中公文庫

日本建築集中講義

藤森照信
山口晃

JN018140

中央公論新社

目次

日本建築集中講義

法隆寺

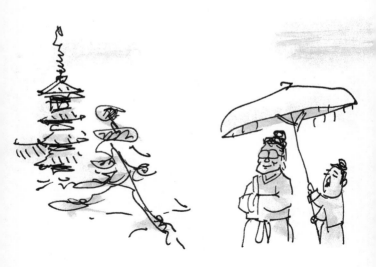

ニッポン各地の名建築を見学してあれやこれや
発見したり、建築の魅力を語り合う本講義。
「やっぱり古い建築から見ていかなきゃ」
とは指南役・藤森センセイの弁。
というわけで幕開けは、
修学旅行のメッカにして、
日本初の世界文化遺産、法隆寺。
千四百年も前に建てられた建物が、
今なおお人々を魅了するのはナゼか?

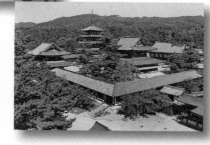

法隆寺 西院伽藍
大講堂・金堂・五重塔を
廻廊が取り囲む様式。
写真提供：便利堂

法隆寺はなぜ美しいか

藤森　久々に法隆寺を見たけど、やっぱり美しいね。部材とか全体の配置とか、プロポーションとか。あんなに美しいとは思わなかった。デザインうんぬんではなくて、非の打ち所のない揺るぎない美しさに、パルテノン神殿の感じがしました。

山口　プロポーションが美しいというのは、どのぐらいの距離感で見た時ですか？

藤森　どこで見てもいいと思うの。外からでも、廻廊でも。当時としてはえらくモダンな建築だったと思う。指導したのは朝鮮半島からの帰化人に間違いないんだけど、日本人の好みも入っているでしょう。廻廊を歩いてみると何か落ち着くというか、別世界を感じさせますよね。他のお寺に比べてあんなに廻廊の効果がはっきりわかる建築もないですよ。それに徹底的に影響を受けたのが、現代建築家の丹下健三さん。

山口　ほぉ！

藤森　法隆寺の構成配置は、大小の建物を散らして配置して、そうすると全体の印象がばらけるんですが、それを廻廊で一つの空間にまとめる方法。それを丹下さんは「自分

の建築に使える」と。彼の建築デザインはずっとそれで通していますよ。

山口　じゃあ、丹下氏設計の東京都庁舎の廻廊らしき部分は、そういう手法から来ているんですね。

藤森　廻廊というのは空間に枠、つまり絵を額に入れるような感じ。内側の空間を引き

締めるのと、周りとの境界線の役割を果たす。法隆寺に廻廊がなかったら、建物の印象がバラバラと散らかっていってしまうでしょう。

山口　たしかに、大きさと密度がちょうどよかったですね。

藤森　昔はどこのお寺にも廻廊があったんですけどね。法隆寺みたいにちょうどよい例

あんなに廻廊の効果がはっきりわかる
建築もないですよ。（藤森）

は日本の建築にもう残っていませんよ。

山口　そうですね。それにしても、法隆寺は自信満々に建っていましたね。

藤森　そう、揺るぎない感じでしょ。あれだけ観光客や修学旅行生が勝手にしていても、建築が全然人負けしていない。それは建築が強い証です。

法隆寺を支えた檜パワー

藤森　それと、風化しても檜の質感があたたかいのを久々に確認しました。法隆寺の場合は檜を使っているから、風化すると数ミリの幅でまんべんなくヒビが入る。だから触っても風合いがやわらかい。檜の力、ですよ。世界で二番目に古い木造建築が戦後中国で見つかって、それは松で造っているから乾燥するとヒビが深く入る。実際に訪れると、遠目で見てもオバサンのがさついた肌みたい……なんて言っちゃマズいか（笑）。

山口　何と申しますか、正絹の縮緬みたいになるんですよね。

藤森　そうそう、うまいこと言うね、山口さん（笑）。中国も韓国も、基本的には建築に松を使うんです。日本ではまず使わない。

山口　松を使ったお寺は見たことないですね。ヤニは出ないんですか？

藤森　すごいのが、千三百年前の中国のお寺の松材からは今でもちゃんと黄色いヤニが出てるの。柱の節の辺りから。それは感動した（ニヤリ）！

山口　おおー‼

藤森　ヤニってとても強いもので、放っておけば腐らずにいずれ琥珀になるんです。

山口　自然の防腐剤でもあったと。

藤森　ええ。有機物ですけど、カビが生えたり分解されたりしないですから。檜はね、火を熾す木

敬虔な山口画伯、手水で
お清め中。

石垣を熱心に撮りまくる藤森センセイ。
建築ゴコロをそそるものがあるのだろうか。

「火の木」だから「檜」っていうのよ。神社で火を熾す時は檜を使うんです。よく燃えますよぉ～、油分多いから。

山口　燃えるんですね……。

藤森　法隆寺の柱って、一本の木を縦四等分して四本柱を取るんです。一本を縦に四等分に切って、それを成形していく。寺や神社に檜を使うのは、木の芯の部分は弱いから、一本を縦に四等分に切って、それを成形していく。加工がしやすくて、狂わない、腐らない、建材としては最高の木だからですよ。法隆寺が現代まで残ったのは檜の良材をたっぷり使ったからでしょうね。

縄文時代の建築は主に栗を使っていて、弥生時代に入って檜を使い始めた。仏教建築が始まる前まではそんなに大きな建物は造っていなかったので、本当の檜の良材を使ったのは、法隆寺の頃が最初でしょうね。今採れる木のなかでは吉野檜が油分が多くて水分を吸わない最良の材とされるんだけど、良質の大木をガンガン切って造ったんだから、当時の人はさぞかし気持ちよかっただろうなあ。三、四十メートル、十階建てのビルくらいの高さはあったんじゃないかな。松でも造れたとは思うけど、日本は雨が多いから、湿気で腐ってしまったと思うし、虫にも喰われたでしょう。檜を建築に使う国は日本だけでしたからね。

山口　だからこそ法隆寺も今日まで遺ったと。

藤森　そう。法隆寺では金堂が昔焼けたでしょ。その時の残材がまだ倉庫に入っていて、宮大工の西岡常一さんが燃えた材を挽いてみた。千四百年前の檜を。そうしたら、檜の香りがバァーッて出たんですって。日本の檜はやっぱり強いですね。

松

参道、門前、境内のいたる所に松が植えられており、

なかなくの技ぶり

うーむ

修学旅行の時スケッチした松

五重塔前

低くなっている。きらわれたか。。。折れたか？

無常だ…

山口　焼け焦げた表面だけを剝いで使い直したりはしないんですかね？

藤森　いや、材が細くなっちゃうからね。それに、千四百年という時間がわかる当初の貴重な部材だから、ツギハギにも使えませんよ。

山口　逆ハート形に柱を継いであるところが一カ所だけありましたね。「どーしたんだろ、これ……」と思って見てました。

賽銭

講堂内陣の柱

よく見ると裂け目の奥の方に硬貨が押しこまれている

回収されない分裂き目の続く賽銭……と云ったところか

法隆寺は、自信満々に
建っていました。
（山口）

藤森　継いでおかないとそこから虫が入りますし、ちゃんとメンテナンスをしないとダメなんですよ。ヒビは大丈夫なんですけどね。

山口　ヒビといえば、講堂内陣の柱のヒビにはコインが埋め込んでありました。ひとつふたつじゃなくて結構あって、「ひょっとしたら古い百円玉とか出てくるかしら」と思ったんですけど。お賽銭のつもりでしょうか。

藤森　お賽銭を受ける場所は意外と少なかったですね。　観光収入も多いし、もともと国家のお寺ですから。

法隆寺の柱はエンタシスではない!?

藤森　そういえば、ガイドさんのほぼ全員が「法隆寺の建築はエンタシスで、ギリシャとつながっている」という話をしてたけどあれはウソ。

山口　え?!

藤森　僕ら専門家が大学では習わない話です。触れた本もないし、証明のできない話なんです。そもそも「エンタシス」ということばの使い方がまるで間違っている。エンタシスっていうのは自然の木の姿をかたどっていて、上にいくほどに細くなるデザインなの。ギリシャ神殿はもともと石造だと思われているけど、様式の成立当初は木造建築だった。一方法隆寺の柱は、真ん中がふくらんでいて太いんですよ。「胴張り」といって、法隆寺にしかないきわめて異例な技術ですから、あれをエンタシスというのは間違っている。

山口　法隆寺のような例はほかにないのですか？

藤森　世界中見てもほかに例がない。だから比較しようがないんですよ。たとえて言えば、世界に一人だけ女の人がいたとして、その人が美人かそうでないのかわからないのと同じ（笑）。

山口　出所が中国の絵に残っている、ということはないのでしょうか？

藤森　山西省の雲岡石窟（うんこうせっくつ）に行くと石に木造建築の外形が刻んである程度。建物の配置図

回廊の床

鐘楼側の回廊の床はパッチワークみたいに修繕のあとが残る。

歳月だ……

近づけば摩滅した石柱などみてとれる。

だとか工法だとか詳細はわからない。だから、ギリシャ神殿と法隆寺とは通じ合うものがあると気づいた伊東忠太はすごいんです。　伊東は建築史家で、日本の近代西洋建築の先駆者・辰野金吾の弟子。辰野先生が西欧留学した明治時代、日本の建築は全く西欧に知られていなかったし、辰野先生も自国の建築について全然知らなかったことに気づく。そこで弟子の伊東に「君は建築史をやりなさい」と命じたわけです。　で、伊東が大

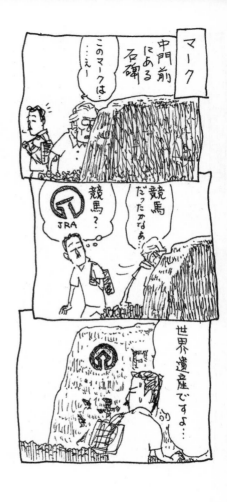

学院生の時に初めて法隆寺の調査に行き、驚くわけ。そしてその佇まいを見て、「これはギリシャ神殿から来た！」と直感したんですね。伊東の時代、ギリシャ建築の起源が木造だったことは常識でしたから、彼はギリシャと日本との間のどこかにエンタシスを示す何かがあるはずと思って、中国からビルマ・インド・トルコを越えて三年がかりでギリシャまで歩いていくんだけど、結局何も証拠は見つからなかった。

山口　意外ですね。すごくしっかりした根拠があるのかと思いました。

藤森　だから、ギリシャ神殿があって、遠くの日本に忽然と法隆寺がある、事実としてはそれだけ。伊東さんは法隆寺とギリシャ建築とがつながっているとしてものすごく喜んだの。つまり、ヨーロッパ文化の原点であるギリシャと我が国の建築とがつながっていることになるから。当時の建築家は日本建築が西洋建築に対して遅れたものであると大きな劣等感を持っていましたしね。建築史という研究分野の創始者・伊東忠太が証明できないとし、いまだに法隆寺の建築的ルーツはわからないままなんです。

法隆寺炎上図、描きました

藤森　話は変わるけど、戦後、一九四九年に法隆寺金堂壁画火災があったでしょ。あの時、建物はちょっと焦げたことになってるけど、実際はほぼ全焼ですよ。今の金堂の建材を見ると、当時の材とは明らかに違う。当時壁画模写に入っていた東京藝大の先輩（23頁）

山口　申し上げづらいのですが……。じつはワタクシ、昔「炎上圖」という絵

責任だ（笑）。

を描いたことがございまして。

藤森　へぇーッ！　どんな絵？

山口　まさに金堂が焼けているさなかで、お坊さんが中から仏像をエッサエッサと運び出して、ホースで消防団が火をドバーッと消している、という絵で。

藤森　それは焼失事件を意識して描いたの？

山口　いや、それが全く知りませんで。なんとなく、三島由紀夫の『金閣寺』のイメージで描いてみようかと。

藤森　山口さん、結構アブナイ人だね（笑）。

山口　そもそも、伊藤若冲の軍鶏の絵というのがありまして、鶏の体は全部墨で描いて、トサカにだけ赤が入っているんですね。大半がモノクロなのに、ほんのひと手間でその絵がカラーに見えるというものなので、私も「そんなズルはできないかしらん」と、火以外は全部白黒で描いてみたんです。「東大寺の大仏も金閣寺も燃えたんだから、次は法隆寺だ‼」と思いまして。

藤森　描いたのは学生の頃？

山口　三十歳の頃ですかね。記事を読んで「焦げた」で覚えてたものですから、ボヤみたいな印象で当時の図を想像したといいますか。その頃は金堂が燃えたことを知らなか

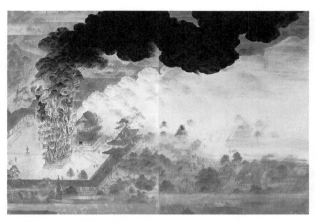

山口晃筆　炎上圖（法隆寺の段）
2001　カンヴァスに墨、油彩　94 x 134 cm　撮影：木奥恵三
©YAMAGUCHI Akira, Courtesy of Mizuma Art Gallery

藤森　それはガンガン燃えてるの？

山口　ええ、もう煙が黒々と。『伴大納言絵巻』のような燃え方を描いてみたい、と思いまして。「法隆寺のどこならあれぐらい燃えるかな？　やっぱり金堂だ！」と……。

藤森　その絵は今でも持っておられるの？

山口　それが、東北の学校の先生がお買い上げくださったんです。まさに東日本大震災で被災した地域にお住まいの方で。

藤森　それを持っていたおかげで助か

ったので、フィクションとしてできたことですけれど、今ノンフィクションとうかがって「どーしよう」と……。

ったりして。法隆寺を焼いた絵が津波で流されるって、法難ですね（笑）。

山口　そういえば、何年かごとに結構見に来ているのですが、今回久しぶりに来たら、五重塔の一層目など方々の壁がえらく白くなっていてですね。時間が経つと新しくなることもあるんだなということを思いました。

藤森　（藤森センセイ爆笑）

山口　あと、五重塔前の松が低くなっていましたね。

藤森　松が低くなってた？

山口　ええ、以前来た時には見上げるくらいの高さだったのに、今日見たら「あ、低くなっている」と。何か意味があるのでしょうか……？

藤森　あれは万が一倒れたら五重塔にぶつかって危険だから切ったんですよ。昔撮った写真には生えてないのに。

山口　（ガーン、とする山口さん）松に大した意味はないんですね……。ちなみに、門を入ったところに「拝石」がありましたが、来た方が石の上で拝むものですか？

藤森　松にしても石にしても後付け。それを平気で残したままにする。だから日本人の文化財保護意識はまだまだなんですよ。それに、残念だったのが、廻廊の床に何の工夫もないコンクリートが打ってあったことかな。飛鳥時代の世界遺産の床がコンクリート

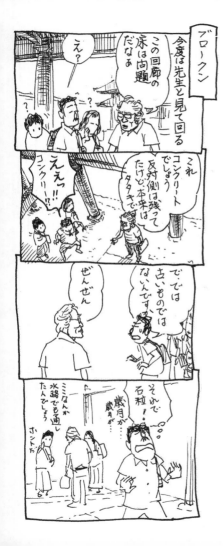

ではまずいんじゃないか。本来の姿である三和土（たたき）に戻せって言ってやりたいですよ。

山口　（またもやガーン、とする山口さん）さっきまでありがたいと思っていたことがガラガラと音を立てて崩れていく……。コンクリートのヒビ割れに歳月を感じていたのに、口惜しいですね。

藤森　もともと廻廊の床は三和土で造ってあったはずです。三和土というのは石灰（せっかい）と砂利（じゃり）と粘土とにがりをまぜたもので、ヒビが入りやすいんです。ただ、今の技術でも硬く

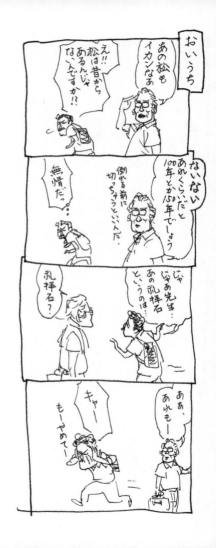

て強い三和土は十分造れますから、頼むんだったら私に相談してくれればすぐに指導するのに！　それでも法隆寺の中に白砂利が敷いてあるのは、効いてましたね。

山口　（ホッ、とする山口さん）　白砂利は後付けじゃなくて、当時からあったということですね。よかったー。

藤森　最近文化財を見に行くと、そういうコトばっかり見えて腹が立っちゃうの。もう、目線が小姑(こじゅうと)よね。まずいよね(笑)。

山口　（笑）。

藤森　それに中門の真ん中に柱があるのは、聖徳太子の怨霊を閉じ込めるためだなんていう説もウソ。聖徳太子は仏教徒。心ある仏教徒は成仏しているから化けてなんか出ませんよ。今日のガイドさんもエンタシスだの、怨霊を閉じ込めるだの、そんな証拠はどこにもないんだって。どういうことかねえ。

法隆寺仏像談義

藤森　あと、大宝蔵院の玉虫厨子、胴が真っ黒になってたでしょ。

山口　ええ、ツヤツヤと。玉虫の羽は一体どこへいってしまったのかと。

藤森　あれは油煙のスス、つまり線香のせいですよ。だって線香というのは仏さんのご飯だから、絶やしちゃいけないわけ。それで三百六十五日×千数百年間、線香でいぶした日には、燻製ですよ。金銅仏なんかも、どう見ても表面にあるのは炭素（笑）。

山口　そういえば塑像がよかったですね。ほんのちょっとポーズつけたかどうかくらいなんですけど。ウソくさくポーズをつけすぎていなくて。

藤森　アルカイックなんですよね。基本的に正面ですよね。

山口　そうですね。正面を向いた姿なのに、ものすごく彫りが深くって、伎楽面（ぎがくめん）とかむしろ後世の塑像のほうがのっぺりしてるくらいで。くぼんだところや下向きの面とかに色がまだ残っているんです。今と比べて当時は、色のごちそう度が違うから、塗ってあるだけでありがたい時代だったでしょうし、今よりも味わい深く見えていたと思いますね。

藤森　色や箔が剝落しても塑像がこんなにいいとは思わなかったなあ。

山口　興福寺の阿修羅（あしゅら）像は彩色彫刻で、今見ると目立ちませんが、一応ヒゲがちゃんと描かれているから、男の子だとわかって。ただ、当時は墨黒々と描かれていたんでしょうが、「少年なのにそのマジシャンヒゲはないよな」なんて思ったりして。彩色彫刻ってエキセントリックだったと思うんです、当時は。

藤森　日本人が風化に美学を見出していったのとは対照的に、東南アジアでは今でも金粉をバンバン塗って、今でも仏像に対して風化を認めませんからね。彼らにとって本気で信仰してるものが風化しちゃ困るもの。神様だってアンチエイジングですよ。

山口　あと私の記憶では、百済（くだら）観音のあった場所がどんどん変わっているような……。

藤森　そうだよね、変わってるよね。

▲「法隆寺に一番近い」がうたい文句?!
▼マンホールにも法隆寺の絵。

藤森　今日見た大宝蔵院の百済観音は、昔はたしか古びた建物の廊下の裏側に、何にもおさまらずに入っていた記憶があって。それがある時からケースにおさまって。

山口　昔は決まった場所がなかったんじゃないかなあ。

山口　かつては扱いがひどかったのに、テレビのドキュメンタリー番組で取り上げられた頃からどんどん地位が上がっていったような気がします。

藤森　（パンフレットを見る藤森センセイ）あ、百済観音堂ができたのは平成十年だって。「安住の殿堂を造ることにした」ってパンフレットにあるけど、安住してるのかっ（笑）。さまよえる仏様だったんだね。身の軽さでひらりひらりと。

山口　当時は廊下の薄暗いところをクルッと回ると観音様がヌボーッと立っていて。それが本当に不気味で、よく覚えているんです。

藤森　廊下の隅にいたら気持ち悪い

よねぇ。でも山口さん、一人で見てましたね。

山口　私、普段仏像を見る時は、周りに人がいなくなるのを待つんです。一人でしばらくいると、背筋がゾッときて、その状態で美術品と向き合うのが楽しくて。「キタキターッ!!　来てよかったー!!」と思うんです。仏像のありがたさよりも怖さを見たくてお寺に行く感じですね。

藤森　今、法隆寺で一番人気は百済観音ですかね。全国的には興福寺の阿修羅像が人気らしいけど。二〇一〇年の阿修羅展は空前の入場者数だったらしいね。今でもちゃんと釈迦を護っているのに、お金まで稼いで孝行者だよね。

山口　本当ですね……。

藤森　大講堂の薬師三尊像も久しぶりに見たけどよかったなあ。

山口　ええ、平安の仏像は横から見ると扁平ではなくて厚みがあって。

藤森　仏像を横から見るのは失礼というか、もともとタブーだったんじゃないかと思いますね。

山口　正面からきちんと拝むことが大事だったんでしょうね。だったら真上からも見せろって（笑）。

藤森　背面から見るものでもないよね。

法隆寺アンケート

──講義後にアンケートを配布。しまい込もうとする山口画伯、対してすぐペンを取り出す藤森センセイ。

山口　あっ、センセイは今書かれるのですか。分かれますね、タイプが。つらいことを先に延ばすタイプと果敢に片づけるタイプとに……。

藤森　（回答したアンケートを交換して爆笑）じつは「山口さんはえらくゆっくり見る」って書こうかと思ったの（笑）。

山口　……そ、そうですよね。センセイがまともでいらして、私がグズなんですよね。食べるのでも、私が遅い。

藤森　僕はもう食べ終わるのは最初ですよ、いつも。僕が唯一負けたのは安藤忠雄だけ。昔、大阪で焼肉の喰いっこしたことあるんだけど、こっちがギブアップしたのにまだ喰っててさ。さらに「これから泳ぎに行こう」だって。行けるかって（笑）。

Q1　今回見た建物の中で一番印象深かったモノ・コトは？

回廊の疎力早（祖曾的）と桧林の柔らかさ

Q2　今回の見学で印象深かったことは？

修学旅行の子供が たくさんいる。
昔より多そう。

Q3　ずばり、法隆寺を一言で表すと？

完璧な構成

名前　藤森照信

Q1　今回見た建物の中で一番印象深かったモノ・コトは？

床がコンクリート.

何ですとー！！！

Q2　今回の見学で印象深かったことは？

先生は せっかち

Q3　ずばり、法隆寺を一言で表すと？

角（かく）！
ほったマオらぬ さ.

名前　山口　光

法隆寺

奈良県生駒郡斑鳩町
法隆寺山内 1-1　☎ 0745-75-2555

飛鳥時代の建築様式で、現存最古の木造建築
として知られる金堂や五重塔をはじめ、各時代
の貴重な建造物や宝物が伝来する。境内は、
金堂・五重塔を中心とする西院伽藍と、夢殿
を中心とする東院伽藍で構成。平成 5 年
（1993）に日本最初の世界文化遺産として登
録された。国宝・重要文化財多数。

第二回　日吉大社

京都と滋賀をへだてる霊山・比叡山。

一行が目指すのは、

その麓に鎮座する日吉大社。

ここは約二千百年前に創祀された、

全国の日吉・日枝・山王神社の総本宮。

約四十万平方メートルの境内に、

西本宮・東本宮ほか多くのお宮が鎮座する。

センセイいわく「日本で一番

しっとり感のある神社」の魅力とは。

至るところが庭、って感じ

山口　藤森センセイは何度か日吉大社にいらしているんですか？

藤森　僕は三度目。近くに来たことはあったんだけど、そのときはあまり気に留めなくて寄らなかったの。それがあとでひょっこり来てみたらビックリ、というのが日吉大社に目覚めた初体験。ここ三年くらいですかね、あの魅力を知ったのは。

山口　どこにそんなに魅力が？

藤森　まず、水、ですね。日本の神社って、海に面したものでは厳島神社が有名ですけど、水を常に近くに感じさせる神社って意外と少ない。ところが、日吉大社は境内にずっと水が巡っているところ。で、珍しいと思って二回目の見学先に選びました。山口さん、日吉大社は初めて？

山口　ええ、初めてです。もう、何と申しましょうか……。大社の駐車場に着いたときから「これは！」と魅了されてしまって。見どころばかりで、見るものすべてがシャッターチャンス状態だったので。一歩踏み出しては見て、一歩踏み出してはまた見て、と

いう感じでした。

藤森　どこがそんなに見どころだったの？

山口　どこもかしこもですね。たとえば、木が一本あると、その向こうにその木を取りまく景色があって、さらにその景につながる斜線が走っていたりですとか。そんなものがあらゆるテクスチャー（質感）をともなってウワーッとありました。

藤森　至るところが庭、って感じでしたね。

山口　本当にそうですね。

藤森　そう。それも回遊式庭園みたいに人間が造ったものじゃなくて、なんとなーく自然発生的に生まれた庭、みたいな。

山口　ええ、ですから、キリがないと思って、途中からカメラを使わないようにしたんです。そんな景色の連続ですばらしかったです。

藤森　たとえば、石垣にちょびっと木が生えていて、その横に石があるだけなのに、その一角がもうなんとなく枯山水の庭になっている。しかも簡素なようでいて、重層的なんだよね。

山口　ええ、うまいなあ、と。で、センセイ。建築としての見どころはどのようなところが……？

藤森　そもそも、日吉大社って建築的には有名でもなんでもないんですよ。

山口　えっ。

藤森　むしろ石橋のほうが有名。「重要文化財」となっていたでしょう。そもそも橋自体流されちゃうことが多いから、文化財の石橋なんて滅多にない。だから文化財になっ

日本建築
集中講義 なごみ版②

第二回は「日吉大社」。
カメラマンの方の車で
京都市内から山中
越えでゆく。

ビワコ
エーザン

道は曲がりくねって
おり、酔わないよう
に前方遠くを見つ
めていた。
おー
キキキキ

無事到着・
三半規管が年々
おとろえる身として
はホッとひと安心だ。

ビワ湖の
絶景にも
救われたな

モイスチャー

境内は樹木の多さの割には、明るく開けた感じがする。

昨夜が雨だったのをさし引いても、湿気の多さはただ事でない──のだが…

あら!?

これが不快ではないどころかむしろ心地よい。

さすが神域…

カサつく四十代もプルプルである。

やだ! ちょっと!! しっとりしてるじゃない!!!

ている橋というと、日吉大社の日吉三橋（大宮橋・走井橋・二宮橋）と、神橋（栃木県日光市）と錦帯橋（山口県岩国市）と長崎のアーチ橋くらいじゃないかな。

社殿は、安土桃山時代の慶長年間の作。隅の柱が一番よい材を使っているわけだけど、虫喰いにあったりしたら、さすがに無敵ではない。軒下の垂木なんかはしょっちゅう替えてるんだけど。神社だから檜を使ってるんですよ。柱が虫にすごく喰われてたなあ。

　豊臣秀吉の安土桃山時代の、ハッタリの効いた美学が表現されている。聚楽第がその美学ブームのピークで、それが江戸時代の日光東照宮にもつながっていくんです。華やかな気風が残っていますよね。こんなに湿気が多いから、安土桃山の美もさすがにしっとりさせられてね（笑）。

山口　カラリといけなかったんでしょうね。彩色は当時のままですか？

藤森　当時の状態に近いと思いますよ。建物の随所に朱の彩色がほどこされたり、軒のカーブをぐっとそらせたり、軒についた金色の飾り金具もたくさんつけていたり。これらは安土桃山の美学ですね。当時はケレン味の固まりみたいな時代で、ケレン味でガンガン造った建築は主に城と屋敷でした。安土城や聚楽第に端を発するんだけど、日吉大社の場合は神社だから、そこまで派手派手しく彩色していないだけ。東照宮を造った徳川家三代家光のときまでは、「ガンガンいこう！」とバブリーな時代があったが、東照宮以降は財政的な理由から、贅沢を禁じていく。だから当然、建物にもお金をかけられなくなった。今となっては、日光東照宮がそれまでの時代の名残を伝えている。当時は東照宮みたいな武家屋敷がいっぱいあったという。

山口　へぇー。

石がいいね

藤森　僕は最初この神社に水で魅せられて好きになったが、今日新たに気づいたのは石の魅力。石垣や石段の美しさにビックリしましたよ。

山口　ほお。

藤森　日吉大社の石垣は、これ全部「穴太（あのう）の石組み」といって穴太の一族が造ってたんです。

山口　あのー、ですか……。

藤森　日吉大社の近くに「あのう」という集落があって、「穴太」って書くの。穴太衆はもともと渡来人といわれていて、中国や朝鮮半島では石を使うので石の扱いに慣れている。この一族は、その土地に産出した石だけで石組みを造る主義なんです。ほかの土地から絶対持ってきたりしない。

山口　そうなんですか。

藤森　その穴太の石組みに目を着けたのが織田信長。だからここの参道も、熊本城や安

土城の石垣なんかも全部、穴太衆の石組みで築いたものですよ。日本は木造建築ばっかりだったから、日本には石の建築ってほとんどない。江戸時代まで全国の城へ穴太が出かけていって造った。ここの石垣を見たときに、「あ、日吉大社のあたりって穴太の里だったよな」って思いだして。

山口　見てわかるものなんですか？

藤森　穴太衆の末裔（まっえい）に訊くと、穴太衆が造ったかどうかは「見たらわかる」って

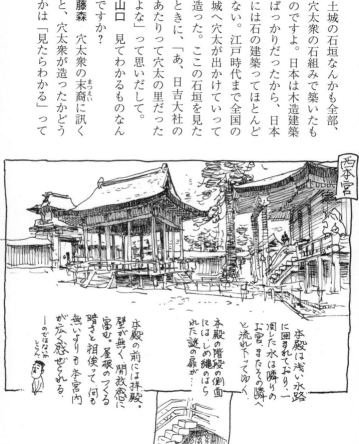

西本宮

本殿は浅い水路に囲まれており、一周した水は隣りのお宮、またその隣へと流れ下ってゆく。

本殿の階段の側面にはしめ縄のはられた謎の扉が…

本殿の前には拝殿。壁が無く開放感に富む。屋根のつくる暗さと相俟って、何も無いはずも本宮内が広く感ぜられる。
──のではないか、しらん。

言うの。見て「これはヘタクソ」とかね（笑）。穴太衆もその都度あまり計算しすぎずに組んでいったと思うんですけど、やってったら「イカンイカン」ってなったりしてね。組む際のルールがひとつある。それは、わざと石を互い違いにガタガタと組んで、できるだけ目地の線を水平や斜めに通さない、ということ。どこかしらに線が揃うようにして積むと、そこがズレてガラガラと崩れちゃうから。日吉大社の石垣も、目地線が上下ズレズレで、線が通っていないでしょ。この石段は、地形に沿って石を組んでいった、巧まざる石段。

山口　巧まざる、ですか……。

藤森　この辺りはもともと石がきれいなところで、なおかつ穴太の故郷ですからね。石工たちが何となく造ったり修理したりしながら、無造作な体のものができてくるんでしょう。造った庭と生えてきた庭みたいな違いがありましたね。

山口　造ると、どこかしらに力みが入るんですよね。

藤森　そう、特に西洋庭園とかね。

山口　一度整ったものを直したり、修理したりすると、やっぱり力みが抜けますよね。

藤森　そうそう。あと偶然どこか崩れたところを積み直したところもね。

じっとり神社と山口蝶々

藤森　それともうひとつビックリしたのは、屋根の檜皮葺（ひわだぶき）に、きれいにざーっと苔が生えてたこと。

山口　そういえば！

藤森　だから苔仕上げですよね。

山口　……苔葺（こけぶき）、ですか。

藤森　そう、檜皮苔葺！　檜皮苔葺をさらに苔で葺くという高度な葺き方ですね。人間の技術だけじゃできない。苔が葺くってことは、つまりものすごく湿気ている環境ということですけどね。日吉大社は、日本の神社の中でももっとも湿気が高いんじゃないかな。

山口　何ででしょう、昨日も降ったけど雨が多いせいとか？

藤森　ええ。それに加えて、森もうっそうと茂っているし、水が本殿の周りや境内のそこらじゅうに流れてたでしょ。あの水は、比叡山からの湧き水のはず。初めは「皮膚がしっとりしていいなあ」なんて思いましたけど、途中から「しっとり」を超えましたね

（笑）。

山口　じっとり……。

藤森　「し」に「ご」がつきましたね（笑）。

山口　「じっとり」といえば、以前山腹にある旅館に泊まったときに使わない部屋に通されまして。すごくしっとりしてはいたのですけど、どうもカビくさいんですね、そこが。湿気がこもっているといいましょうか、しっとりも大変だなと思いまして。

藤森　（クスクス笑いが止まらないセンセイ）

山口　以前住んでおりました東京の千駄木には、駅から歩いてすぐそばに須藤公園といるう公園がありまして。大した広さじゃないんですけど、公園に向かう二十メートルほど前の道の入口に立つとどこか涼しいんですよ。あと、新宿御苑の隣に住んでる方が「夏は冷房はいらない」とおっしゃっていたりもして。緑の力と申しましょうか。

藤森　そうかぁ。木々の発する水分が蒸発して、見えない形で気化熱を奪ってるんだ！

山口　日吉大社の境内にも涼しいところと涼しくないところがあって。ぽかっと空いているところでうまく日陰に行くと、涼しいものですから、そこにばっかりおりました。

藤森　全然気づかなかった（笑）。申し訳ない。そういう微妙さに欠けるもんですから。

山口　……いえいえ、お強くていらっしゃる（笑）。自分は軟弱ですから、少しでも涼

しいところにと思って。日なただと暑いんですけど、日陰になって、ちょっと山際から

外れたくらいのところが、こう、何か「風が涼しい⋯⋯」と。

藤森　その感覚はね、蝶とか蝉とか虫が持っている感覚ですね。

山口　⋯⋯（苦笑）。

藤森　谷間には、蝶の道っていうのがあってね、蝶は微妙な空気の流れや湿気を識別し

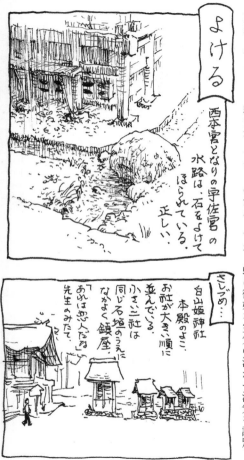

よける

西本宮となりの宇佐宮の水路は、石をよけてはられている。正しい。

さじづめ⋯

白山姫神社
本殿のよこ、
お社が大き、順に
並んでいる、
小さニ社は
同じ石垣のうえに
なかよく鎮座。
「あれは恋人だね」
先生のみたて。

安土桃山の気風、
ケレン味が残る建築ですよ。
（藤森）

……。センスがいい人間だと思われると、後々つらいものが……。

藤森　扇子はいいね（笑）。

山口　そういえば、彼岸花に真っ黒い蝶々がとまっていたのが印象的でした。

藤森　彼岸花に真っ黒い蝶々！　すごいね。絵に描いたような（笑）。

山口　ええ、あまりにも出来がいい風景だったので、かえって戸惑ったくらいなんですけど。

て、全員がそこをずーっと渡っていくらしい。彼らはそういうセンサーがすごく発達しているんです。だから山口さんは蝶のような方なんだね。

山口　……（動揺してか、扇子であおぎだす山口画伯）。

藤森　おっ、その扇子にも二羽の蝶が描かれていますね。さすが。

山口　え、そんな、どうしよう

ちろちろ

テクスチャーの宝庫

藤森　普通に描けば「お前、ウソ描いてるだろ」って突っ込まれそうな景色（笑）。彼岸花ってまとめて一気に咲くイメージがあったんだけど、境内にはぽつぽつと効果的な位置に咲いてましたね。

藤森　日吉大社のすごいところって、石・水・建物・草木、そういうのがなんとなくうわーっと境内の一帯に固まっているところだと思う。

山口　テクスチャーの宝庫、といいますか。

藤森　いわれてみたらそうだねえ。逆にいうと、テクスチャー以外ないというか。テクスチャーのるつぼ、みたいな感じ。しかも湿気とともにある（笑）。つまりそれって、前回の法隆寺の反対ですね。法隆寺は乾いた空間に、すみずみまで完全な美学で構成された建築。もちろん法隆寺も御影石や日本的テクスチャーを使っていますけど、日吉大社の場合、法隆寺とは違う、純日本的な自然要素に満ちていて、どこからが自然でどこからが人工かがわからないって感じですよね。

フジモリ・アイ

勝手に…

境内の一隅
なんでもな
い所なのだが
何やら
好い
具合

先生曰く「勝手に枯山水だな」

日吉大社は、日本的テクスチャーの宝庫ですね。（山口）

山口　そーなんです。日吉大社では、社殿という建築空間はあるんですけれど、それ以上にテクスチャーは吸い寄せられてしまう。それがさまざまに荒れたり古びたりして。

藤森　その建築自体が、たとえば拝殿はほとんど柱だけの吹き抜け空間でしょ。なんというか、建物全体が抜けて、周りの山や川へとつながっていくのがすごいと思った。でもって、桃山時代の金と朱漆がところどころにピュッピュッてあるんだよね。

山口　はい。

藤森　しかも数でいうと似たような社殿セットが上から西本宮・宇佐宮・白山宮・東本宮と、四つぐらい続いててね。しかも、だんだんちっちゃくなる（笑）。

山口　不思議でしたね。だんだん造りが投げやりになっていく印象で（笑）。

藤森　投げやり堂になっていく（笑）。石組の上にチョコッと載る祠（47頁）も面白かっ

たですね。あのテクスチャーも、御影石の階段や木がなかったら生きてこなかったでしょうね。

山口　ええ、引き立たないでしょうね。

藤森　あれが一種の額縁みたいに、「この上で展開しなさい」っていう役割を果たしていますね。

フジモリ・アイ

電柱だけど…

旧竹林院脇の水路。電柱の根もとまで水がひたひたと…。おかげで素敵に苔むしている。

先生曰く「庭石みたいな風情だね」

フジモリ・アイ

めのかた多

二宮橋あたりのたてふだ

境内
犬入れるを禁ず
日吉大社社務所

先生曰く「限定してるところがすごいね」

山口　あれは不思議な、人工と自然との絶妙な調和ですね。

藤森　周りに緑が豊かで、水がとにかく近いでしょ。水が社殿の周りを巡っていて、水と緑がお互いうまく解け合ってる。ありそうでないんですよ、こういう神社。周りに水を巡らせているのは、清めるという意味と、聖域に結界を張るという役割がある。それに、拝殿にもちゃんと大きな榊が供えてあったね。緑への信仰がちゃんとある証拠だ。

山口　端のほうの小さなお社は屋根がビニールで覆ってあって、はげちょろけになっていました。傷んでしまったんでしょうか。

藤森　それは修理に入ってるんじゃないですかね。はげたのは、銅のイオンのせいでバクテリアが死ぬから、檜皮には苔が生えないんですよ。

山口　そんな姿を見ていたらですね……ええ、何と申しましょうか、捨て置かれ

あるといいな。

東本宮の社の裏に

ホラ、ミツバチの巣箱が

え？あ、ホントだ。ありますね

ポツンと置いてあった。

何となく想像してしまった。

滋養　国産　日吉蜂蜜　美味　日本一

おいしそう

た感じがありまして、「可
哀相に」と。それはそれで
嫌いではないのですが。

藤森　いくらひどい壊れ方
していたって、木造はいく
らでも修理できますよ。全
焼したお寺に比べたらね。

山口　（声を殺して笑う山口
さん）

日吉大社路上ウォッチング

山口　境内をまわっているあいだ
じゅう、センセイがいろんなこと
を発見されていましたね。あれは、

で、ハイ、チーズ。
にっこり藤森センセイと、
どことなくフクザツな
にっこり顔の山口さん。

藤森　そうですねえ。路上観察学会仕込みですかね。

山口　あの会はどういう風に成り立ったんですか。そういう素養のある方が路上観察学会に入っていたとか。

藤森　そうそう。どんなものでも面白いものはとにかく目で発見するというスタンス。最初はみんなで撮ってきてはいちいちフィルムを覗いていたんだけど、それも大変だったから、映写機を借りてきたんです。映すものがないから、スクリーン用にシーツを借りて。しかも、シミがついたのだったけど（笑）、それに映したりしてね。もう二十何年前になるかな。設立メンバーは今と変わらない、僕と赤瀬川原平さんと南伸坊さんと林丈二さんと松田哲夫さんの五人で。

山口　ほぉ。

藤森　そういえば今回気になったのが、日吉大社奥の社殿の縁の下に注連縄（しめなわ）が張ってあったでしょ。なんか地下に納めてあるんですよ。石か大事な神様かなんかが。こっちの階段には人が上った跡がある。何か謎のこととしてたんだ。

山口　何でしょう……。

藤森　あっ、パンフレットには「かつては仏事を営んだ」だって。ん？

山口　不思議ですね。

藤森　仏事を営むところに注連縄が張ってあるってのもヘンだねぇ。

山口　ええ……。

藤森　（パンフレットを読むセンセイ）ふーん、金大巌（こがねのおおいわ）っていう石がご神体になってるんだ。約一キロ、片道三十分だって。途中に急な登り口があったね。登らなかったけど、散歩道なのかと思ってた。

山口　……キツそうだったので、むしろ僕はあそこで「誰も登らないでくれっ！」と祈ってました。

藤森　日吉大社には至るところに神様の木や岩があって、伊勢神宮なんかにはああいうのがたくさんあるんですけど、そういう神社って多くはないんです。

山口　今回、観察なさっていたものはほかに何が？

藤森　境内の獅子（しし）。神社であんなに印象深く獅子を置いてるところもないよね。獅子っともともと御所の天皇の寝所（しんじょ）の前に置いてたんですよ。夜の邪気が来るのを防ぐために。だから室内にあるものだった。それがだんだん外に出てきて、日吉大社だと床の上に上がっていた。あれが普通の神社だと完全に本殿の外に出ちゃう。賀茂社（かも）もそうだけど、古い神社では、獅子が結構床の上にいますね。おまけに境内には猿と馬までいる。でも

って「犬入るな」って看板まであってね。その通りだと思いましたけど（笑）。

山口　「散歩はよしてください」とか遠回しな表現じゃないんですよね。ズバリ、「犬を、入れるな」と（笑）。

藤森　そう、最初から敵視（笑）。これぞ犬猿の仲ってやつだね。日吉大社の守り神が猿ですから。境内はそこまで猿猿してなかったけど、坂にも猿の霊石ってのがあったね。

山口　ヒヒ系の猿でした。

藤森　本物の猿もいたけど、完全に檻の中で可哀相だったなあ（笑）。

山口　ええ、元気なかったですね。

藤森　きっと、コレステロールがたまってるんだろうなあ。

山口　え、ええ……、贅沢ですね。蜂の巣箱

▲東本宮の坂には猿の霊石。顔から推するにヒヒ系の猿である。
▼グロテスクな笑みを浮かべる獅子。これなら邪気も祓ってくれそうだ。

もありましたね。比叡ハニーで
もとれるのかな、と思ったので
すが。

藤森　比叡ハニーね。あれはお
そらく日本ミツバチですよ。育
ててるんじゃないかな。日本ミ
ツバチは西洋ミツバチにやられ
て、今では絶滅危惧種。弱いん
ですよ、日本ミツバチは。あん
なちっちゃかったら家庭用の分
もとれないと思うけど。テクス
チャー以外にも小物が多かった
ね、日吉大社は。小物神社って
呼ぼう。環境の雑貨屋みたいな
もんだ（笑）。

山口　あぁー!!

日吉大社アンケート

――書き終えたアンケートを交換して、フフッと笑う藤森センセイ。

藤森　そういえば山口さん、なんでずっと大木に包まれた地蔵を見ておられたの？

山口　いえ、あれは実は、見ていたのではなくて、自分に堪忍がないので、堪忍をつけようと思ってお賽銭を入れていたんです。

藤森　あ、忍耐地蔵だからか！

山口　地蔵横の看板に「忍耐地蔵」と書いてあって。そこに「忍耐・辛抱は成功の母です」と書いてあったものですから。絵を描いているときについテレビを見たり、漫画に逃げたりしませんように、とひたすらお願いしてました。

藤森　しかもしゃがんで見ておられたよね？

山口　それは、分社のような小さな祠に忍耐地蔵さんが入っているのを見ようとしていたんです。センセイに言われるまで、木の根元に埋まった石に気づかなくて「あれ？　あれ？　お地蔵さんいないなあ」と見渡しておりましたから。

藤森　山口さん、あそこにいたのが一番長かったね。僕気づかないで「ちっとも来ないな」って思ったら、山口さんがじーっとしてるから「あれ？」って（笑）。

山口　……また遅くてスミマセン。

Q 1　今回見た建物の中で一番印象深かったモノ・コトは？

◎山もんじゃーものた木に包まれた地蔵をずっと見てる

◎(隔離)(ひわたり)苔とのコケ

Q 2　今回の見学で印象深かったことは？

◎穴太の石垣と建物と水と緑の関係

Q 3　ずばり、日吉大社を一言で表すと？

◎日本の坤気の美学の結晶。

名前　藤球照信

Q1 今回見た建物の中で一番印象深かったモノ・コトは？

ヒワダぶき 七変化.

- 乾き色
- ぬれ色
- はげちょろけ
- こけ.
- ビニール

Q2 今回の見学で印象深かったことは？

先生の目ざとさ → 蜂の巣箱.

Q3 ずばり、日吉大社を一言で表すと？

テクスチャーの宝庫

一歩ごとに 絵になる.

名前　山口　晃

日吉大社

滋賀県大津市坂本 5-1-1
☎ 077-578-0009

約 2100 年前に創祀された、日吉・日枝・山
王神社の総本宮。かつては「山王権現」など
と呼ばれ、都の表鬼門（北東）にあたることか
ら、魔除け・災難除けの社として崇敬を受けた。
東本宮・西本宮両本殿（ともに国宝）は、「日吉
造」と呼ばれる様式の神社本殿建築。現在の
建物は織田信長による焼き討ち後に再建され
た。

――京都に足をのばして、藤森センセイが
手がけた茶室「矩庵」を訪れた二人。
しっとりから一転、空がアヤしい雲行きに……。

ビルの谷間に不思議な茶室。
じつはここ、京都のド真ん中です。

（雨足が一気に強くなる）

山口　降り込められると楽しくなってきますね。

藤森　あ、にわかに涼しくなってきたね。一天にわかにかき曇り、ってやつだな。茶室内から外を見ると景色が額にはめたように見えるんだけど、それはわりと意識して造ったの。

山口　いいですね。

藤森　額で縁取ると、窓幅1メートルちょっとから見える景色でも、普段とわりと違って見える。でも、外から見ても額のように見えるっていうのは意外だったね。

（ザァーッと一気にどしゃ降りになる）

藤森　すばらしい！　写真を撮ろう。今日、日吉大社で「水が水が」なんていっていたら、シメがどしゃ降りになるとは（笑）。

（上機嫌の藤森センセイ）いいねぇ〜。

山口　え、ええ。ホントですね。

「今後の日本はどうなるかね」なーんて話していそうだが、実際は超くつろぎモードの二人。

第三回

旧岩崎家住宅

東京・不忍池のほとりから徒歩約五分の
地に建つ大邸宅が今回の目的地。
主は三菱財閥創業者岩崎彌太郎の長男、
岩崎久彌。かつて一万五千坪を誇った敷地は
今でこそ約三分の一となったが、
和館・洋館・撞球室の三棟が往時を伝える。
押し寄せる観光客にまじって
邸内に分け入った二人。
明治の億万長者の住まいに見たものとは。

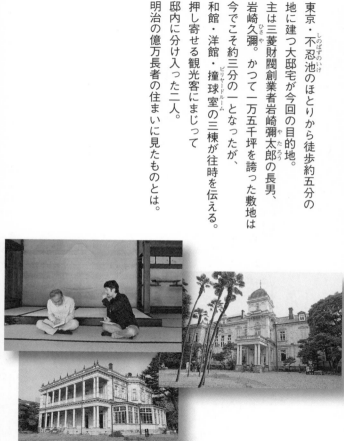

庶民の洋風インテリアのさきがけ

藤森　山口さんは岩崎邸何度目ですか？

山口　まだ二度目です。今日はセンセイから詳しい説明がうかがえるものと楽しみにしていたんですけれども、やはりいつも通り、一瞬で内部を通り抜けてしまわれたので……。

藤森　（笑）。

山口　でも、玄関が北向きなので何か陰鬱な感じの洋館だと最初に思ったのが、裏の庭にまわった途端パァーッと太陽の光が燦々（さんさん）ときたので、すごく印象が変わりましたね。

藤森　洋館は北から入ることを平気でするんです。日本の伝統的な住宅が東西方向から入るのに対して、洋館は横からは絶対に入らない。岩崎邸の場合は庭が南にあるから、北から入るというだけ。

山口　今回はなぜ岩崎邸に？

藤森　岩崎邸は、建築家が手がけた住宅としては日本に現存する洋館の最古の例なんで

すよ。明治二十九年（一八九六）築で、本格的洋館自体はこれ以前にいくつも造られて

いるけど、それ以前の実物がないから明治の近代の住宅って、この岩崎邸から推測して

いくしかない。長崎のグラバー邸は一八六三年築だけど、植民地的な様式のものだし。

日本を代表する大金持ちの岩崎久彌は一八六五〜一九五五）を施主に、当時を代表する

日本建築の造り手とジョサイア・コンドルという洋館の造り手とが建てたことで、和館

と洋館は分けて並べて造るのが日本の洋館のオーソドックスになっちゃった。以降、み

んなこれを真似していく。　近代の正しい住まい方は、立派な和館の横に小さな洋風応接

間を造るスタイルで、それが戦後まで続くんですよ。ソファー、サイドボード、サイド

テーブルの三点セットを玄関のそばに置くのが戦後はやったの。サイドボードには飲ま

ないのに洋酒が置いてあるっていう（笑）。もう思い出すのも恥ずかしいような近代の

日本人の心性ですよね。

山口　なるほど……（笑）。

藤森　要するに、庶民が洋風のオシャレをする、という根はここから来てるの。だって、

赤瀬川原平さんだって家を建てたとき三点セットを入れたって言ってたもんね。とても

そのことを恥ずかしがっておられたけど（笑）。

山口　それは恥ずかしいとはなからおわかりで？

藤森　最初から恥ずかしいと思うけど、「一度やってみたくて」って言うの　（笑）。赤瀬川さんが三点セットの最後の世代じゃないかなあ。

山口　ほお。それで岩崎家の人は洋館に住んでいたんですか？

藤森　基本的に住まいは和館で、来客を迎えるのは洋館。これは日本でのみおこなわれていた。インドとか中国では、完全に洋館に住んじゃう。和館の横に洋館をチョコッと建てて、という使い分けは決してしないんです。

山口　施工は日本人ですか？

日本建築集中講義　作・山口晃　なごみ版

さて第三回は「旧岩崎邸」である。（台東区池之端）

だらだらした坂をのぼると、屋敷に比面した車寄せにつく。

編集の方が受付をしている中から、ぞろぞろと人がでてくる。先生にゴアイサツらしい

こっそりと回りたかったようで「今日はそういう日じゃないんだけどな…」とヤヤ困惑される。

先生エラいんだな…

藤森　造ったのは大工さん。コンドルが岩崎家から膨大な建設費をもらって、彼を筆頭に大工さんはゼネコン・コンドル組みたいになっていて、もう専属に近い状態でした。実際はコンドルが口を動かすと、大工は大工で「ハイハイ、いつものように」って。だから脳はコンドル、手は大工さんっていう状態。すごく楽だし、利益も上がるから。

山口　ほお、なるほど。

藤森　コンドルの祖国イギリスにも、木造ではないけど、あれをレンガ造りにしたようなものが建っています。ただ、岩崎邸のように、全体の配置が非対称だとか、イスラム風の部屋があるのはコンドル独特だけどね。

山口　あれ、岩崎邸って木造なんですか？

藤森　エッ、わからなかった？

山口　え、ええ。壁を叩けなかったものですから。

藤森　日本は大工さんがしっかりしてますし、木と漆喰(しっくい)があれば何でもできますからね。

山口　建築的な善し悪しはわからなかったのですが、ニスだけは、失敗したんだなあと思いまして。随分陽(ひ)にさらしたような亀裂(れつ)が入って、めくれ上がっていました。

藤森　ニスが合ってなかったんでしょうね。

山口　レオナルド・ダ・ヴィンチの絵ですら、亀裂こそ入ってはいてもめくれ上がって

はいないんですね。それが、光や熱に当たらない洋館の室内で、たかだか築百年くらいであそこまでなっちゃうのは……と思いまして。絵に塗るワニスとヨーロッパのほかのニスには共通の技術があるんですが、調合するときに入れちゃいけないものを入れたか、急いだか……。

藤森　湿気とか、気候に合わないか、かな。

山口　絵も楽器も家具のニスも、文化に根づいているものって結構共通していることが

多いんですよね。大体
似たような組成ででき
ていて。

藤森　日本には拭き
漆（うるし）っていう、ニスと
同じく透明なものがあ
るからね。漆だからっ
て和っぽくなるわけじ
ゃなくて、塗って拭け
ば、木の目のあいだに
しか入らないしね。縄文時代の漆ですら腐らないほど、漆の耐久性ってとんでもないも
のだから、拭き漆にすればよかった。

日本大好きコンドル先生

岩崎邸って、
木造なんですか？（山口）

山口　洋館についてはどうでしたか？

藤森　あんなに見学者が多いと思わなかった。……って、なんか話がまた小姑化しそうだな（笑）。

山口　僕は、それがすごく聞きたくって。ぜひうかがいたいです（笑）。

藤森　やっぱり、洋館は造形がうるさかった。

山口　あっはっは。

藤森　外観も内部もいろいろやりすぎてる。コンドルはあの時期ぐちゃぐちゃやりたかったんじゃないかな。旧岩崎

旧岩崎邸

建物が雁行して建っている。日本的。

ビリヤード場
洋館
地下通路
和館

更にテキスト

無縁坂
車よせ
今の入口
芝生
当時の入口

この区画が全て敷地だった。今はこれくらい。

三代目の久彌氏は家畜肉関係の博士でもあるそうで自分で改良などをしていたそうな。小岩井農場とその為のものだとか。館内で小岩井製品を売っていたのはみやげに売っていたその為かと納得

独立の気風なのか洋花・ヤサイ・着物など。自前ですがなっていたとか。使用人は（家猿を含めて）50人をこえるそうな。

当初はこの東に日本家屋がついており日常の住まいだったようだ。今はない。

母は豪邸住まいには身が重かった当時の母でも小さい部屋ではた織りをしていたそう。

邸は本格的な洋館としては三番目くらいに建てたものだし、あと、宮家の邸宅をいくつか造っていて。そういう意味では、コンドル先生は脂のガンガンのりきった時期だったはず。豪華なヴィクトリアン・ゴシック仕込みの建築家だから、根がいろいろやりたい人なんだと思う。

藤森　コンドル自身はもともと親日家で、「こんなすばらしい美術を生み出す国はほかにない」と日本への敬意を持っていた。日本の木造建築への関心も強かったので、そういう意味では日本的な建築をやってみたかったのかもしれない。日本に来て彼が一番驚いたのは、応用美術とファインアートが連続していること。屏風絵や扇子のようなものがたくさんあって、絵がわざわざ鑑賞用のものではなく、生活の中に美術が浸透していることに驚いたみたい。「美の花園にいるみたい」だと。西欧では絵はあくまで絵、そうでないものは応用美術とされた。しかし日本ではちゃんとした画家も茶碗に絵を描く。故郷には二度帰ったくらいで、コンドルは結局日本に居着いちゃうから、日本の建築界にとっては幸運だった。普通お雇い外国人って仕事が終わると帰っちゃう。だけど美術に魅了された人はズルズルと足を洗えないで残る。

山口　「やりたかった」と聞くと安心します（笑）。

山口　うーむ。フェノロサもそうですよね。

藤森 だから日本の近代では、西欧の科学技術をお雇い外国人を通じて教えてもらっているから、いわばその対価が日本美術。おまけに、日本女性と付き合った日には、従順で、恥じらいがあって、たまらなかったらしいですよ（笑）。

コンドルは鹿鳴館（ろくめいかん）を建てたお雇い外国人だけど、イギリスにいる時にすでに相阿弥（そうあみ）の絵を持っていた。日本画大好きで、来日時には自分が一番好きだった河鍋暁斎（かわなべきょうさい）という絵師の弟子になって、「暁英（きょうえい）」という号をもらって、大真面目に生涯ずーっと絵を描き続けるの。日本画は一流じゃないまでも、外国人にしては上手い（うま）い（笑）。

山口　（笑）。

藤森　それで歌舞伎も、生け花も、庭もやる。しまいには花柳流（はなやぎ）を習うわけ。そして出稽古で家に来た花柳流のお師匠さんとデキてしまって、その人が正妻になる。で、来日した青年時代に芸者との間にできた子どもを捜し出して、自分の手元で育てるようになる。だから、コンドル先生も結構遊んでるの。まあ、大体芸術家はそうですよ。

山口　……。

藤森　アッ、山口さんを見て言うんじゃなくて！

山口　……返す言葉もございません……。

西欧的「なんだこれ？」洋館

藤森　岩崎邸は、本格的書院造の和館の北東に洋館があって、その北東にビリヤードルームがあった。つまり、斜めに雁行（がんこう）してる。これは書院造にはじまる日本独自の配置。日本だけですよ、非対称なのは。だから、ヨーロッパや中国は絶対に左右対称に建てる。ヨーロッパの人からすれば「なんだこれ？」ですよ。まあ、彼は日本の伝統的な配置を

おそらくやってみたかったと思いますね。こう、ものが少しずつずれていくという奇妙な魅力を。それともうひとつ注目すべきは、ビリヤードルーム。当時ヴィクトリア朝のイギリスでは、パーティーのとき、まずホールに集まる。そして最重要女性ゲストの手を主人がとって、行列して歩いて、食堂に入る。最重要女性ゲストといっても、知人の奥さんなのに、よくやったよね（笑）。で、主人が鳥や肉の塊を切り分けて、配る。その場では一切話しちゃいけないのが、男女の話題、政治のこと、下ネタ系。絶対イヤだよな、そんなルール（笑）。そして粛々とレディー＆ジェントルマンの時間が過ぎていって、終わると完全に男女に分かれて、女性は女性でおしゃべりに興じる。男たちはビリヤードに行く。そうなるとだいたい、お互い言いたい放題なわけ。「あのババア、若造りしやがって」みたいなことを言いながら（笑）、ビリヤードに興じていたと。あのビリヤードルームの建物は、明らかに茶室の趣があるね。

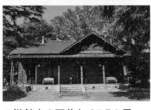

▲洋館内の天井もイスラム風。
▼ビリヤードルームはスイスの山小屋風にして、そこはかとなく茶室のイメージも……？

山口　茶室の、ですか？

藤森　うん。造りもね。普通は洋館の一角に、女の人が入らないようにさえ造ればいいのに。わざわざ離して造ったのと、デザインがスイスの山小屋風なんですよ。ヨーロッパの本場ではスイスの山小屋風なんて変なデザインなのに、それをした。全体は洋館としては掟破りの左右非対称。窓なんかアーチがぽーんと開いてわざと変化のあるかたちで造ってある。だから茶室をイメージしたんじゃないかと思う。ベランダというのはもともとは、インドとか東南アジアで生まれた植民地的なもの。

山口　うーむ。

藤森　風通しもいいし。暑さを凌ぐために、寝る時以外はそこでご飯を食べたり昼寝したりしていた。だから、イギリスみたいな寒い国には基本的にないんですよ。コンドル先生はそれを造り続ける。日本の場合、夏はいいんだけど、冬は雨が吹き込んで木造のベランダが腐るのと、部屋に日が入らなくなって寒くてしようがないから不便で、消えちゃう。コンドルのお弟子さんたちも当初、設計した建物にベランダをつけるんだけど、

留学すると「なんだ、ついてないっ！　先生の個人的趣味じゃん！」っていって外しちゃう（笑）。

山口　バレちゃうわけですね。

藤森　そう、バレちゃう（笑）。コンドル先生はなんでつけたかというと、深い影がつくのが好きだったんじゃないかな。で、ビリヤードルームにもついてる。本当のスイスの山小屋には広いベランダなんてつきませんよ。本館のスタイルは、イギリスにしかない極めて特殊なもの。しかもマイナーで、イギリスの中世のゴシックがイタリアのルネサンスの影響を受けて変わるときの折衷的なもの。どこでわかるかっていうと、列柱にぐるぐる腹巻みたいなの巻いてあるでしょ。あれが特徴。装飾にルールがなくて、普通はあんなことやらないよ。

山口　ほかの洋館には例がないんですか。

藤森　イギリス以外であんなの見た

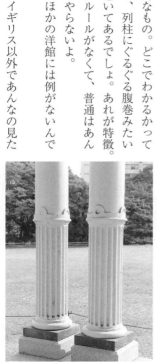

藤森センセイいわく「腹巻みたい」な洋館の柱。腹巻と言われると腹巻に見えてくるのが人情というもの。

で、和館に

天井が高く、落ちついた九坪

「ニニのまっ」ってえうんですよ

へー

フスマや床には橋本雅邦の控え目な畫で、光の加減で金泥が妙光を放つ。

これはよい

洋館とはうってボタッて

いやー上品なんでオドロいたな

たしかに‥‥

ことない。イギリスだけで一時的にはやってた変なものですよ。覚えなくていいけど、エリザベサン様式とジャコビアン様式の折衷。あと、ほかに独特なのがイスラム風の部屋があること。イスラム風っていうのは普通喫煙室に使うの。

山口　はい。

藤森　でも、久彌さんの三女の綾子さんに訊くとそういう風には使われていなかった。喫煙室風に想定して男だけの部屋にしてい

和館の格式のなかに
上品さがあるのは、
久彌さんの家だからだよ。
（藤森）

たんじゃないかな。東京国立博物館も初代はコンドル作だけど、あれも全体がイスラム風の建築だった。日本の宝を入れる建物なのに、当時誰も変だと思わなかった。それは、ヨーロッパ風とはどんなものか、日本人がわかってなかったから。でも、日本の政府の人たちも弟子たちも、だんだん気づいてくるんだよね。「あれ、何かヘンなものだぞ」って。

山口　ああ、ようやく（笑）。

藤森　それで、さすがにコンドル先生も晩年の祝賀パーティーで釈明した。「東洋（日

本）はヨーロッパと一緒になって、新しい文化を創っていく。自分はヨーロッパと東アジアをつなげなくちゃいけない。で、真ん中にはイスラムがある」と（笑）。ヨーロッパの横にイスラムがあって、イスラムの横にインドがあって、中国の横に日本があって、地理と建築の連動性を考えてた人は当時いっぱいいた。フェノロサも伊東忠太もそうだった。

うるわしの和館とGHQの影

藤森　和館のほうはあんまり人来てなかったね？

山口　ええ、なんででしょ。

藤森　やっぱり洋館が有名だからでしょ。でも、東京であれだけの和館は見られないですよ。和館としてのレベルも高いし、それに和館ってあまり公開されていないから。岩崎邸も人を入れるようになったのはつい最近。

山口　そうですね！

藤森　和館はほかにもいくつかありますけど、東京にある岩崎邸レベルのものって、講談社の野間家が遺した目白の蕉雨園くらいじゃないかな。和館のほうは当時の日本を代表する、念仏喜十っていうあだ名の棟梁に造らせた。

山口　ね、ねんぶつ……。

藤森　工事しながら「南無阿弥陀仏、ナムアミダブツ」って念仏唱えてたっていうからすごいよね（笑）。信心深いっていうか。そういえば、橋本雅邦の金泥の絵が昔より少

し見えるようになってきた。　山口さんは感動しないでしょ、あの絵には？

山口　あっ、イエ、さらっと描いてもこんなに空間が出るんだなと（笑）。襖絵は胡粉を施したところにハイライトの金をボーンとのせていて。さらっと描いても画面がもつというのは、無駄なことをせずにやりどころがわかっていることだと思います。自分のようにゴテゴテ描くとごまかしが利くもんですから。肝に銘じておきたいと……。日本間は光が横から入ってくるので、襖絵も奥行きを感じます。

藤森　床の間の絵で真正面が富士山って珍しいですよね？

山口　ええ、大抵は左右どちらかにずらします。

藤森　正面性の強い、しっかりした絵で、あの部屋によく合っていた。富士の近くに描いてあったのは松かなあ。

山口　いや、あれはただのシミでは……。

藤森　あの広間は「九間（ここのま）」といって、三間四方の九坪。四畳半の四つ分の広さ。人と会うのにちょうどいいスケール感なんです。九間自体は近代の住まいでは一般的なんだけど、岩崎家みたいな超大金持ちでも九間を一番大事な部屋として造ったのが注目だね。日本人同士の面会や、法事の折にはお坊さんをまず九間に通す。付書院（つけしょいん）、床、床柱、違い棚（ちがいだな）を備えた正式な九間です。

山口　ハレの場で使うものだったんですね。

藤森　当時、欧米でもそうだけど、家での接待が基本だから、冠婚葬祭は家でやった。だから自宅で行事をたくさんしたんですね。

山口　和館の九間の床には植物ワイパーのような跡が……。

藤森　これが問題でね、じつは一時、この建物はキャノンというアメリカの軍人が率いる諜報機関が使ってたの。アブナイコトをするような。そこで和館を手荒く使ってた可能性もある。

山口　ええっ‼　そうなんですか⁈　地下に拷問室があるという話はあながち嘘じゃないんですね。

藤森　ほんと、ほんと。気晴らしにキャノンが撃つ銃声が聞こえてたって。一九五一年に共産党の鹿地亘って人が拉致監禁されていたんだけど脱出して、それでここがキャノン機関だとバレたの。

山口　ひゃー！

欄間も菱、付書院の壁も菱。
さすがは三菱。

藤森　岩崎久彌は地震が怖くて総地下にしたともいわれていて、岩崎邸の時代、地下道は給仕係の人たちが雨の日に使うものだったけどね。GHQが去ったあとは、空き家状態で放置されていた。だから僕が以前に見た和館はボロボロだった。

山口　たしかに、ここ近年のことですよね。「岩崎邸修復公開」ってうたったのは。

藤森　橋本雅邦の富士絵なんて破れてた。だから修復後の和館の状態を見て、カチッとした書院造のプロポーションと、風格のある室内の上品さにびっくりしました。割合単純な形で、ごてごてしてない、格式のある空間造りはさすが念仏喜十。当主岩崎久彌さんの教養を伝えてますね。

久彌さんと大富豪・岩崎家

山口　今、合同庁舎が建っているところには家屋があったんですか？

藤森　家屋と庭がね。このあたりはもともと起伏がある土地で、芝庭と日本の庭を折衷したような感じを目指したんでしょうね。それに温室もあった。当時日本の花屋には仏花しか売ってなくて、蘭などの洋花は自分の家で育ててた。専門家が一人いて、植物は

盆栽系の管理者と蘭をつくる人がいて、あとは庭木の手入れの人が毎日四、五人入ってて。

山口　ははぁ。すごいですね……。

藤森　この家の持ち主の岩崎久彌は彌太郎の長男に当たる人。当時でいうと久彌さんはものすごく教養のある人で、ペンシルベニア大を出てケンブリッジ大にも学んでいて、三菱の経営者としても一流の人だったけど、学者でもある大変な教養人。書斎でイギリスの動物学雑誌を読むのが好きだったらしいよ。

山口　へぇー。それはちゃんと英語で読めるわけですか？

藤森　読んでます。一番好きなのは家畜の改良で、小岩井農場と東山農場を造って、家畜の品種改良を自分でやってたんですよ。交配するために豚やニワトリの顔をみんな覚えてたっていうからね。日本はヨーロッパに比べて畜産の伝統は短いし、気候も合ってないしで、当時日本の畜産ってとても遅れてた。

父の彌太郎が明治十八年（一八八五）に

これが館の旧主、岩崎久彌さん。お顔に知性の漂う、素敵なジェントルマン。

没してからここに新邸を造ろうと、三菱のお抱えの建築家だったコンドルに洋館を任せた。岩崎家はもともとこのあたりにいたわけじゃなくて、岩崎家の本邸はニコライ堂の隣にあった。

山口　あぁ、神田駿河台の。

藤森　そう。それに家をひとつだけじゃなくて、必要に応じていくつも持っていた。娘さんの綾子さんが言うには「日頃は家から一歩も出なかった」んだって。まず、学校への行き帰りは人力車。岩崎家ってのは一族や親戚の子どもがみんな遊びに来るんだって。だから家から出る必要がない。海水浴したいっていうと、岩崎家の浜屋敷だった深川の今の清澄公園に行ったり、のちにエリザベス・サンダース・ホームになる大磯の別邸に行く。だから、普通と違う生活感覚ですよ。男の子は中学生になると家から出された。

山口　というと？

藤森　「ああいうところに住むとロクな男に育たない」っていうんで、道をへだてた敷地内に私設の寄宿舎を設けて、そこに一族の男の子が集められた。朝起きて拭き掃除、学校が終われば勉強、乗馬、剣道をスパルタでやらされる。本邸に帰れるのは日曜日だけ。それは岩崎家だけじゃなくて、他の有力者の家も同じで、男の子はある年になると家を出された。文武両道と精神的下地を鍛えるための大名の習慣か、あるいはヨーロッ

パの貴族の習慣じゃないかな。久彌さんの孫の寛弥（ひろや）さんから聞いたんですが、空襲があった時、ご近所の人たちが火消しに来てくれたんだって。火が燃え始めて、あまりの怖さに寛弥さんが逃げ出そうとしたら、久彌じいさんにステッキで鉄（てつ）兜（かぶと）の上から本気でバーン！　と叩かれて、「岩崎家の当主たる者が先に逃げるとは何事だ。お前が先に突っ込め」って言われたって（笑）。イギリスの教育ですよね。　貴族は真っ先に敵陣に突っ込めっていう。

山口　あれ、センセイ、背すじがピンと伸びてますが……。

藤森　岩崎邸ですからね（笑）。

おまけ！

話の収録のため上野の精養軒へ。

パンダパフェみたいなものがあった。

「すごい事やるなぁ…（先生談）」

話が済むと風のように去ってゆかれた。

また次回

旧岩崎家住宅アンケート

——山口さんの「だってやりたかったんだもん」とは？

山口　スイス風の山小屋を茶室に見立てたり、イスラム風の部屋を設けたりした話で、「いろいろやりたかったんだな」と。

藤森　コンドルは鹿鳴館の外部の鉄柱に漆を塗ったといわれているんです。やっぱり「やってみたかった」んじゃないかね（笑）。

——係の人が総出でセンセイをお出迎え、印象深い光景でした。

藤森　恥ずかしかった（笑）。

山口　いえいえ、ひとつの道でずっとやっていらっしゃるとこういう風になるんだなと。

藤森　私、知らない人が来ると逃げ出したくなるの。山口さんも？

山口　いえいえ、私は庶民ですから。岩崎邸には以前一度行った際に、館内に案内係の方も客も結構ゾロゾロいて、それでお金持ちの家に庶民が入る図といいますか、マルコスの宮殿に踏み込んだ民衆のような感じで。申し訳ないような居心地悪いような、さみしくなった記憶がございまして。

藤森　あっ、靴三千足持ってたっていう。和館もなあ、自分のものだったらもっと気持ちいいのにね。

山口　くっくっくっ。

Q1　今回見た建物の中で一番印象深かったモノ・コトは？

・和館の座敷の風格
　　　簡素にして品があった。
・洋館のデザインはちょっとうるさい。

Q2　今回の見学で印象深かったことは？

・見学者が多い。
・昔は誰もいない空家だった

Q3　ずばり、旧岩崎家住宅を一言で表すと？

・近代の日本人の暮しの原点

名前　藤森照信

Q1　今回見た建物の中で一番印象深かったモノ・コトは？

地下室へのカイダン、
　　　吹ぬけ、
　　　　ニスのはげ方、

Q2　今回の見学で印象深かったことは？

・お金持ちの 持ちっぷり、
　　　お金の使い方、

ⅰ、　係りの人が総出で先生にごあいさつ、

Q3　ずばり、旧岩崎家住宅を一言で表すと？

だって やりたかったんだもん、

名前　山口　晃

旧岩崎家住宅

東京都台東区池之端 1-3-45
☎ 03-3823-8340

三菱財閥を創業した岩崎家の旧本邸。往時は
約 1 万 5 千坪の敷地に 20 棟もの建物があっ
たが、現在は洋館・和館・撞球室・庭園が遺る。
洋館はジョサイア・コンドルの設計で、明治
29 年 (1896) に完成。和館の施工は大工棟
梁・大河喜十郎。戦後国有財産となり、司法
研修所などに利用された。洋館・和館大広間・
撞球室は重要文化財。

第四回

投入堂

鳥取県中央部に位置する三朝町（みささちょう）。

標高約九百メートルの山中、断崖絶壁に建つ三徳山三佛寺投入堂（みとくさんさんぶつじなげいれどう）は、千三百年続く修験道（しゅげんどう）の霊場。

役行者（えんのぎょうじゃ）が法力で岩窟に投げ入れられたとの伝来を持つ。

当日は雨のため入山禁止……のはずが、

奇跡的（？）に雨はやみ、めでたく入山許可をもらえたセンセイと画伯。木の根につかまり、岩をよじ登り、道中は難所の連続。

命がけの国宝見学、果たしてどうなったのやら？

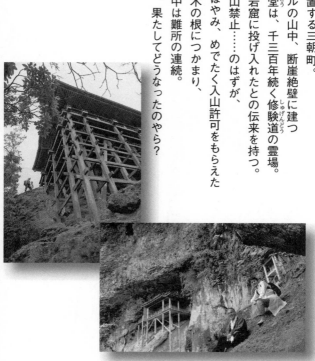

柱は「グーッ」、軒は「ピュッ」

藤森　久々に登って、ぱっと見たときの投入堂、よかったなあ。目の前に若い女性が二人いたんだけど、全然気にならなかったもん（笑）。

山口　全然、ですか（笑）。初回の法隆寺のとき並みですね。

藤森　法隆寺のときは建築の強さがあったから観光客がいても気にならなかったけど、投入堂の場合は岩と建築が融合して、自然の神様と人工の神様とが一体化した力があったからでしょうね。

山口　ははぁ！

藤森　その昔、一度は堂内まで上がったんだけど、それでも一度目に見たときよりかった。二度目でこんなに感激するところも珍しいですよ。

山口　そうですか！

藤森　今回意外だったのは、下から見た投入堂の美しさ。柱の造りとか、軒(のき)や張り出した床の裏とか、結構ガツガツ組んであるわりには、木組みのきれいさがある。普通日本

建築って屋根と柱が見えて、裏側は見えないもんなんですよ。でも、下から見てあんなにきれいなのは投入堂か、高過庵（たかすぎあん）（藤森作品の茶室・316頁）かってくらい（笑）。

山口　柱もぎちぎちと組まれているわりに、どこかにほったらかした抜け感があって。上の軒はピュッと開いている感じがよかったです。

藤森　……そういう評価ははじめて聞いた。軒の「ピュッ」って、最近の若い女の子のまつ毛みたいなもんだね。目から三センチくらい出てるけど、あれ、どーやってつけてるんだろう？　完全に不自然じゃない？

山口　一式セットになっているつけまつ毛と、まつ毛につけるエクステンションの二種があるそうです。つけまつ毛の場合は地毛でないことがわかるんですけど、エクステンションだと生え際が地毛なので、その先から人工毛が不自然にピッと出ていて、まつ毛が抜けると抜ける、という仕組みだそうです。

藤森　くわしいね、山口さん。投入堂の軒は檜（ひのき）の木材の上に檜皮（ひわだ）を葺（ふ）いて造ってあるんですよ。だから、つけまつ毛じゃなくて、本体と一体のもの。そう考えると、投入堂って顔に似てない？　まつ毛って皮膚の一種で、皮膚が黒くなって細くなったものですよね。額（ひたい）みたいな岩があって、下から柱が生えたようにせり立って、お堂のところがちょっと凹んでから、最後に軒がピュッとなってる。

山口　あっ、あの、ゴメンナサイ。「ピュッ」は忘れてください。

藤森　いや、「ピュッ」という表現はすばらしい（笑）。軒の部分は平安時代の檜皮。美学的には宇治の平等院と同じ平安の美学なんですよ。

山口　やはり！　鳥が羽を広げたようで、本当にきれいでした。

藤森　軒はまさしく鳳（おおとり）の感じで、貴族的で都会的で優雅な曲線を生み出していて。でも、下は自然の荒々しい岩。そこから柱がグーーッと延びていく感じが一体感を生み出している。

あの柱は効いてますよ。もしあの柱がなくて、ちょっとお堂が突き出ている程度だった

さて、今回は「三仏寺投入堂（鳥取県三朝町）」

前日に鳥取入り。朝一で入山すべく

ガタンゴトン

ところが、何やらの全国大会があるとかで、いい宿がとれなかったんです……

県の観光案内でやっと見つけた所らしい

宿直室だな……

言葉にたがわず、やけた畳と、閉まらぬブラインドのロッジ部屋。4階だけど階段のみ。

ソーデスカ……

ここもあぶなかったんですけど「なごみ編集部です」って言ったらさ、探してそえてくれたんですよ

ら、一体感どころか不自然な感じになると思う。修験道の建築は、仏と自然の神様を習合したお堂だから、「自然と一体化する」のが中心的テーマ。投入堂の、岩との一体感はなんだろうとずっと思ってたの。一因は光の感じだね。

山口　雨上がりでしっとりとした上に陽が強くなかったので、もの本来の色が見えてくるんですよね。

藤森　それと、晴れたときに投入堂を見上げるとどうしても青空の色が目に入るんだけど、今回は曇りだったから、純粋に投入堂の色味を見られてよかったですよ。雨が降ると登れないから困るけど、曇りくらいの天気はいいね。

山口　濡れ色がもの本来の色というか、反射光線の色ですけれども、天気がよかったり光線が強いと、ものの表面で乱反射が起こって、実際よりも白く見えちゃうんです。今日の投入堂では、葉も岩肌も、色が反射せずそのものにピタッとくっついたような見え方をしていました。

藤森　そうそう。色が浮いた感じがなくて。

山口　特にお堂のすぐ上の、崖下と境を接する天井部分がすごくきれいでした。明るいときはただの暗さにしか見えないんですが。

藤森　もうひとつ気づいたのは、古い柱に苔や微生物が繁殖した跡が明らかに見えてい

る。特に苔。スギゴケとかしっとりした緑の苔じゃなくて、緑を出さない紙みたいな苔。あれが墓石や岩に生える苔で、生えるまで大変時間がかかる。投入堂の手前の小さなお堂にも生えてたね。

山口　元結掛堂ですね。じゃあ、あそこでセンセイが「石と一体化してる」っておっし

やっていたのは、苔のせいだったんですか。

藤森　その通り。建物自体完全に木だか石だかわかんない感じだもんね。もちろん建立当初は木と苔との一体化なんて考慮に入れてない。でもあのお堂は木が石に化けてるというか、石化してる（笑）。他にはないですよ。僕ね、木は石に寄生してへなへなな生きるもので一体化なんて無理だと思ってたの。普通ああなるまでに、雨に当たって腐ったり壊れたりするんだけど、乾燥状態になって、表面が風化してこないとああいう風にならない。特にこの辺は山陰だから、冬の湿気がものすごいのに。

山口　あと、柱には緑青みたいなのが塗ってありましたね。

藤森　あれは銅板。垂木に張ってありました。普通、排気ガスに当たると黒っぽくなってしまうのに、岩絵具みたいな完璧な緑色をしていた。

山口　きれいでした、本当に。

藤森　周りに紅葉があって、あれは我々のために色付いててくれたんだな（ニヤリとする藤森センセイ）。

自然信仰＋仏教＝修験道

藤森　そもそも山岳信仰とか自然信仰は、仏教以前から日本で成立していたんですよ。それは各地域ごとではなくて、関東一円とか、奈良から中国地方までの一帯とか、相当広大な範囲で成立していた。そこへ突然仏教が入ってくる。仏教が圧倒的な影響力を持

っていたのは言葉の力によるものなんです。

山口　言葉、ですか。

藤森　だって、インドから仏教が伝わるといっても、実際はインドのお坊さんが来るんじゃなくて、仏典、つまり言葉の教えが来るんですよ。そこで日本人にとってはじめてかつ衝撃的だったのは、「死後の世界がどうなるか」を示されたこと。神道じゃそんなこと考えてないし、死後には「魂は山へ帰る」とかいってたところが、仏教では「魂は山へ帰りません。修行によっては仏になることもあれば、地獄に墜ちることもある」っていうんだから。それともうひとつが、神道は基本的には個人を護持するもので、言葉による組織化がないんですよ。一方、仏教は大乗仏教として日本に入ってきた。大乗仏教の信条は衆生つまり普通の人々を救うってこと。衆生の固まりは国家、要するに「国家を護持する宗教があるのか」って、日本人はビックリしたでしょうね。それで、仏教は一気に力を持つわけ。

山口　自然信仰派の人たちはどうしたんですか？

藤森　「インドから来た仏様が、山の神様の姿をとって表れたもの」って説明しちゃう。つまり、仏が自然化して表れた、と。そこで、自然信仰と仏教が習合した修験道が出てくるんです。修験道では、断食などの修行によって山の霊気を身につけた修験者が、里

に行って疫病を退治したり、願い事を聞いたりした。で、どういうところに霊気があったかっていうと、木でも岩山でも、ハッとするくらい美しいところにあった。きっと昔の人は「美しい」と思ったときに、自然の精霊という名の神が見えたんだと思いますよ。信仰対象として代表的なのが蔵王権現。これは紀伊半島の大峰山が中心ですけど。

山口 そこに建物が造られるようになったのはどうしてなんですか。

藤森 それまで聖なる山や岩などの自然物には、せいぜい注連縄を張る程度だった。当初修験道では修験者が施設なしの山中ですごく厳しい修行をするのが常だったけど、仏

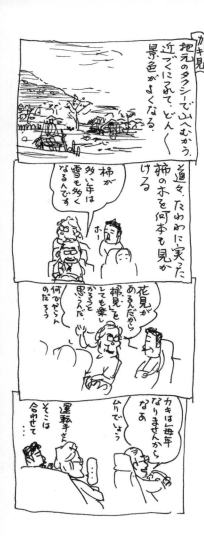

カキ見

地元のタクシーで山へむかう。近づくにつれて、どんどん景色がよくなる。

道々、ためしに実った柿の木を何本も見かける

柿が多い年は雪も多くなるんです

はい

花見があるんだから柿見をしても楽しかろうと思えるんだ。

何でやらんのだろう

カキは毎年なりませんからなあ

ムリでしょう

運転手さん、そこは合わせて……

教の影響から「仏様を安置するには建物が必要だ」と、断崖に投入堂みたいな形式の建物が造られるようになったわけですよ。あそこは悟りを開いた修験者や修行期間を終えた者が行って、蔵王権現に挨拶したり、一晩泊まって蔵王権現と過ごしてから里に下りてきたりするわけです。

山口　投入堂の仏様は今も中に？

藤森　今は宝物殿に下ろしてます。だって雪の日も雨の日も毎日、ご飯や水をさし上げなきゃいけないんだから大変だよ。そのためだけでも死んだんじゃないか（笑）。

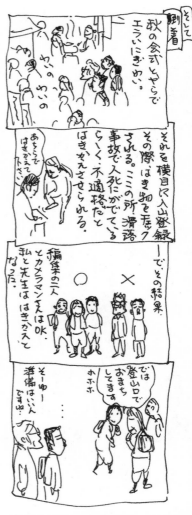

山口　いやはや……。

藤森　投入堂みたいに山や崖に建てる建物は「懸け造り」といって日本中にありますけど、一番有名なのが京都の清水寺。

山口　「清水の舞台から」の舞台ですね。

藤森　舞台とは崖の上に建っていることを示すものだから、山の中腹にガーンと建てるべきもの。山上は神様のいる場所だから人工物を造っちゃいけないんですよ。だから、神様のいる位置より下に造ってある。

山口　海外に似た例もあるんですか？

藤森　中国にも宙空のお堂があるんですよ。いくつか見てますけど、やっぱり投入堂のほう

所定の草履　これにビニルひもを結んでわらじの様にして使う。

で、何にはきかえさせられるかと云うと

500円払う

近年、投入堂参拝者の観光気分、観光装備による滑落事故が多発しています。厳しい修行の道であることを理解の上、受付ください。

三徳山三佛寺

わらじに履き替える藤森センセイ。中央のデッキシューズが不適格とされたセンセイの履物。

が断然いい。

山口　どう違うのでしょう?

藤森　投入堂のほうが見ていて心洗われる感じ。信仰のたまものゆえでしょうね。中国の場合は基本的に自然信仰がないし、素木造(しらき)りじゃなくて朱で彩色してあるんです。投入堂はお堂までの参道が断たれているけど、中国では崖づたいに参道が掘ってあって、祠(ほこら)まで行きたい人

お堂があんなに石と
一体化してるとは
思わなかったな。
（藤森）

文珠堂から。山はだに懸け造りで建つ、お堂の廻り縁にて。暑いなので景色に色彩がからりとはりついている。

すぐ脇を鎖につかまって登る

View

は誰でもどうぞ、という造りになっています。

山口　西欧ではどうですか？

藤森　ヨーロッパでは聖なるものが自然界にあったらその上に造っちゃう。山上にも平気で造るの。ギリシャのメテオラってところは下から見ると聖なる岩山があってすばらしいんだけど、上にドンと修道院が建ってる。あと、フランスのルルドの泉という場所は病気が治る奇跡の泉として近代になってから認められたところで、岩の下から聖水が出てる。でもその岩の上に教会を造ってるの。聖なるものの上に土足で上がるんだから、これはまずいでしょう。日本の場合それは絶対ない。

すこぶる

はきかえさせられた「ワラジぞうり」だが、これが実に良い。

くつ底とちがって裏全体で荷重をとらえるので──

ちょっとした天狗気分だ。

これはムリかなと思える斜面も楽々歩ける

こんなイメージ

ほっほっほ

ギザギザ

二度目の投入堂

藤森　山口さんも投入堂は初めてじゃないんでしょ？

山口　私が初めて投入堂に来たのは、今から十五、六年前だったですかね。

藤森　なんで行かれたの？

山口　エー……、投入堂が見たくて、です（笑）。

藤森　そうですか（笑）。きっかけは何かでご覧になって？

山口　土門拳の写真か、それか昔「美を極める」というテレビ番組でも紹介されていて、とんでもないものがあるから、ぜひ本物を見ておこう！　といても立ってもいられなくなりまして。　当時はもっと楽に登れた記憶があったのに、今回は思いのほか手間取りました。

藤森　「楽」って、手続きが？

山口　エエ、手続きもですね。以前行った時は、子どもの兄弟が「ありがとーございまーす！」って番をしている登山受付口に入山料を渡して、そのまま入っていくだけでし

たから。訊いたら、崖崩れか何かで元の道がふさがって、きつい場所の多いルートに変わったらしいんです。ですから、手間取ったのは年のせいじゃないんだ‼ と安心しました。

藤森　最初来た時はどうでした？

山口　鳥取から砂丘を見ながら徒歩旅行で行きまして、三徳山の反対側から登ったんで

いよいよ投入堂。

その前に岩のくぼみを塞ぐ様に建つ観音堂の裏手をマワる。かなり暗くなる。せいか胎内めぐりの様でもある。

そして　ぐるっと回れば投入堂が突然に現れる。

以前もそうだったが、あまり心が動かない。岩や木の様に自然とそこに在る感じ。写真で見る奇妙さは無くてひたすらに収まりが良い・

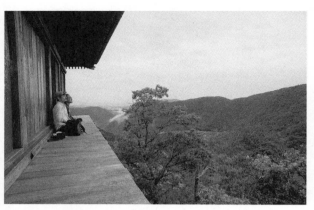

登山途中の文殊堂にて。さえぎるもののない
眺望にただただ心洗われる二人。

す。で、夜になって近くの展望台の東屋《あずま》を寝床にして、朝起きたら、遠くに投入堂が見えたもんですからウキウキしてしまって。来ただけで安心したところが……って、まあ、要するにあまり記憶が定かではないんです。投入堂よりもむしろ、登山途中の懸け造りのお堂のほうを覚えていたりして。

藤森　文殊堂のところですね。

山口　エエ。たしかあそこも当時は鎖が数本あった気がするんですけど、今回行ったら一本しかなくって。

藤森　たしかに、もうちょっとあった気がするんだけどねえ。

山口　ですので、そんなコトしか覚えておらず、やはり若いうちに見てもしょう

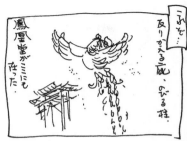

これで…

反りかえる庇、のびる柱。

鳳凰堂がここにも在った。

投入堂の軒は、
鳳凰が羽を
広げたみたいでした。
（山口）

見たかった。

どうやって造ったんでしょう。本当に投げ入れたとか編集のうわさがたずねるに「いいや、足場を組んで造ったんですよ先生」それこそ目も眩む美しさだったろう。

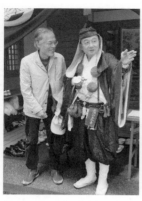

▶ふるまわれた行者粥に続き、竹筒酒に夢心地の山口画伯。
◀藤森センセイの隣の修験者は三佛寺のご住職・米田良中氏。

がないんですかね……。今回のほうがしっかり見ている気がします。そういえば、投入堂にはスズメバチが多いんですかね？

藤森　結構いたね！　ブンブン飛んでた。三匹くらい見たかな。

山口　蜂といえば、最初に投入堂に来たときに、山裾の道で信号待ちをしていたら飛んできまして。汗の臭いのせいかわからないんですが、離れても離れてもとにかく寄ってくるんです。でも、急に動くと危ないと思ったので、蜂がゆるやかにブーンと寄って来たらこちらもさりげなーく引くような動きで避けておったんです。ただ、信号待ちの最中なもんですから、そばに車がずっといて、アヤシイ

藤森　（藤森センセイ爆笑）

山口　向こうからは多分、蜂が見えなかったんでしょうね。「一人で妙な動きをする人

目でこっちを見てまして。

間がいて気持ちワルい……」という目で見られていたのでは、ということを思い出しました……ってスミマセン。全然、投入堂と関係ないんですけど。

投入堂で若さ爆発

藤森　そうだ、鐘楼堂（しょうろうどう）があったけど、あの釣鐘は誰が運んだんだろう。

山口　エエ、すごいですね。

藤森　運び込んだのは、多分江戸時代頃でしょうね。投入堂の建材は木材だからそんなに重くはないけど、釣鐘は現地に持っていって組み立てるわけにもいかないし。成せたのは信仰の力ですよ。

山口　……それをガンガンと（笑）。

藤森　そう、若者が。心洗われているこちらをよそに、若者たちがギャンギャン喋るわ、鐘はガンガン撞きまくるわ。山へ登って降りるまでひたすらギャーギャー喋ってる。あういう無駄なエネルギーは発電に利用したらいいんだ（笑）。

山口　人がいても全く気にされないのかと思ったら、アプローチの途中の雑音に対して

はすごく敏感でいらっしゃる。

藤森　でも、ああいう風に鳴らすっていうのは、彼らなりに興奮しているってことです
よ。何かしらのよさを感じているからこそ来たんだろうから。「なんか、神様いるらし
いぞ」みたいな。

山口　ええ。

藤森　ああいうエネルギーを持て余した人たちがちゃんと山に登ってくれるんだから、
ありがたいことですよね。彼らがやがて年をとったときに、投入堂みたいなもののよさ
に気づくのかな。

山口　そういえば、センセイが崖の上で落とし物をされた時に、若者が拾ってくれまし
たね。

藤森　そうそう！　うるさいだけじゃなかった。感謝しなくちゃ（笑）。

三佛寺投入堂アンケート

——下山しても、意外と疲れてなさそうな二人。藤森センセイは万感の思いで……。

藤森　今日の投入堂は感動だったよ。ちょうど修験道の神事があったから、普段はいない修験の行者も見られて。

山口　雨も無事上がりましたし。

藤森　それにしても山口さん、わらじ似合ってたじゃない。私のほうが信心深いはずなのに（笑）。山口さんは晴れ男？

山口　私は、仕事どきや人と行くときは晴れるのですが、一人で行くとどしゃ降りのことが多くて。センセイは？

藤森　私？　雨男（笑）。前に建築の仕事があって、一年くらい台湾にちょこちょこ通ってたんだけど、「台湾ってよく降るんだな」と思ってたの。そのことを現地の人に話したら「センセイが来ると降るんです」って（笑）。

Q1　今回見た建物の中で一番印象深かったモノ・コトは？

修験の役者がいて、うれしかった。

Q2　今回の見学で印象深かったことは？

木が岩と一体化して見える
コケと風化の力

Q3　ずばり、投入堂を一言で表すと？

山の神さまを見せてくれる
人工装置

脚註：山の神様とは山の精霊をさす。

名前　藤森照信

Q1　今回見た建物の中で一番印象深かったモノ・コトは？

ひさし
の丸がり

のびやかさ

不揃いの
長さの
柱
の心地よさ。

Q2　今回の見学で印象深かったことは？

先生が 雑音に 反応 してられた事

Q3　ずばり、投入堂を一言で表すと？

様式が 自律して ゐる.

名前

山に
晃

投入堂（三徳山三佛寺）

鳥取県東伯郡三朝町三徳 1010
☎ 0858-43-2666
三徳山を境内とする山岳寺院・三佛寺の奥院。
平安後期の建立とされる、標高 520 メートル
の断崖に張り出すように建てられた懸け造り。
蔵王権現を祀り、東側に小さな愛染堂が並ぶ。
修験道の開祖とされる役行者が法力でこの地
に投げ入れたと伝わるが、工法は謎に包まれて
いる。国宝。

第五回

聴竹居

京都の南西、天王山と淀川に挟まれた大山崎は
古来交通の要所として知られる。
その一角に建つ今回の目的地・聴竹居は、
昭和初期建築の、いわばエコハウスの先駆け。
施主の建築家藤井厚二は、欧米のモダニズムと
日本の数寄屋のデザインという、洋風と和風の
シアワセな関係を追究。
自然エネルギーを生かした
先駆的な住居を完成させた。
ところでその居心地は
どうでした、お二方?

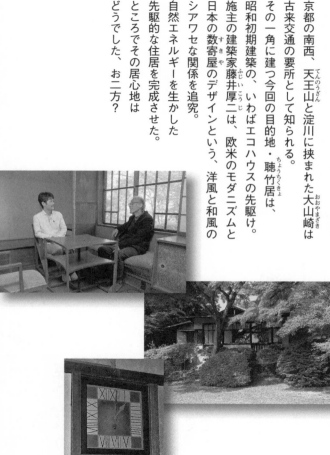

何もかも「完璧」な住宅

藤森　聴竹居って、モダンな建築に和風を取り込んだ最初の建築なんですよ。書院造と並び、「数寄屋造」が江戸時代から伝統的な木造住宅の基本になっていますが、それを「どう近代化するか」が住宅研究のテーマでした。たとえば、椅子を機能的にどう取り込むか、寒さや暑さをどう快適にしのぐか、二十世紀の新しい美学とどう組み合わせるか、とか。その難題と最初に取り組んで大きな成果を上げたのが、藤井厚二（一八八八〜一九三八）という建築家。彼の最高傑作が聴竹居。山口さんは何か気になりました？

山口　え？　ええ、ご覧になっているときのセンセイが少々辟易（へきえき）してらっしゃる風に見えて……。

藤森　わはははは（藤森センセイ、大爆笑）。

山口　それがとても愉快でした。

藤森　辟易、しますよね。聴竹居には何度も行ってますけど、僕が最初に辟易したのは、応接間の柱状の竹。一応茶室のイメージで応接間を造っていて、小さな枝をわざわざ二

つ続けて残したり、並びが几帳面すぎてちょっと辟易した。自分だったらそこまで計算しないのに。

山口　ええ。

藤森　それと、窓枠の面取り。窓枠を細くする際に、ただ細くするだけでなく、うんと細く見せるために丁寧な面の取り方をしている。ちょっと角面を取ると影ができて細く見えて、たしかにシャープに見えるけど、場所によっては線一本残してるって感じで。

山口　その説明を聞いた時に、センセイが「やだねぇ〜」っておっしゃったのが印象的でして。

藤森　作品を見るのはいいけど、こういう建築家とは友達にはなりたくないね。効果はともあれ「そこまでやるか！」って。これがハンコの縁だったら小さいから気にならないけど、窓枠一面に丁寧に細工したハンコが並んでると思ったらハンコ屋もびっくりですよ（笑）。でも縁側のソファーに座って窓額の中から見た景色はすばらしかった。

山口　（藤井の）ほかの作品も聴竹居並みですか？

藤森　いや、意外とそうでもない。造りの複雑でない建築も頼まれると結構造ってる。自邸だから特別ですよ。聴竹居の場合は脂ののりきった時期の作品で、聴竹居レベルまで徹底して造るって、何かに取り憑かれた境地だと思います。だって、普通ならやって

る本人が息が詰まる。どこ見ても全部工夫だらけで、普通の人がやらないような工夫が
いっぱいしてあって。あのさ、めちゃくちゃデッサンがうまくて有名な藝大の先生って
いましたよね。合唱する女学生たちを描いた……。

山口　小磯良平でしょうか。

藤森　そう。もう、ヤだよねえ（笑）。

山口　（笑いながらうなずく山口さん）

藤森　あまりに非の打ちどころがなくて、直しようのないものをつくれちゃう人がいる
んだ。

日本建築　作・山晃

集中講義　なな版

さて、今回は
「聴竹居」（ちょうちくきょ）
在 大山崎町（京都府）
である。

「山崎の合戦」の山崎で
あり。西はもう大阪で
ある。
どじょう
熱帯魚

ここの山荘美術館で
個展をやったので
幾度も訪れた。
何やら懐しい。

京都で一番小さい町
なので、ぐるっと回り
できる。
小さいけれど
見所満載
なのよ。
ちょっと脱線するが
本題の前に
大山崎紹介！！

山口　できないですしね、普通。小磯良平を見るとルーベンスを思い出します。あっという間にできる描き方で、しかもバカみたいにうまい。

藤森　そうそう、こんなに描けてしまってよく本人が飽きなかったと思うくらいですよ（笑）。小磯良平に訊いてみたいよね。「ちょっとは苦労したのか？」って。

山口　描けちゃう人ですよね……。

藤森　山口さんは、藝大時代、デッサンは上手だったの？

山口　下手なほうではないんですけれども、人並み、でしょうか。

藤森　とんでもない奴っていた？

山口　やはり、何人かは「これは違う世界に行ってる……」という人がいましたね。「バルール（色価）」という、明暗の関係をとるのが異様にギチギチ細かく上手で、白黒写真で撮ったようなデッサンを描ける人がいるんです。私なんかギチギチ細かく描いてようやく収まるタイプなんです。むしろそういう人間のほうが絵を続けている気がしますね。あまりに上手に描けてしまう人は版画の道に進んだり、絵を描かなくなったりして。

藤森　飽きちゃうのかなあ？

山口　そういうところもあると思います。そういえばセンセイ、実際に室内に入ると、四角がグイグイと出てくるような印象を受けました。

藤森　わかってますネエ。形の奥に隠れる立体幾何学、それが近代のデザイン感覚なんです。建築家は絵描き同様、普通まっさらな紙で設計するんだけど、藤井の場合は珍しくグラフ用紙で設計しています。だから聴竹居は、立体幾何学的な下地がしみ込んだ上に、複雑かつ几帳面なことをやるもんだから一風変わったミニマリズムになる。そこが目につく人もいれば、立体格子のほうが目につく人もいるんです。

山口　リビングの時計の下に、テーブルのような、違棚のようなものがあって、なんか

こう、合ってるんですよね。

藤森　そうそうそうそう（笑）。あそこに聴竹居の本質が結晶化して表現されてる。

山口　縦線とか横線とか。聴竹居が最後まで手を加えるのに対して、数寄屋はある程度

手を加えたら最終的には「ポッ」と放っておく感じがします。

藤森　藤井は色気がないとみた。職人が加わると、小さな偶然みたいな手の味というか

手垢みたいなものが出るんだけど、それがものの見事に排除されている。オキシフルで

消毒したみたい。あくまで建築家の計算通りなんですよね。

山口　「装飾や伝統を排除するぞ！　ミニマルにするぞ！」というほうが、かたちはシ

ンプルかもしれないけれど、思念が込もりまくった感じがします。「ミニマル・アート」

と称されるものが全然ミニマルに見えないタチなので、私のような門外漢には、かえっ

て数寄屋のほうが評価できます。

モダニズム×数寄屋＝聴竹居デザイン

山口　藤井厚二はどんな人だったんですか？

藤森　変な人でね。頭は丸刈りで目は爛々として、威風堂々で無口で、ほとんど人とは付き合わない人だった。東京帝国大学を卒業後、竹中工務店に入り、京都帝国大学に引き抜かれたエリート。学者としては、空気や熱の環境を科学的にとらえて、建築に適用する「環境工学」を日本で最初にやった人。その一方で、藤井自身「実験住宅」と称したものを建てて、美学や通風など環境工学的な住み心地を研究していた。聴竹居は実験住宅の五番目で、これがピークで完成形。環境工学以上に藤井の功績となるのは「デザ

イン」です。見た時にモダンでおしゃれな感じがしたでしょ？

山口　はい。

藤森　伝統的な建築って、数寄屋造だけを例外として、重くて力があって、モダンでもおしゃれでもないんです。そもそも二十世紀の世界のモダンデザインは、アール・ヌーヴォーというのがあって、そのデザインと茶室・数寄屋に接点があると最初に発見したのは武田五一（一八七二〜一九三八）。それでその発見を後進の藤井厚二に託したんです。そして藤井は聴竹居で日本の数寄屋のデザインと欧米のモダンデザインとの融合をはかり、従来の木造の重さや装飾感を見事に払拭した。たとえば、アール・ヌーヴォーの先

駆者の（チャールズ・レニー・）マッキントッシュのデザインで有名な時計をリビングにそのまま使ってます。あっさりした造りで、空間の開放感はマッキントッシュに勝ってる。マッキントッシュが見たら悔しがるだろうね。もうひとつ、西本願寺伝道院の鳥獣の石像が置いてあったけど、この作者は伊東忠太っていう、武田五一の師にあたる人。

山口　初回の法隆寺の回でも登場した方ですね。

藤森　つまり、庭の石像もリビングのマッキントッシュの時計も、建築デザインの革新をめざした先人に捧げるオマージュですよ。伊東は日本の伝統建築とヨーロッパの関係

をどうするかを本気で考えた先駆者で、その思想は伊東忠太→武田五一→藤井厚二と続くわけ。藤井も武田の後に続いた京都帝大の教授だから、関西の市庁舎や大ホールとか公共建築をやる立場の人です。四十九歳で早死にしなければ、関西で武田に続くボスになっていたはず。同時代生まれの村野藤吾（一八九一〜一九八四）は倍の歳を生きてますから。建築史で藤井は、今でこそ高く評価されているけど、かつてはほとんど忘れられていた。

どこ見ても全部工夫だらけ。
「ここまでやるか！」って（笑）。（藤森）

▲リス？猫？ 玄関先に置いてあった伊東忠太作の石像。
▼マッキントッシュの掛時計の左端とテーブルの左端のラインが揃ってる！

山口　評価されたのはいつ頃ですか？

藤森　戦後も二十年以上してからです。吉村順三や堀口捨己ら一部のモダニズム建築家だけは戦前の若い頃、深く影響を受けてました。一方で、戦後の民主国家を造る使命を担っていた建築家は藤井に近づかなかった。前川國男、坂倉準三、丹下健三らも伝統に興味は持ったけど、公共や時代を表現する建築造りの参考にしたのは、基本的に伊勢神宮や法隆寺みたいにガーンと力を持った建築。当時社会的には数寄屋はお姐さんや花柳界とつながっていたわけです。縦横の秩序にふにゃふにゃしたものが入るから、「和風」といっても、国の建築を造るトップの建築家にとって茶室・数寄屋はタブーだった。

武田五一はアール・ヌーヴォーを日本に広めたので評価されたけど、武田が本当は茶室

に関心を持っていたなんてほとんど知られていないし。藤井厚二が戦後忘れられていた一番の理由はその辺だと思いますよ。

山口　実験住宅に批判はなかったんでしょうか？

藤森　ないない。似たことをやっていれば批判も起こるけど、あんなことやってる人ほかにいないもの。近代の日本に、歌麿が描くような長い伝統がつくった美人がいたとします。あの美人が突然服脱いで「これがヨーロッパでいうところのヌードです」とボーンと出てきたようなもんだよ。それまで、伝統的な数寄屋で近代の舞台に立てるなんて誰も思ってなかったのに、服を脱いでみたら「これはすばらしい！」となってしまった。そういうことをやった人なわけですよ、藤井は。

　一方、丹下は桂離宮の本を（ヴァルター・）グロピウスと共著で書いていて、グロピウスが桂離宮を「いい！」と賞賛しているのに、丹下は「ふやけた公家の美学が」って

▲マッキントッシュの掛時計の上の戸を開けると、なんと神棚が。

▼部屋に風を通すように造られた欄間。「でも、冬は絶対寒いよ」とセンセイ。

批判してる。ほめるとして
も建築的にじゃなくて「あ
そこの庭石のゴツゴツして
るのがいい」とか、誰も知
らないような変なところで。

山口 そういえば、学生時
代、年配だった油絵の先生
も、和風については「そう
いうのは引退してからやり
なさい」と日本を忌避（きひ）する
ような言い方をしていたん
ですよね。

藤森 和風にもいろいろあ
るんだけど、建築で花鳥風
月を感じさせるのは数寄屋
です。移ろうほのかな季節

そうは
いっても…

息がつまるばかりではない…

マキントッシュのを
摸（もほ）したとおぼしき
トケイ

南欧感は
マッキントッシュ
に勝ってるな

「ふふ」よ。

この子供べやの
つくりつけの机が
くすぐる

「でも、すぐ
使わなくなった
そうです」せまかった…

前庭を通して三川合流がみえる
ワイドでいい眺め！

当時、立木も
なく笑
だったとか

感、丹下たちはそれを嫌がった。

山口　それは、法隆寺や伊勢神宮は自分とスッパリ分かれたものだけれども、花鳥風月はどこかで血肉に入ってきたがゆえに、切り離すことでまた違う自我の確立をめざしたということでしょうか。

藤森　いや、むしろ前者のほうが、ヨーロッパ建築と違う原理で近代ヨーロッパの持つ力強さと拮抗できると思ったみたい。丹下いわく、ヨーロッパの記念碑性の代表例がピラミッド。日本の記念碑性はそうじゃなくて環境的な記念碑性だと。

山口　環境的、ですか……。

藤森　つまり、真正面に巨大なものをわかりやすく置くんじゃなくて、いろんなものが配置されているのが特徴。中心軸の向かう先が空だった法隆寺が一番いい例でしたけど、遠くに富士山が望めるとか、そこに向かう道中で気持ちが高ぶるとか、それが環境的記念碑性だと。

山口　視点が動くんですね。

藤森　そう。丹下の場合は、神社の参道や法隆寺の持つ左右非対称といった力強さとか大勢の人の心をギューッとかき立てることのできる配置の美学を伝統の中に発見していて、それが伝統建築への一番の関心だったんですよね。

ナイショで造った茶室

山口　聴竹居の離れにあった茶室を見ていると、藤井は実は茶室も手がけてみたかったのかなと思いますね。かなり楽しみながらやっているような図が想像できて。

藤森　崖から滝を落として手水鉢代わりとしたり、その水が軒下を通って脇から落ちるのを茶室から眺められるとか、本当に好きだったんでしょうね。

山口　設計図面は残ってないんですか。

藤森　いや、残ってないんじゃなくて、茶室は極私的ゆえに発表してないの。

山口　自分の敷地で表向きでないぶん、住宅とはまた違う悪ノリというと失礼なんですが、人に見せない秘密のスケッチブックみたいで。

藤森　なるほど！（膝を打つ藤森センセイ）

山口　見られてもいいスケッチブックと、絶対に見ないでほしいスケッチブックがあるみたいに。

藤森　山口さんも分けてるの？

山口　（返答に窮する山口画伯）アア、イエ、あの……、そういうときもありまして。

藤森　それはどういう絵が描かれてるの？　アブナイ絵？

山口　そういうのもですし、発表する何歩も手前で表向きにはまだ見せられないものや、何かの真似だと露骨にわかるものですとか、全く趣味に偏りすぎているものですとか。いつも持ち歩いているものは、秘密のスケッチブックじゃないんですが。

藤森　じゃあ警察に届けられても大丈夫なんだ（笑）。

山口　あっ……、秘密のスケッチブックだなんて、なぜそんなことを口に……。

藤森　絵描きって、みんなそういうものを持ってるのかね。

山口　どーなんでしょう……。持つ方もいるでしょうし、結果的にそれだけしか持っていなかった人も。ヘンリー・ダーガーですとか。

藤森　その人は秘密のスケッチブックしか持ってなかったの？

山口　生前はずーっと普通の清掃夫だったんです。遺言に「これは開けずにすぐに捨てて」とあったのに、処分しようとした大家さんが開けちゃいまして。するとそこから幼女の絵に自作

聴竹居から下がったところにひっそりと佇む茶室。

の物語をつけた一万頁くらいの本がブワーッと出てきて。

藤森　誰にも知られずに？

山口　エエ。自分の楽しみでずーっと書いてたんです。

藤森　それはおもしろい。

山口　彼自身絵は描けないんですけど、挿絵用に少女の絵を雑誌からトレース（転写）しているんですね。ただ、絵は

聴竹居の茶室は、人に見せない秘密の
スケッチブックみたいですね。（山口）

藤森　トレースだから大きさがまちまちなのに、配置によっては遠近感がおかしくなるところが、バッチリあってる。それが不思議で。

藤森　そういう能力はあったんだ。

山口　エエ。それが彼の死後もてはやされて、何回か展覧会も開かれているんですけども。

藤森　小磯良平のヘタクソなスケッチ、ないかね。

山口　燃やしてそうですよね。伝説の画家になるために全部……。

聴竹居は女体？

藤森　聴竹居の保存活動をしていて、今日案内してくれたMさんこと松隈章さんは「ここがこうなって……」と隅々まで、異様に詳しかったでしょ。なんかサ、別なものの解説者みたいだったな。

山口　ふっふっふ。

藤森　だって「見るたびに新発見がある」と言ってたけど、建築は大体数回見ればわか

山口　自分の作品はかわいいですからね。

藤森　ああいう人のそばで解説しようもんなら、私は引かせていただきます」って。藤井自身はある幕がない。「彼女はお任せします、惚れ比べ状態になっちゃうからもう出そこまで完璧に造って、毎日見てて飽きなかったのかな。

山口　普段の姿を知っておられた分、引いていらしたんですね。

藤森　竹中工務店のちゃんとした建築家で、普段はもっと冷静で穏やかな人なの。世の中を鋭く見つつも中庸の徳をわきまえて、無理をしない、あのMさんが。彼の目の輝きは、建築に対してではなくて、もっと本能的な部分にグイグイきちゃってる輝きだった。

山口　そうなんですか？

藤森　「ここにホクロがあります。いや、これはホクロじゃない。運命の星だ！」って。彼とは古い付き合いだけど、あんなに気合い入った姿ははじめて見たもん。

藤森　この際絶縁覚悟で申しますと、ああいう作品はね、接している人が取り憑かれてしまう。あそこまで取り憑かれてしまうと、もうなんでもいいほうへ解釈しますよね。

山口　ア、ですから、今回はセンセイかMさんか、どちらについたらよいかと思いまして……。

藤森　いくら触っても飽きないなんて、女体以外ない（笑）。

藤森　そっか！　我が子だと思えばね。聴竹居は、藤井には「我が子」で、Mさんには「女体」なんだ。「我が子」と「女体」じゃエラい違いだね。

山口　血のつながりがあるかないか、ですね。

藤森　そうするとサ、藤井はMさんのように詳しい解説はしなかっただろうね。「じゃあ我々はここちょっと、見てやって」くらい。お見合いの時の親みたいなもんで「まあで……」って感じで(笑)。

山口　本人は解説せずに黙って見てるんですよね。

藤森　Mさんに訊いてみたいな、「聴竹居で直したほうがいいところはあるか？」って。Mさんの話ばかりになっちゃった(笑)。実はMさんは双子で同じ建築家なんですよ。どっちがどっちか、私なんか時々混乱してます(笑)。

＊1　ヴァルター・グロピウス　ル・コルビュジエらと並ぶ近代建築の四大巨匠の一人。世界的デザイン教育機関「バウハウス」の創立者。

聴竹居アンケート

—— 聴竹居女体説に沸く一座。シメのお言葉やいかに……?

藤森　山口さん、すごく聴竹居に合ってましたよ。

山口　エッ、そんな（笑）。

藤森　法隆寺のときなんか、建築が揺るぎないだけに、可憐な落ち葉のようだったのに。もし将来エラくなって、若い連中をこけおどししようと思ったら、ああいう完璧な構成の、マッキントッシュの掛時計の前にスッと座ったら箔がつきますよ（笑）。

山口　ありがとうございます……。聴竹居はニュアンスめいたところが、よく見ると全然ニュアンスじゃなくて、冗談で笑っていいのかと思ったら「この冗談はこうで、こうだから」といわれて、納得させられた気分と申しましょうか……。

藤森　完璧、スキなし、ですからね（笑）。

148

Q1　今回見た建物の中で一番印象深かったモノ・コトは？

・窓の面取り（枠の）

ここまでやるか！

Q2　今回の見学で印象深かったことは？

・空間が山口画伯の身体性と合っているように見えた
・松隈章にとっては女体!!

Q3　ずばり、聴竹居を一言で表すと？

完璧。スキなし。

名前　藤森照信

Q1　今回見た建物の中で一番印象深かったモノ・コトは？

冗談の面白さを
　　　理詰めで完璧に説明された感じ
　　　　　　　　　　　　　の構成

Q2　今回の見学で印象深かったことは？

・まつくま氏の情熱と
　　　　先生のひき具合.

・茶室を自作として記録してる点.

Q3　ずばり、聴竹居を一言で表すと？

やってみたかった人ですね.

名前　山　口　晃

聴竹居

京都府乙訓郡大山崎町大山崎

昭和3年（1928）に建られた建築家藤井厚二の自邸。「実験住宅」の完成形として第5作目の作品で、本屋と閑室からなる木造平屋建て。藤井が自ら興した環境工学にのっとり、日本の数寄屋と欧米のモダニズムを統合した和洋折衷のデザイン。居間を中心とした空間構成など、日本の気候風土にあった「環境共生住宅」を目指した。

二笑亭奇譚

——自身の作品にも、
ハジケた建築を
たくさん描く山口画伯。
どうやらずっと
気になっていた
建物があったようで……。

なんと！！

●二笑亭
昭和初期、東京・深川の地主の渡辺金蔵が自ら設
計し、大工を動員して建てた個人住宅。1927年
の着工後改築を重ね、1938年に取り壊された。

山口　……そういえば、センセイに二笑亭のことをずっとうかがいたいと思っておりまして。こんなこと聞いていいでしょうか。

藤森　どうぞ。一応、二笑亭の専門家ですから（笑）。

山口　東京・門前仲町の辺りに建っていた戦前の建築で、造ってすぐ壊された謎の建築なんですよね。

藤森　そう。　造ったのは渡辺金蔵さんって人で、できたのは関東大震災の復興のとき。

山口　ファサード（正面）が、仮面ライダーの蜘蛛男の眼みたいな形のハメごろし（開かない窓）。あと、上れない階段があったり、やたら部屋に洋服掛けがいっぱいあったり、とにかくヘンなんですよね。

藤森　金蔵さんはちょっと精神的におかしかったといわれてる。のちに、建築家の谷口吉郎（一九〇四〜七九）と精神科医・式場隆三郎（一八九八〜一九六五）の二人が『二笑亭奇譚』という本を出すんです。

山口　ほー。　家を造っているときに次から次へと直しを出すので、職人さんが参っちゃった、という話を聞いたんですが。

藤森　なんと！　私は渡辺金蔵の息子さんに昔話を聞いたことがあるんです。

山口　おお！

藤森　息子さんは、至って普通の会社員だった。

山口　へえ、そうなんですね。

藤森　親父さん自身、病気ではなくて、せいぜい「変わった人」程度だったんじゃないかって。金蔵さん自身、病院に収容される時「俺は病気じゃない」って抵抗したらしい。奇行はあったけど、他人には絶対に迷惑をかけなかったみたい。ただ、突然、世界一周旅行に出かけたりして、普通と行動が違った。ご子息の体験談を聞いたが、これが『二笑亭奇譚』に書いてない！　おもしろいよ〜。

山口　おお！（前のめりになる山口さん）

藤森　まず！　お父さんが壁を塗る時に、「ただの壁じゃおもしろくない」っていって、土壁の中に黒砂糖をたっぷり入れて塗ったの。その結果何が起きたと思う？

山口　もしや……（笑）。

藤森　夏になったらアリがわんさか寄ってきた（笑）。そしたらお父さんは「これはいけない」って、今度は黒砂糖に除虫菊入りの蚊取線香をスリ鉢でスッて混ぜ、新たに壁を造り直したんだって。

山口　黒砂糖はやめなかったんですね。

藤森　うん、アリは来なくなったらしいけど。もうね、ああいう人の特徴は「撤退しない」。「倒れる時は前のめりに」って、坂本龍馬みたいなもんよ。

山口　あっはっは。

藤森　もっとおもしろかったのが、畳の縁が、なんと鉄のアングル材でできてるんだって（笑）。

山口　冬は冷たかったでしょうね。縁をちょっとでも踏もうものなら……。

藤森　息子さんがそれをおかしいことだとわかってからで、中学時代になってからで、友達の家で畳の縁を踏んだら柔らかくて驚いたっていうのよ。角が崩れないように畳の縁は鉄でできてると思ったけど、自分ん家がヘンだったんだ！　って。

山口　いやはや……。

藤森　畳の縁が鉄って聞いた時はさすがに参ったね。なかなか畳の縁を鉄で、って思い浮かばないですよ。……って、そういう話でいいの？

山口　ええ、もう！　楽しゅうございます。……建築の変わったところをうかがおうかと思ったんですけど、こっちのお話のほうが断然おもしろいです。

藤森　僕はね、隠してるけど実は世界中のヘンな建築のマニアなのよ。

山口　ははははは。

待庵

こんな所で寝タイアン

禅寺妙喜庵の境内にある
約四百年前の実験茶室こと「待庵」。
わずか畳二枚の極小空間に
茶の湯の大成者・千利休ならではの
アヴァンギャルドなセンスと
解き明かしがたいいくつもの謎があふれ、
いまなお人々を魅了し続けてやまない。
今回は意外なゲストも加わって、
藤森・山口ペアが
待庵のミステリーに挑む！

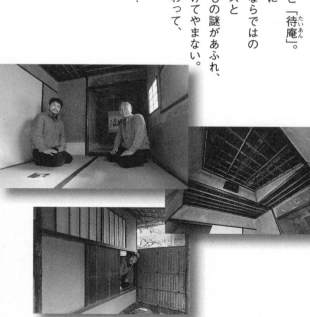

待庵のフシギ

山口　センセイ、今日はいかがでしたか？

藤森　待庵はやっぱりすごい。久しぶりに見て、思いを新たにしました。待庵はいわゆる日本の茶室の原形なんです。待庵のことはわりとこまかく理解していたつもりだったけど、あらためて今日現場で見て、僕の理解の浅さに気づかされました。

山口　どんなところがですか？

藤森　たとえば、屋根の納まり方が非対称で、片側が一尺上がってるの。あんな中途半端な納まりは日本建築ではあり得ません。普通だったらそんなことをする必要がない。妙喜庵に移築されるまでの間にいろいろなことが起こったんですよ。

山口　じゃあ、そうしたんじゃなくて、そうなってしまったんですね。

藤森　そうね。それから、草庵茶室といっても田舎家でさえあんなにめちゃくちゃな造り方はしない。たとえば長押。田舎家でも、必ず襖の上に身長の高さで通すのが基本。でも待庵では、全部ガタガタの構成にして高さの目安となるものを消している。窓もい

くつかあるけど、プロポーションや位置が少しずつずれていたり。あまりの微妙さにビックリしましたよ。あと、田舎家の建築は、柱が全部見えるように造るのが大原則。でも待庵は、完全に見える柱、一部だけが見える柱、完全に見えない柱、それらが混在している。

山口　そういえばそうですね。

藤森　待庵については、茶室研究の最高峰である中村昌生先生がすばらしい本を書いておられる。その先生いわく「すべてを克明に見たけど洞床の中だけは構造がわからなかった」って。普通塗り回しをすると隅にどうやってもヒビが入るのに、なぜ待庵では入らないのか「信じられない」と。待庵の隅々をくまなく見た建築家って中村先生だけなんだけど、その先生をもってしても解き明かせなかった。となると壊さないとわからない。壊したらねぇ……、茶室全体が壊れる（笑）。

山口　解体修理はしていないんですか？

藤森　いや、一度も。だから謎のまま。待庵の解体修理をやろうって奴はいないですよ。二度と元に戻らない可能性があるから（笑）。民家よりもはるかに自由というか、ルール無視の造り方をしているから、ルールのわからない建築を解体修理するのは難しい。茶室には畳を切って炉が埋め込まれていますよね。「炉を切る」「茶を点てる」って乱暴

な言葉ですよね。

山口　ええ、たしかに。

藤森　武士の時代の身体感覚が出てるっていうか。中村先生に指摘されてギョッとしたけど、建築をやってる人からみると畳を切るなんて尋常じゃないってい。だって、畳が全ての寸法の基準だし、その昔、畳に座ることができるのは天皇だけだった。当時の富豪だった堺の商人ですら、日常的には板の間に住んでいて、畳は自由に使えなかったもの

です。茶室を座敷というけど、「座」とは畳のこと。茶室にするときに板の間に座（畳）を敷いたわけ。障子を破ることすら戦後までタブーだったって。私の推測では、利休が自分で切ったのに、ましてや畳を切るなんて、当時としては革命ですよ。おもしろかったのが、壁の木舞に葦を使っていたこと。普通竹でやるものを葦でやったってことは、本当にバラック的造りですよ。

山口　四百年もつバラックなんですね。

藤森　ただ、バラック造りだけど、すごく考えられています。阪神淡路大震災のときも、震源地は相当近かったのに全然平気だったのはバラック造りだから。あれが下手なことをやったら、自重でつぶれていたでしょう。だから不思議な人ですよね、利休は。わざと粗末な材料を使ったバラック造りで、あとはセンスだけで豊臣秀吉を迎えるものを造ったんだから。だけど、待庵最大の謎は、待庵について全く文献が残っていないこと。だから、いつ誰が造ったか、どんな事情でできたか、一切不明。ただ、山崎の合戦の頃に、秀吉のために利休が造った茶室であることだけは信じて疑われなかった。……ってことは当時の人々にとって周知の事実だったんだ。当たり前すぎたから記録されなかった。何の茶碗を出して誰を呼んだとか、利休に関わるお茶の記録のほとんどは茶会記に出てくるのに、一番大事な待庵だけがなぜか一切の茶会記に出てこない。

山口晃筆　千宗易
2008　シナベニヤ、和紙に水彩、墨
140×60cm　撮影：太田拓実
©YAMAGUCHI Akira, Courtesy of Mizuma
Art Gallery

山口　ということは……。

藤森　待庵の茶会記を残せるとしたら、秀吉しかいない。でも秀吉はそんなこと書くヒマはない（笑）。秀吉が一回使っただけじゃないかな。おそらくほかの茶人たちは使わなかったと思う。その後に徳川家康が天下をとるから、記録が消された可能性もある。

山口　今頃、秀吉はくやしがってるでしょうね。

藤森　戦場で「囲い」という茶室を造る伝統は長くあって、喫茶で心を鎮めるのと、飲んで興奮した状態で戦場に臨むという二つの目的があるわけ。だから茶室って、相当血

なまぐさい場所でも使われたものです。利休としては待庵が実験台。待庵の後、利休は茶堂に昇格して、大坂城に造られた山里丸の利休屋敷にも畳二枚の茶室を造るんです。さらに聚楽第に本邸が移ると、今度は利休屋敷に一畳台目（一畳と四分の三畳の広さ）で茶室を造る。そうしたら自分の殿様・秀吉に怒られた。「ここまでやるか」って。それで二畳に戻したらしい（笑）。

藤森　あと、床框の材も謎のひとつ。桐じゃないかと昨今ではいわれています。ただ、桐はゴマノハグサ科の木だから、軽くて強度がない。天井板に使う例はあっても、柱や框などの主要材にはまず使いません。待庵には諸説あって、当時の遺構はこの桐一本だけだという極端な説もあるくらい。

山口　秀吉の家紋とは関係ないですよね。戦勝祝いに、家紋の桐を茶室に使ったとか。

藤森　お、それはおもしろいなあ。秀吉って五三桐の紋だったよね。それで桐にしたのかなあ。「宗易（利休）、この材はなんだ？」「はっ、桐でございます」って。

山口　はっはっはっはっは。

藤森　「我が家紋は桐である。よし。じゃあ、戦功を」って（笑）。

二畳らしくない二畳

藤森　そうだ山口さん、待庵の戸を全部閉めて何をしてたの？

山口　人には言えないようなことを……じゃなくて、最初戸を開けて見ていたので、

またまた大山崎

JR山崎駅の「すぐ近く」
ーーどころの話ではない。
「どきん前」に
待庵は在る。

カランコロン

おきえ

なのね

千家の若宗匠仰る
ところの「駅前茶室」
だ。

この辺
冬は
イルミネー
ションが
ともる

奥様登場。

先生とは駅前で
待合はせ。
今日はなんと——

あら～山さん

フジモリの
カタイ
でぇす

お世話に
なっとります…

いざ
待庵。

どんな夫婦善哉が
拝見できるのか
楽しみだ

「本来は閉めるんだった」と思って閉めてみました……。これを話すと僕は手が後ろに

まわったりはしないでしょうか？

藤森　ご心配なく（笑）。それで、どうなりました？

山口　注意の向き方が全く変わりました。戸が開いてるときは周りの緑や音に関心がい

っていたんですが、閉まると急に茶室の中に注意が向きました。注意が足りないだけか

もしれませんが「あっ、扁額（へんがく）があったんだ」って

藤森　「待庵」って書いてあったんだ」って（笑）

山口　はい。あとは壁面。躙口（にじりぐち）が開いている。

ほかが閉まっていても畳に反射した光で壁表面の質感が目立つんですが、閉めると模様のほうが見えてきて。

藤森　材料とかそういうもの？

山口　はい。藁（わら）すさや土の濃淡が絵画の構成単位

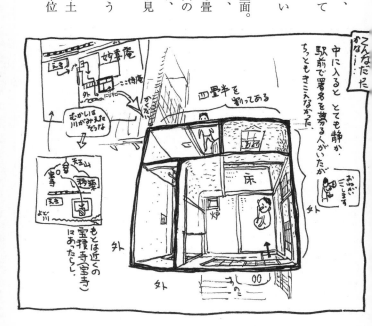

待庵は、四百年もつバラックなんですね。
（山口）

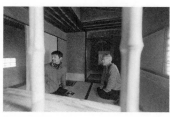

窓の竹格子越しにパチパチ撮られて、「これってサ、檻の中のパンダ状態だよねぇ」と藤森センセイ。

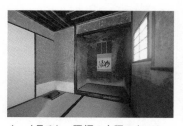

よーく見ると、隅炉の左隅の上にあるはずの柱が見えない。柱や畳の縁など、ひとつとして同じ太さの線がない。

のように作用して、面より奥行きを感じられるようになって、部屋が広がった感じがする。そこに障子や腰張りの織り成すリズムみたいなものが見えてくるんですね。

藤森 室内で見ているときですら、畳二枚とは思えないもんね。四畳半みたいだった。視覚的に造りが細いし、高さや水平といった寸法をはかるものさしがひとつひとつ全部隠されているからだと思いますよ。狭いものを狭く感じさせないために、それは相当意識的にやったはず。

山口　客座に座ると、窓からの光を背負う形になるので、造りや点前がよく見えるんでしょうけども、点前座に座ったときのほうが、洞穴にいる感じの暗さに身を落ちつけて明るいほうを見やるような安心感がありました。窓のリズムも見てとれるし、一人のときはこちらのほうがいいですね。

藤森　なるほどね。

山口　聴竹居のときに「手垢」というキーワードをうかがいましたが、今回はどうい

閉めると…
先生に倣った訳ではないが、開口部を全て閉めてみた。

ゴソ、ゴソ

そーっと

すると…
閉めたのに広がったぞ。

明るさが落ちた分、カベなどの表面のザラつきが見えなくなる。

先程まではカベや障子の表面で止まっていた視線がその奥へといざなわれる。

ニリずごご…

初が消えて空間があらわれた。ちょっとこわいくらいだ。

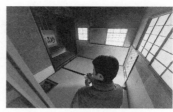

茶道口から見渡した眺め。とても
1.8m 四方とは思えない広さ。

長身のセンセイが立つとこの通り、
天井に頭がぶつかりそうなほど。

う見方をされますか？

藤森　手垢って、大工さんが丁寧にやることで生まれるものだけど、待庵にはそういう手垢はなかった。むしろ、一発で造ったって感じ。「これはいける」「いけない」とかデザインを吟味しながら、次々にその場で決めて、ものすごい集中力で造っていったと思いますよ。雑にやる部分と、工夫してやる部分との緩急がものすごいもの。

山口　つまり、完成した茶室に対して何かを施していったわけではなくて、何もないところで「エイヤッ」と花を生けていくような感覚で造っていったものだと。

藤森　そう。そういう思い切りのよさがある。戦場での臨戦態勢下の思い切りがある。利休がなたで桐の床框にも節を切った跡があったけど、あれも勢いよく切ってますよ。

切ったんじゃないかな。

山口　やっぱり最前線のものだったんですね。

藤森　勢いという意味では、茶室の床や壁に、結構藁すさが入ってたでしょ。僕は実際やったことがあるんだけど、藁すさっていくら入れても奥に混ざっちゃって、ただ混ぜて塗ると、大きな藁すさは内側に沈んでしまう。だから塗りながら貼らないと出てこない（笑）。待庵でも明らかにそれをやってた！　あれは利休が「ここはこう、そこは

二度目

以前に拝見した時は肩に力が入りすぎており却って覚えていない。

うむむむ…
待庵のひみつを！！
何としても
めからん！！

今回はハナからシロート気分なので気楽なものだ。その分、何やらわくわくする。

ニリャあ好いや
たまらんな

その場でやったんだろうね
もそっとよ
フフフ
窓の様な…

転がるにまかせる部分と狙う部分がいい塩梅にきまって絶妙の配置になった様な…
Ｆ←のなさ
スキのなさ

ハイッ」って即興的に塗ったものです。

山口　自然に見えるよう、不自然にやるんですね。

藤森　待庵は丁寧に造られているわけじゃない。むしろスピード感をもって造られているんです。それで一気に完成しちゃった（笑）。禅の心で臨んだんでしょうね。あと、利休は広く他人にわからせたいと思って待庵を造っていない気がした。「わかる人だけわかればいい」と。だから見る人に対して突っぱねた印象がある。待庵は中に入らないと広く感じられるということがわからないから、今日は入れてよかった。普段の見学時は外から覗くだけですから。

利休とレオナルドの目指した究極

藤森　お茶って不思議で、さかんなときにはいつも武士たちがやってる。当初南北朝の時代にやっていたのは乱暴な大名ばかり。次に隆盛したのが利休の時代です。お茶って、今のイメージと相当違う、変な始まり方をしている。

山口　そうなんですか。

藤森　室町時代の担い手は婆娑羅大名でしたから。有名なのは佐々木道誉とか。当時の茶は、一席に和歌あり賭けあり風呂あり酒ありだった。賭けといっても何千万円もするような唐物を賭けたりして。しかも文化性の高い要素に加えて、もうひとつ誰もが連想するものがついてた（笑）。あまりなごまない世界だったの。

山口　ほほう。

藤森　当時は「九間」という、四畳半が四つ分、つまり十八畳が正式な客間だった。「会所」は中国語で「客間」という意味です。婆娑羅大名たちが九間でお茶をやっていた後に、八畳の書院造でやるスタイルができて、その場合、美術品などの荘り付けはするけど、茶室として特別な部屋があるんじゃなくて、台子を置けば茶室になったわけ。それが、世捨て人の庵の影響を受けて、利休の直前の時代までに四畳半に縮まるの。銀閣（慈照寺）に遺る足利義政将軍の部屋「東求堂同仁斎」も四畳半だけど、四畳半とは九間の最小版のことだから、狭いという意味はないんですよ。それを一気に利休が侘びた草庵茶室にしちゃう。その第一号が待庵。だから歴史上、茶室はここで一気に変革されたんです、四畳半から二畳へ。それ以降、田舎家風茶室が主流になる。

山口　茶室にとって大切なことは何ですか？

藤森　狭いことと閉じていること。待庵は一・八メートル四方だから、人間が手を伸ばして立った姿と同寸法。ウィトルウィウス的人体図を描いたレオナルド・ダ・ヴィンチと同じ発想です。誤解されやすいんだけど、あの図は彫刻や絵のために描かれたんじゃなくて、建築のために描かれたんです。

山口　建築の……、ですか。

藤森 ウィトルウィウスっていう古代ローマ時代の建築家がいて、有名な建築書を書いている。それを読んだレオナルドが、「建築の基本単位とは身体尺だろう」と参考のために描いた図なの。レオナルドより利休のほうがエライと思うのが、レオナルドはイメージ図を描いただけだけど、利休はそれをかたちにちゃんと造ったことだね。レオナルドの思想と全く同じ「究極」を考えていたんでしょう。それで、あの図の寸法からひと

待庵は丁寧に造られてるわけじゃない。
むしろスピード感をもって
造られています。（藤森）

まわり広げて、一坪にしたんだと思う。

山口　ほかにも何かありますか?

藤森　閉鎖性ってこと。畳二枚の上に二人きりで、しかも四時間、みんなイヤなわけ、そんなの。でも断固、閉鎖する。

山口　(笑)。

藤森　そんな狭いところに四時間もいてごらんよ。懐石を食べて、濃茶と薄茶を味わって、その間に「この茶碗が……」とか話すわけだから、その人の持っている教養から何から全部出ちゃう。

山口　あそこに結構大男だったという利休がいたかと思うと、ちょっとこわかったですね。正直「イヤだな……」と (笑)。

藤森　無口で、教養もめちゃくちゃあって、すごく上手に茶を点てるわけだもんね。あの人、教育なんかまるで受けてないんですよ。それが国際都市・堺の商家出のインテリで禅の修養もした利休と四時間いて、逃げ出さずに済むばかりか、彼を最も愛し、理解するまでに至ったんだから。そういう意味では日吉丸はすごい。さすがに時には「この野郎」と思っただろうけど (笑)。

山口　ときに、茶事はなぜ四時間なんでしょう。

藤森　人間のリズムとしてちょうどいいんじゃないですかね。一度イギリスのアフタヌーンティーを本式で体験したけど、それもちょうど四時間。僕も茶室まがいのものを造るけど、一室に三、四人入って、お菓子食べてお茶飲んで道具について語って、だいたい話し飽きるのが四時間ですから。

描かれた利休像　等伯 vs 山口画伯

藤森　山口さん、利休を描いてるよね。現代の（長谷川）等伯だね。僕は展覧会のカタログで見てびっくりした。よかったよ〜。

山口　（照れる山口さん）アサヒビール大山崎山荘美術館で個展をやった際に、ご当地も明智光秀と秀吉と利休のがあったほうがいいかと思って、あわてて三幅つくりまして。

藤森　その三人の三幅対ってすごいよね。まさに山崎ゆかりの、待庵のための作品じゃない！　すでにそのときから、今回のプロローグは始まっていたんですね（笑）。いつの作でしたっけ？

山口　もう三、四年前ですね。

藤森　等伯の利休像も利休の人柄をほぼ正確に写しているだろうね。同時代の人に「似てねーぞ」と言われちゃ困るんで、ああは芸術上の同志でしたから。等伯にとって利休いう穏やかな顔した人なんだろうね。

山口　ただ、等伯筆で、壮年期の利休を描いたもっと俗っぽい顔の寿像もあるんです。遺像は眉の薄い、目鼻の大きい感じですが、寿像は目ももう少しとんがった感じで、眉毛の流れまで描いてある。その上、片方の口角が上がっていて、少しギラッとした感じなんです。あれを見ると、利休はただのいい人じゃないような感じがあって。

藤森　じゃあ、山口さんが描かれたのは遺像？

山口　はい。晩年の姿を描いたほうです。寿像の利休はわりと美男子で、シワのよった五十代なんですけど、目元がきりっとしているんです。

藤森　体も大きかったらしいし。

山口　あ、カタログをご覧になったということは、バラック茶室を見られてしまったのでは……？

藤森　茶室を造ったの？

山口　大山崎の展示では、一畳の折り畳み茶室という立体を造ったんです。関東ではウケないんですけど、意外と評判がよかったと聞きまして。

藤森　その茶室はどーしたの？

山口　いまだに売れなくて、画廊の倉庫に……。プラスチック製の波板で造ってありまして。

じゅぞう＊3

メカ好きの画伯。「メカごころ」では「宇宙茶室」「宇宙徳利」
などメカ妄想が炸裂している。

山口晃筆　メカごころ「落書き帖」（部分）
2006　紙に鉛筆、ペン、水彩　各25.6 x 35.8cm（3枚組）　撮影：宮島径
©YAMAGUCHI Akira, Courtesy of Mizuma Art Gallery

藤森　そういや釣りざおでつくった高射砲の立体作品とか見て、意外にもこの人はメカの感覚を持っている、と気づいたの。山口さんの世代は、戦争を知らないはずなのに、なんでつくれたの？

山口　なんとなく、ですね。子どもの頃、プラモデルは好きでしたが。

藤森　やはり（笑）。山口さんの絵って結構メカニックに描いてあるよね。メカの感覚って空想的な絵にリアリティーを与えるの。宮崎駿さんや画家の安野光雅さんの絵もそう。一見空想的でも、なんかガクッガクッて動く感じがするんだよね。

山口　ふふ（笑）。

藤森　逆にメカの感覚のない人が描くと、どうやっても「絵」っていう感じになっちゃう。だから、山口さんがビルの上にお城とか載せて描いても変じゃないもの。壁から材が出てても、あまり出すぎると建物がつぶれる、とか構造を理解した上で裏側まであるがごとく描かれていて。

山口　恐れ入ります。……今日はいい日だなあ。

藤森　ほかに何か聞きたいことはありますか？

山口　いえいえ、僕、もうこれ以上変なこといわれないようにします。いい思い出ができましたので。ほめられた思い出を胸に帰ります（笑）。

*1　木舞　壁の下地や屋根などに組む竹や細い木のこと。

*2　床框　床の間に一段高い座を構成するために横たえる部材。

*3　寿像　その人の存命中につくっておく肖像画や肖像彫刻。

待庵アンケート

―― 待庵談義に花咲くお二人、そういえば、茶道をなさったことは？

山口　いえ、まったく。ぬるいお茶を飲むくらいです。

藤森　僕も抹茶は好きなんだけど、習いごとはダメでね。家内は習っているんだけど、僕には一度もお茶を点ててくれない。いそいそと着物姿でうれしそうに出かけるもんだから、昔ちょっとからかった。以来、絶対に僕には点てまいと決めてるみたい。

山口　ああ……。

藤森　唯一飲めるのは、正式な来客時だけ。ついでに僕にも点ててくれる（笑）。

山口　それはまた……。

藤森　あれがまずかったナァ……。いそいそと出て行くもんだから、つい。

山口さんは攻撃性がないからいいけど、僕はからかいたくなる性分で（笑）。

Q1　今回見た建物の中で一番印象深かったモノ・コトは？

・ワラスサが貼付けだった。利休手すからきるくん.

・妙喜庵の枝の矢の跡　　　　ぼっこ　とれた跡

山崎合戦の陣営の秀吉
御武将の討針合くん.

Q2　今回の見学で印象深かったことは？

・待庵郷、じっり見れた。
　すみずみ

・妙喜庵の書院が雛の節句の飾りに
　　　　　なっていた。

Q3　ずばり、待庵を一言で表すと？

レオナルド・
ダ・ヴィンチ

4利休

・中左の人物の没後3年
　に堺に生れる

名前　藤本照信

Q1　今回見た建物の中で一番印象深かったモノ・コトは？

口を閉めた後に現れるもの.

・入口.
・水屋口.
・窓.

Q2　今回の見学で印象深かったことは？

・藤森御夫妻のこと…… 奥さま発言.
・矢傷
・閉まらぬ戸.
・先生のふるまい……ハラハラ.(ここでは言えない…)

Q3　ずばり、待庵を一言で表すと？

一番手にルールは無い

名前　山口　晃

待庵（妙喜庵）

京都府乙訓郡大山崎町竜光56
☎ 075-956-0103
草庵茶室の先駆けで、江戸初期より千利休作
と伝わる。2畳の茶室、その東側に1畳に細
長い板を足して幅を広げた次の間、その北側
の勝手の間からなる。茶室は隅炉（すみろ）が切られ、
壁は藁のすさを表面に浮かべた荒壁仕上げ、
天井は竹の平天井と斜めに傾けた化粧屋根裏
の組み合わせ。通例より大きな躙口も特徴。
国宝。

第七回

修学院離宮

時は江戸初期、万治二年（一六五九）。

洛北の比叡山麓に広大な別荘が造られた。

山荘の主は、第一〇八代天皇、後水尾院。

譲位後四代にわたって院政を敷き、

王朝復古に取り組んだ。

構想を練り、模型を造り、

現場へ通い、一草一木にまで

気を配ったというから、

その情熱たるや本気も本気。

「団体見学なら」と宮内庁から

参観許可が下りた二人。

王朝ユートピア・修学院離宮へ

いざ見参！

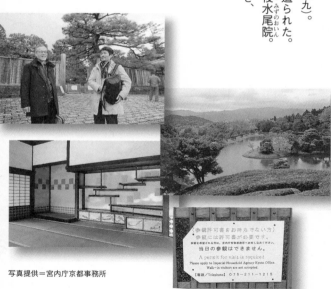

写真提供＝宮内庁京都事務所

生きた浄土式庭園

山口　今日は見学中にセンセイに何かうかがおうと思ったんですけど……。忘れちゃいまして……。

藤森　じゃあ、まずあらましを。修学院離宮は江戸初期の造営で、千利休の次の時代のもの。後水尾上皇（一五九六〜一六八〇）は政治的実権を持っていた時代の最後の天皇です。当時徳川家康が「天皇は政治に口出し禁止、学芸だけをやるように」と禁中並公家諸法度を制定したもんだから、後水尾院以降の天皇はまったく権力を持ち得なかった。で、彼は最後の天皇として天皇らしいことをしようと思ったわけです。

山口　といいますと？

藤森　平安王朝文化の復活です。だから彼は歌をよく詠んだし、芸事にも励んだ。彼の最たる望みが本格的な浄土式庭園を造ること。それを修学院離宮に再現したんです。浄土式庭園は平安期の様式だから江戸初期にはすでに滅びていて、建物と庭とが両方残っている例は現存していない。現存する庭は、平等院鳳凰堂前の庭園と平泉の毛越寺の庭

園くらい。

山口　浄土式庭園の特徴とは？

藤森　水・緑・石、一番大事なのが「洲浜」を備えていること。それと、庭を舟で見ること。

山口　舟、ですか？

藤森　日本人の古いイメージでは、極楽とは島にあって、水際には砂石を敷いた洲浜があった。寝殿造には、中島っていうのがあって、太鼓橋を渡るか、舟に乗るかどちらかで行けるんだけど、一番いいのは舟で行くこととされていた。舟も鳳凰か龍の頭がついたやつ。平安期の王朝人はそれに乗って島に行って、おいしいものを食べたり、歌を詠んだり、現世の極楽を優雅に味わう。室町期以降には、王朝的極楽性を排した、禅宗的な庭園が主流になっちゃう。

山口　平泉の毛越寺にひっくり返りそうな平底の舟がありましたが、やはりあれに乗っていたんでしょうか？

藤森　そう。舟から落ちても大丈夫でしょうけど（笑）。

山口　あ、水深は浅いんですね。

藤森　背は立つでしょう。公家のみなさんがそれほど水泳に慣れていたとは思えないの

で（笑）。江戸期の大名庭園は歩くためのいわば大名の運動場。大名はいざとなったら戦う武士だから、舟でなんか行っちゃいけない。足腰鍛えなくちゃ。今日、修学院離宮では舟がどこをどうまわったか見ていたら、船着き場が浴龍（よくりゅう）池の両端と中島である万（ばん）松塢（しょう）にあったんです。だからちゃんと舟で鑑賞してたんだと思って。

日本建築（ほう）集中講義（へん）

さて、今回は「修学院離宮」（京都市左京区）天子さまの別荘だー

こういう所に来ると

本当は「お前達」などに立ち入られ......って思われてるんじゃないかしらん。ってヒクッ！になってしまう。

体格のいい人が警備ーで、立っていると

もういません

なぜか、こらしめられる図が浮かぶ。

そういうの全く気にしてないんだよなーと、覚しき人たち。

浄土のシンボル、洲浜

山口　それにしても、なぜ洲浜をあの世の象徴にしたんでしょうね。

藤森　人間の考えるあの世って、内部風景についてはけっこうわかってる。ただ、あの世の外観や行くまでのアプローチは意外と説明されてないの。ハス池の庭があったりして、いきなりインテリアが描かれている。

山口　そう言われてみれば。

藤森　洲浜から上陸したところがあの世ですから、洲浜はあの世の外観を示す数少ない例。で、謎なのが、洲浜という海洋的なイメージがあることです。もちろん中国にもインドにもヨーロッパにも例はない。

山口　……？？？

◀中島と浴龍池の岸をつなぐ橋。アーチを描いている。
▶船着場から上御茶屋の隣雲亭を望む。遠い……。

藤森　面白い説があってね。「自分が生まれたところ」の意味で「産土（うぶすな）」という言葉がある。これはね、子どもを産むための産屋（うぶや）の実例がひとつだけ残ってます。実物はとても小さい掘建て小屋（ほったて）です。かつては中に白砂が敷かれていた。人は清浄な砂の上に産み落とされて、この世に出るという考えが表れている。つまり清浄な砂石＝（イコール）あの世とこの世の接点としてのイメージとされてきた。

藤森　実は伊勢神宮もそう。境内に全部石が敷いてあって、一個一個きれいな巾（きん）で全部清める。

山口　洲浜と同じなんですね。

藤森　そう。僕は常々拭きたいと思ってるんだけど、石が洗われた状態を「浄土」と見る思想が、いつからか日本人の心性にはあるんです。本来は砂浜に由来するから砂を敷くのがいいんだけど、砂だと流れちゃうから庭園では小石を敷く。これが実に地味。あ、修学院のパンフレットにも「西浜」って書いてある。「浜」っていわれても……（笑）。

山口　どこかでまとめて拭くんじゃなくて？

藤森　洲浜本来の雰囲気は平等院が一番わかりやすい。平等院もそうですね。でも行くと「何が洲浜？」って感じだけど。

山口　たしかに浜らしくないですね（笑）。

藤森　石がゴロゴロゴロッとあるだけで。

山口　もうちょっとなんか置けば？　と思うけど、そういうもんじゃない。ありし日の先人たちは、舟で磯浜からは上陸できないから洲浜に行った。だから洲浜も磯浜じゃダメで、相当古い先人の海洋的経験が反映されているんです。洲浜でもっとわかりやすい

のは能舞台。

山口　能舞台がですか？

藤森　能舞台ってあの世のこと。つまり、浄土式庭園と同じ要素が散りばめられている。最近はもっぱら鏡板に老松（<ruby>老松<rt>おいまつ</rt></ruby>）が描かれているけど、本来は松を立ててた。だから太鼓橋が神社の前にあるのも、実用的な橋ではなくて別世界りが太鼓橋の象徴。舞台横の橋掛か（<ruby>橋掛<rt>はしが</rt></ruby>）

案内人・

ホジ

それでは　スピーカ、

いよいよ見学。先程の案内の方が慣れた調子で先輩と解説を行う。

久しぶりの団体行動。

ついつい人ゴミ？をさけてしまいがちになる。どんどん後ろの方にさがる私。

ーと、そこで。

は！

後詰めの係員氏に気づく。

こちらは中肉中背だが

ここから外れようものなら…

フッ

ギリ

ヤ・ヤられる…

に行くためですよ。

山口　それで神社の前に太鼓橋が。

藤森　あと、橋掛かりの横に松を立てるでしょ。これは影向の松の象徴。影向の松は今でも春日大社の一角にあります。そこで能の流れのひとつが生まれた。もともと能は観客相手の演芸じゃなくて、神様を迎えるための神事だったもの。観客相手の歌舞伎と違ってわかりにくいのは当たり前なわけ。特に能の原型のひとつとなった影向の松の前での能は、普通の能と違って、ほぼ何もしない。「ヨーォ」とか「ホーォ」とか演者は老松の前で神様を呼ぶし、観客にお尻を向けてるし（笑）。

ヘンなずらし方・藤森的大発見！

藤森　もうひとつ重要なポイントが、数寄屋造が江戸初期に始まること。

山口　数寄屋とは……？

藤森　説明がむずかしい。日本の住宅はまず寝殿造があって、次に書院造がはじまる。それでよく誤解されやすいのが、書院造が数寄屋になったと思われている。けど、そう

じゃない。書院造が数寄屋になるまでの間に千利休が茶室を造る。利休は狭いことをよしとして、閉鎖的な茶室以外は許さなかった。でも弟子たちはそれに反して、広々と景色を見る茶室が誕生する。その影響で、桂離宮の古書院→修学院離宮→桂離宮の新御殿の順で数寄屋ができるんです。つまり江戸初期の同時代に、書院造・数寄屋・茶室って三つのスタイルの建築が出現して共存しはじめる。

山口　となると、数寄屋と書院造の違いは何ですか？

藤森　よく訊かれる。でも明言できない。というのも、書院と数寄屋の二つのスタイルが揃うと、識別できない混合型をわざと造る人たちがたくさん出てくるから。一番わかりやすいのは、長押（なげし）の有無で見る方法。基本的には、長押があるのが書院、ないのが数寄屋。そうはいっても、厳密には考えなくていいんだけど。で、僕は今日、おもしろいことに気づいた！

山口　な、なんでしょう？

藤森　下離宮にあった寿月観（じゅげつかん）。部屋の隅に上段の間があったの気づきました？　これってヘン

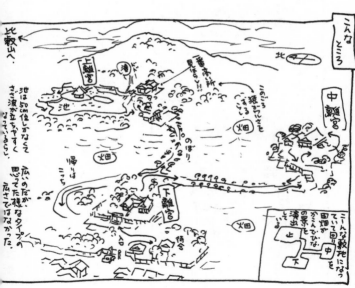

なことです。

山口　とおっしゃいますと？

藤森　世界的に見ても珍しいことなんですよ。なぜかというと、

かわいい♡

各離宮を松並木がつなぐのだが

こんな感じではなく—

こんな位でかわいい…

380でな具合でミニチュアランド的な楽しさがある

今風！

並木を通ると田畑がみえるが、近くの農家の方に耕してもらってるそうだ。

軽トラに乗った、ショッキングピンクのTシャツの人が、クワをかついでおりてきた

何かナイス！

上段の間には天皇が座る。書院造では普通、エライ人とそうでない人との対座は正面に向き合って必ず一直線上でおこなわれるものなの。でも寿月観では本来部屋の中央に来るべき上座が隅に据えられて、対面軸が斜めにずれてる。これは絶対にあっちゃいけないこと。

山口　へえええ。

藤森　要するに数寄屋って、本来の格式をくずしたもの。だから、異例なことがおこなわれた。殿様としては、目の前に家臣がいるのはイヤで、「お前はこの辺にいろ。わしは斜め向くから」みたいな（笑）。

山口　斜め対座の配置は誰がはじめたんですか？

藤森　利休だと思う。彼は聚楽第造営時に、茶室以外に書院造を一棟造ってる。「色付九間書院（いろつきここのましょいん）」というの。

山口　怪しい……。

藤森　これは異例な九間書院。図面のみ残っていて、部屋の隅に上段を、その隣に中段まで造っている。そして木材に古色を付けている（色付）。僕の知る限り、そういう例は他にない。おそらく天皇の聚楽第訪問時に、利休が天皇を迎えるために設けたと思う。

山口　利休が天皇を、ですか？

人びと・参観者は中高年の夫婦が多い。ゴ

中にはちょっとワケあり風な二人がいたり―するのだが。

まあ、この一行が、一番アヤしいかな…

しっかりマークもされてるし… ヒタ、ヒタ、

藤森　なぜなら、天皇は時の茶匠・利休に関心を持っていた。天皇は金の茶室で秀吉のお茶を飲んでも、利休のお茶を飲んでない。天皇としても「噂に聞いた利休の茶をわしも飲みたい」と思った可能性がある（笑）。もしそうなると、上段に天皇、中段に秀吉が座ったはず。結局聚楽第は秀吉に壊されて、その後利休は切腹。許された息子の少庵

対面軸が斜めにずれてる空間って、
世界的に見ても
非常に珍しいんです。（藤森）

が茶室として名高い残月亭（ぎんげってい）（表千家書院）を造る。少庵が残月亭を造ったのは秀吉を迎えるためともいわれていて、なおかつ父の造った色付九間書院への想いがあったらしい。残月亭の場合、色付九間書院にならって、部屋隅に上段を設けて対座軸をずらした。で、斜め対座軸というヘンな流れが始まったわけです。後水尾上皇はおそらく残月亭も知ってたんじゃないかな。斜め対座軸のスタイルが明らかに修学院離宮に影響しているから。

山口　それは桂離宮にも？

藤森　古書院ではやってない。その代わり新書院で上段が斜めにずらしてある。新書院は、桂離宮の二代目主人八条宮智忠親王（はちじょうのみやとしただ）が義父である後水尾上皇を迎える目的で造ったものですから。

▲寿月観の一の間。15畳のうち3畳が上段の間になっている。
▼普段の見学時は上がれない上段の間。ここから前庭を眺めるとこの開放感！　後水尾帝も「そうだ、修学院行こう」と思ったに違いない。

山口　そんなダイナミズムが……。

藤森　で、山口さん、どうだった？

山口　（急に話を振られて驚く山口さん）えっ……所々つつましくも大がかりなことをやってるので、大がかりすぎると驚くときは引き気味に眺めていました。

藤森　大がかりっていうと？

山口　那智の滝ですとか。奥まった滝の背面全部に石がガチガチに組んであって不思議だなと。「マヤの遺跡か！」と思いましたけれども。

藤森　不自然っちゃ不自然だよね。あれは創建当初からだと思いますよ。上皇自ら粘土で模型を作って指示したそうですから。

山口　そうなんですか。あと印象的だったのは案内してくれた現場の女性ガイドさん。久しぶりにああいう方についてまわったので、慣れるまでは、何か感じる前に説明が全部入ってきまして。「景色が全く頭に入ってこない……」と思いつつも「まだまだ修業が足りないな」と拝見しておりました。

離宮のリアル農村

藤森　それにしても、苔や緑がキレイだったね。維持は大変だろうけど、離宮的な中に田園を造るのは王様のひとつの心理。殿様には国見の思想があるから、民の竈が賑わってるかどうかを見るのは、王の責務にして特権だった。「民よ、つつがなく働いておるか?」って。ヴェルサイユ宮殿には、広大な庭の一角にアモーっていう人工的な農村が造られてるの。マリー・アントワネットはそこで乳絞りをして、農民たちと交流してた。

山口　あのマリー・アントワネットが。意外ですね。

藤森　そこにいるのは本物の農民かどうかわかんないけどね。後水尾上皇も離宮と一緒に拓かれた広大な田園地帯を歩いたんでしょう。

山口　ええっ?!　むしろ、王朝プレイだったんですね……。輿で移動したかと思ったんですが。

藤森　僕は牛車かと思った(笑)。殿上人は街中を直には歩かないので、修学院までは輿で来たでしょう。

山口　じゃあむしろ離宮では喜んで足を使ったんですね。

藤森　後水尾上皇が来る日は当然事前に連絡があるわけで、農民たちはその日はせっせと働くんですよ。すると上皇がうれしそうに、「民の竈は……」と国見の目でニヤッとね。

山口　やはり、プレイでしたか。お金もだいぶかかったでしょうね。

藤森　後水尾上皇の奥さんは徳川二代将軍秀忠の娘にして家康の孫の東福門院（とうふくもんいん）。膨大な

持参金だったでしょうし、幕府側のお金で造ったと思いますよ。なんか皮肉だよね、憎き武士（もののふ）によって失われた王朝文化の世界を、武士のお金で威信をかけて造っちゃうんだから。後水尾上皇って、頑強な人だった。だって、昭和天皇が八十九歳で抜くまで、後水尾上皇が歴代最高の御長命だったっていうんだから。

山口　待合室で見たVTRに、離宮が三カ所に分かれて途中で細い道でつながっているだけの図があって、途中の景観も住宅なのかと思ったら、田園の景観が守られていて本当に安心しました。

藤森　驚いたのが、終戦後の農地改革で天皇も地主として土地を手放したってこと。天皇は不在地主だったんだ！（笑）。そんなこといったら奈良時代なんか日本中が不在地主。

山口　ははは。

藤森　おそらく昭和天皇は真面目な性格であられたから、ちゃんと率先して田畑を分配したんでしょうね。それを政府が昭和三十九年（一九六四）に農民から買い戻してる。

山口　あの時期にそうしなかったら、あそこは恐ろしい景観に……。

藤森　そういうのって大体、一人絶対「どくもんか！」って反対派がいて。「にしんそばの店　修学院」とかやってたりする（笑）。

山口　大々的にやるとなると、「じゃあゴネてみよう」という人が出てきたかもしれま

せんし。

藤森　買い上げるときに拒むことはできるから、話題にもならないうちにそっとやったのかもしれませんけど。ちょっとだけ残念だったのは、実際に農業をやっているから、ビニールとかトタン板とか、農作業のものが見えちゃったこと。

山口　あ……僕、今そこを褒めようと思ったんですが……。けしからんですよね、あああいうの！　もう目の毒！（一座大爆笑）

藤森　あ、山口さんはかえって好感持った？　いやいや、褒めてくださいよ（笑）。

山口　作業服が統一されていたりきれいな小屋が建ってたら、ウソ臭いんですが。きたな〜いトタンの錆び加減ですとか、おじさんがピンク色のシャツを着てたりして、「あ、本当にやってるんだな」と。

藤森　なるほど。

山口　あの取り合わせがギリギリのリアリティーですね。まさに現代の田園

修学院離宮って、
王朝プレイ、
だったんですね。
（山口）

後水尾上皇が立花をしたと伝える石船。畳２畳分はありそうな広さに「結構大胆な人だったんじゃないか」とセンセイ。

狩衣絵師か炎上画家か

藤森　風景といいますか。建売住宅なんかが建っちゃうとだめですけど。

藤森　電信柱や舗装道路がないのが、あんなにいいものかと思った。景観美って、別に何もしなくていいんだよね。変な人工物を外せば十分。

藤森　ところでさ、公家のいでたちってどんなんだっけ？　しかもぽっくり靴みたいの履いてるでしょ。あれじゃあ、坂道とか上がれないよね（笑）。

山口　私、狩衣を一度着たことがありまして。

藤森　お、そうなの？

山口　すぼまっているように見える裾が内側のどこかに吊るしてあるので、見た目よりもわりと動きやすいんです。あと袖には紐が通してあって、ギュッと縛るとすぼまるうにできているんです。狩衣は当時のスポーツ着ですから。

藤森　ちなみになんで狩衣着たの？

山口　平等院関係の庭の再現CGの中に入り込むために、平等院前の洲浜に舞台を浮か

べて、舞の場面を描く絵師役でですね。

藤森　いやいや、初回で法隆寺炎上図を描いたって聞いてから、僕の中で山口さんは炎上画家でね。

山口　ええ。なんだかあれで気が済んだようでして。

藤森　そう？　外国を舞台には描いてないの？

山口　ないですね、そういえば。日露戦争を舞台に描いたくらいでしょうか。そろそろウソくさいパリを描いてもいいかもしれませんね。

藤森　次はパリ炎上図かな（笑）。ヒトラーは第二次世界大戦で撤退時にパリを燃やす命令を出していて「パリは燃えているか」って電話をかけるんだけど、返事がないので失望した。「パリは燃えているか？」「燃えています！」　山口画伯が今ガンガン燃やしています！」って（笑）。

山口　僕、すっかり炎上画家になっちゃったんですね……。

藤森　（目を爛々とさせるセンセイ）ネタはほかにもいっぱいあるね。法隆寺炎上を思えば、もう何も怖くない！

修学院離宮アンケート

——はじめての修学院離宮見学を終えて、新発見にゴキゲンのセンセイ。

藤森　いや〜今日は感動した！　自分で感動してどうするんだっていう感じだけど（笑）。山口さんは、はじめての修学院離宮で何か大発見はあった？

山口　何かあるといいんですが……何にもなかったですね〜。もう、坂で息切れしたのと、ガイドの方のスピーカーの音くらいで。

藤森　あのガイドの人、宮内庁のどういう職員だったんだろうね？

山口　どちらかといえば派手な顔立ちの方でしたよね。

藤森　そうそう。大作りでわかりやすい表情をしていて、外国人向けのガイドをしてる人かもしれない。ソフィア・ローレン顔（笑）。

山口　センセイ、団体行動は？

藤森　全くダメ。率いるのはいいけど、引率されるのはダメだね。今日も最初は前に行ったけど、最後は脱落してね（笑）。

Q1　今回見た建物の中で一番印象深かったモノ・コトは？

・マンリョウの赤い実がこれほど透明感をもつ赤とは。

Q2　今回の見学で印象深かったことは？

・色付九間割床　　　　　・残月亭　　　　　・俗寺院寿月観
・毛綴第、刺繍屋形　　　・4家
　設計：刺体　　　　　　設計：少庵　　　　　設計：御下屋亭

Q3　ずばり、修学院離宮を一言で表すと？

・最後の浄土

名前　藤森照信

Q 1　今回見た建物の中で一番印象深かったモノ・コトは？

・まわりの環境も含めて残ってゐたこと.

Q 2　今回の見学で印象深かったことは？

・お昼ごはんの場所

・写真のうけとり.

　　　　　　　大丈夫かなー編集部……

・久しぶりの団体行動 …… ついてゆけない

Q 3　ずばり、修学院離宮を一言で表すと？

王朝テーマパーク.

名前　山口晃

修学院離宮

京都市左京区修学院藪添地
☎ 075-211-1215
（宮内庁京都事務所参観係）

江戸前期、後水尾上皇が明暦元年 (1655) 頃に着工し、比叡山麓に造営した、総面積は54万5千平方メートルを超える山荘。上・中・下と3つの御茶屋からなり、借景の山林や各離宮を繋ぐ松並木など。上御茶屋は隣雲亭・窮邃亭を配し、浴龍池を中心とした回遊式庭園。中御茶屋には楽只軒・客殿、下御茶屋には寿月観などがある。

旧閑谷学校

閑谷学校は、寛文十年（一六七〇）創建、庶民を対象とした学校では日本最古の建築。

「名君」と評された岡山藩初代藩主池田光政公は、儒教の仁政理念にもとづいた藩政を敷くべく、領民教化の一環として全国に先駆けて郷校を創設。民の教育の充実と質素倹約に情熱を注いだ。

四方を山に囲まれた谷間に建つ建物は、建築当時の面影を今に遺し、清閑かつ厳粛そのもの。

身を正して講義に向かう二人ですが……?!

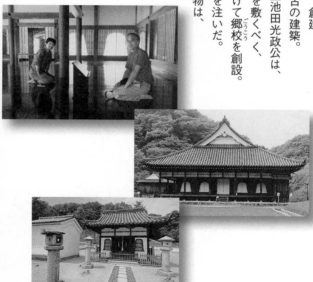

閑谷学校が「不思議」なワケ

藤森　今日見た閑谷学校は郷校といって、農村地帯の商人や農民たちの教育のために創られた学校。学校というと藩校が有名で、郷校自体がとても珍しいんですよ。岡山藩池田家っていうのは考え方がおもしろい。武士、つまり自分の部下のための学校じゃなくて、武士の下にいる庶民のために学校を創り、その教育に力を入れたわけだから。僕が閑谷学校に感動したのは、あの場で教育を受ける人の人間性を高めたいという、儒教の純粋な精神性を好意的に感じた唯一の例だから。

山口　それはなにゆえですか？

藤森　「床（ゆか）」の効果だと思った。磨き上げてある上に、講堂（国宝）の内部の床には漆が塗ってあった。「物を置かないで」「手で触らないで」って職員さんも目をギラギラ光らせてたでしょ。しかも、塗った漆を保護するために、わざわざきれいな観光客用靴下を持ってきて、履かせてくれるなんて。古建築を見に行って、向こう側から靴下を渡されたのは初めて。床の精神性が保たれているのは、徹底した管理のたまものですよ。

山口　畳ではなくて床ですか？

藤森　畳はやっぱり大の字になりたくなるじゃない（笑）。精神修養には板の床で正座が一番。講堂はおそらく、日本で一番凛とした空間ですよ。世界を見渡しても、裸の精神がピッと立っている建築例って、石の空間なら厳しい戒律で鳴らしたフランス南部のシトー会のル・トロネ修道院、木の空間なら閑谷学校だけでしょう。あの職員さん、最初は厳しい感じだったけどいい人だったね。

山口　最初に「説明は結構ですから案内だけお願いします」って言っちゃったから、ちょっとムッとしていらしたような……。

藤森　「楷の木の紅葉が美しい」って力説してましたね。紅葉時の写真まで携帯してたもの。きっとあれは自分で撮った写真。山口さんはここに来るのははじめて？

山口　はい。高校の歴史資料集に、学校建築の例として小さな写真で載ってたのを見たことはあって、もっととんでもなく大きいと想像してたものですから、逆に想像よりこぢんまりと見えました。全体的に、どうも不思議なバランスだと思ったんですけども

岡山からは伯備線で「吉永」まで行き、そこからタクシー。

詠

岡山

タクシ

吉永

学校

注文を終え昼食を待つ間に編集の方が何やら電話をかけはじめる。

今までの経験に鑑みて──

吉永からのタクシーを頼むんだろうな。で、突然だから二台はちょっとムッカしかったりして……

──と思っていると

A

もしもし、配車二台お願いしたいんですが……

え──二台なら!? いえ三台ない……

もう占いとかできそう

ススス

いざ閑谷学校！

……。

藤森　閑谷学校って、デザインの統一をはかっているようで、はかっていないようで、一個一個の建築デザインが相当違うんです。

山口　あの配置も然り、校門から聖廟までダーッとまっすぐ連なっておきながら、横に石塀がうにゃ～っとどんどんずれていって。

藤森　藩主の御成門（おなりもん）があるのに、その前にまっすぐな道がないとか。でも、ひとつひとつは対称形でしっかりした土木構造物が、建築や敷地内の美学とは関係なくガーン！と建っていて、残りの建築がチョボッと出てくる。山口さんが閑谷学校を小さく感じたのはそのせいかも。

山口　今日の建築的なポイントは何ですか？

藤森　ほかの建築と違うのが、土木的なものが力強いところ。たとえば石塀。あれは日本人が考えたというより……、なんだっけ、造った人の名前。

山口　津田永忠（つだながただ）さんです。

藤森　つがなだだださん？

山口　つだながただださんです。

藤森　そのつだださんが中国を意識して考えたヘンな塀ですよ。中国で上があんなに意味

不明に丸まった塀はない。

山口　石塀は裏山のほうまでずっと延びていってましたね。

藤森　気づきました？　もしかしたら中国の城郭への意識があったかもしれない。その石塀が大切な講堂の真正面にビーーッと連なって、その前に芝地があって、手前に清める意味で泮池[*1]が据えられてる。それであの正面の印象は強いんです。普通だとその向

無事・車も2台手配でき・山中の学校へ着く。

駐車場はもと殺風景。

バタ

ぶっかけしょうゆソフト

大丈夫かな

と思っていると

いや〜ここに来た人はみんないいって言うよ

え・そうなんですか？

でんわBOX

うーん、それは楽しみ！

ムフ

こうに故宮みたいな完全左右対称の建物がくればわかりやすい構成だけど、閑谷学校は右のほうに藩主の廟（閑谷神社）と孔子廟（聖廟）をぱらぱらっと置いて、その左横に講堂をバーンって置く構成。もしあれで石塀と泮池がなければ、全体は数寄屋の世界のようになってしまって、建築の持つ凛とした精神性は消える。それで、津田……なんだっけ？

山口　津田永忠さんです。

藤森　つが、つだ……、あ〜言いづらいねぇ〜。

山口　あははははは（笑）。

藤森　つださんは岡山の後楽園を造ったそうだから、土木の人だったみたい。建築を見に行って、あんなに土木の力を感じたのは初めて。ああいう建築のスケールや周りの地形を無視した土木的なものを、ひとつ敷地の中にボーンと造る構成はおもしろい（笑）。

永田さんって、興味深い人だよね。

山口　津田永忠さんですか？

藤森　そうだ、つだ、津田永忠さん（笑）。

日本的ってなんだっけ？

藤森　講堂内はどうでした？

山口　びっくりしました。荘重な外観に対して、中にいると静けさというか、床が木目・木目で真っ黒いのがキュッと締まる感じで「ステキ」と思いました。あれが畳で、室内がもっと明るい印象だったら、なんだか空間がふやけちゃうでしょうね（笑）。

藤森　講堂の斜め奥から何を見てたんです？

山口　僕、ああいう磨き込まれた床の奥から、暗さを通して明るいところを見るのが好きでして。うちのマンションはこれでもかってほど白い壁紙なので、全部真っ白な家ってヤだなと思いつつ、「黒って気持ちいい！」と満喫しておりました。

藤森　意外にも講堂は日本の寝殿造の原型的な造り方。奥行き二間、正面三間の広さの身舎（もや）という中心部があって、一間ずつ出た庇（ひさし）がつく、典型的な寝殿造の平面構成です。あれを建てたタダさんは……。

講堂があんなに大真面目に寝殿造になっているのは今日気づいた。

山口　津田永忠さんです。

藤森　その津田さんは、平安時代の建築を研究していた可能性がある。というのも、江戸中期になると、平安時代の儀式典礼の服装とかの有職故実（ゆうそくこじつ）の研究が始まって、古典復興の動きが興ってくるんです。一番有名なのは本居宣長（もとおりのりなが）の国学（こくがく）。儒教や仏教が伝来する前の、日本固有の文化や精神性を研究するの。

山口　なぜ江戸時代になってそんな研究が？

藤森　時代が形骸化して未来が見えなくなると、時に人は過去へ戻ろうとする。大昔の研究を日本でも、古典に回帰することで現状を打破しようとする思想が生まれた。だからをやってきた連中のなかから、反幕勢力が出てくる。頼山陽は間接的に反幕勢力の一派を形成して、その息子、頼三樹三郎（らいみきさぶろう）は安政の大獄で獄死してますから。しかも山陽は頼山陽の本拠地。なんせ頼山陽。だから、閑谷学校の建築はそういう連中の影響じゃないかと思って。池田公の髪の毛や歯を納めたっていう椿（つばき）山もよかった。平田篤胤（あつたね）、頼三樹三郎、頼山陽とかがそう。頼

山口　「お墓ではない！」と言明しておられましたね、職員の方が。

藤森　どこか別にちゃんとお墓があるんですよ。昔の埋葬施設は古墳だから土饅頭（どまんじゅう）だった。天皇も江戸時代は墓石にするけど、明治時代には土饅頭に戻しますから。

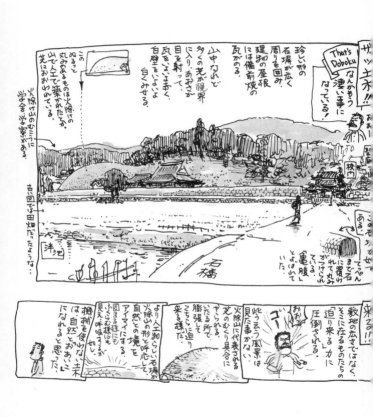

ザッ土木!!

That's Doboku

なんかもう凄い事になっている！

珍しい形の
石塀が広く
周りを囲み、
建物の屋根
には備前焼の
瓦がのる。

山中なれど
多くの芝が視界
に入り、あおさが
目を射って、
瓦もよごれ無く
白壁をいよいよ
白くみせる。

この
ぬるっと
した丸みあるものは火除山だが、
山で人工で築かれたのか
芝はおおわれている。

校門

あるーっ

この石をねーてっちゃんまでに覆いかぶって丸み
ている電腹。
とばばれていた。

洋池

石橋

来るーっ！

敷地の広さではなく、
そこに在るものたちの
「迫り来る力」に
圧倒される。

此うゆう風景は
見た事がない。

火除山に代表される
芝のむくり具合に
やられる。
いたる所で
膨張して
こっちに迫り
来る様だ。

より人工物らしい石場を
自然との境を
火除山の形と呼応して
アイマイにする。
膨ろむ様にも
見える所を
機構を使わない、未来
は自然とおおい
になられると思った。

山口　椿山、日本じゃないみたいでした。

藤森　参道の椿の木立が透けた感じで、あれで椿が真っ赤に咲いた日には、相当国籍不明化する（笑）。

山口　赤いんでしょうか……。

藤森　赤と白だったら、お墓でしょうか、結婚式場でしょうか、どこでしょうか、みたいなことになる（笑）。当初あの地に廟を建てる予定で見に来て、あまりにばらしかったので「死者よりも生者のために」と学校

白いんでしょうか、

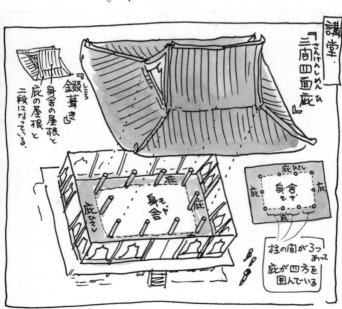

講堂

「三面四面庇」

「鋧葺き」

身舎の屋根と二段になっている。

身舎

庇ひさし

身舎モヤ

柱の間が3つあって庇が四方を囲んでいる

ふぞろいの閑谷インテリア

藤森　閑谷学校を建てることにしたと言ってたでしょ。だから「閑谷」はもしかしたら、お墓を考えてたときの名前かもしれない。閑かに眠る、という。完全に南面して周りは山という立地もいいし。学校の場合、あまり風水は意識しないけど、お墓の場合は風水を意識した可能性が強い。

藤森　閑谷学校を見ていて思ったけど、漆喰・石・木・銅とか自然由来の材料を丁寧に使って、ちゃんと管理していくと、きれいなもんだねぇ。

山口　どこ見ても漆喰が真っ白で。

藤森　プラスチックやコンクリートみたいな現代的な素材が一切見当たらないのもよかった！

山口　そうだ、あれをうかがおうと思ったんです、講堂の華頭窓。

藤森　華頭窓も不思議だけど、よかったねぇ～。私ね、意外と国籍不明なもの好きみたい（笑）。華頭窓は謎の造形で、見るところ明らかに、ペルシャとかの建築の造形です。

くつ下 on くつ下

講堂に入る時は床面保護の為、くつ下の上から更に渡されたくつ下をはく。

よっ

なんとなれば、床面はふき漆が総がけしてあり――

深い沼の様なその光沢を守る為なのである。

すい込まれそうだ。

インド経由か何かで、日本に禅宗と一緒に入ってきた。だから日本建築の中でも、もっとも変わった造形。あれを見て日本的とはいえない。ゴシック建築を日本的というのと同じだから。

山口　知らないと「日本的だな」って言っちゃうんでしょうね（笑）。

藤森　じつはゴシック建築にもあるんですよ、花弁窓というのが。ゴシックは、十二世

もし、講堂内が畳でもっと
明るい印象だったら、あの空間が
ふやけちゃうでしょうね。（山口）

紀からの中世期の建築。ゴシック建築だと花弁窓が高い位置に並ぶけど、閑谷学校ではあの華頭窓が低い位置に並ぶ。華頭窓の向こうに白い障子がぱっとあって、空間が明るくなる。コントラストがニクいね〜。ああいう障子なら使ってもいいな。僕は障子・竹・畳は使わない。というのも、障子は一マスごとに「日本」って書いてある。

山口　ほほう。

藤森　竹は一節ごとに「日本日本！」って書いてある。

山口　ははぁ。

藤森　畳は一目ごとに「日本日本日本！！」って書いてある。

案内してくれた上に靴下まで用意してくださった職員の日下さん。

日本の障子と中国風の華頭窓、センセイも認めるコントラスト in ハーモニー。

山口　あっはっは……。

藤森　外国人の反応はいいけど、その三つを見ると「日本だなぁ」と安心して、思考がそれ以上いかなくなる。昭和初期にブルーノ・タウトとかシャルロット・ペリアンとか世界のデザインの最先端の人が来日して、一番興味を示したのが竹。で、日本のデザイナーたちはそれがもう嫌で嫌で全員が反発した。つまり、当時剣持勇とか日本側は懸命に世界のモダンデザインの先端を追求してるのに、その先達が「竹はいい」と言うわけ。「こっちはセンスのレベルで〝日本的〟をやりたいのに、おまえらも日本に来たら即物的日本が好きなのか？」と。もちろん竹も障子も畳もすばらしいとは思うけど、僕も世界で建築を造るときに使わないのはそういう理由。表面的で安易な記号性っていうか。でも、講堂の障子はそれを超えて、紙に当たる光のやわらかさと木の華頭窓の存在感が相まってよかった。

山口　きっとあそこからよそ見する生徒もいたでしょうね。

藤森　山口さんの絵を見ていると、もはや日本的なものへの反発とかはない世代で、意

二人が談笑するかたわら、
廊下にこんな注意書きが。
おそるべし。

図して日本的にすることはないんだろうと思う。

山口　そうですね。

藤森　山口さんにとって「これはかなわない絵」ってある？

山口　古いものは軒並み、ですね。描かれた内容ウンヌンではなくて、単純に技量が追いつきませんで。

藤森　たとえば？

ここでも…
元禄の世から建つ講堂は
まだ林が瑞々しく見え
今でも学徒をむかえ
いれらられそうだ。

ここも気持ちいいね〜
いーですね〜

昼寝したいね〜
え…

でも、一番しちゃいけない所なんだね〜
ほっほっほ
とーですねぇ
ほっ

華頭窓の向こうに白い障子、
コントラストがニクいね〜。（藤森）

雨が多い？
校内の建物には雨除けの材が多く使われている。

講堂に至っては三重屋根にした上にその内の水抜き管までそなえている。
←コレ（陶製）

また、現代の見学者の為には雨がサが多数用意されており—

ちゃんとロゴ入りである。
バッ
関谷建設

山口　長谷川等伯ですとか。彼は普通に上手い人なので。馬追いの絵を見ても、なめしたような肌が、あんな岩絵具でこういう紙にどうやって描けるのか全くわからないですね。昔はもっと画材が扱いにくいので、その分技量を要しましたので。

藤森　昔の絵描きは独学？

山口　いろいろですね。山水画は中国からお手本が作品とともに伝わってきましたし。

御用絵師になると工房制ですから、先輩方にみっちり仕込まれて。一方で、伊藤若冲とか曽我蕭白のように模写で独学した人もいて。

藤森　なるほど。

山口　ただ独学タイプは、思わぬところに「あ、独学だ」っていうのが出ますね。たとえば、和食の店に行って「あれ、おだしはよかったのに、どうして酢の物はこういう味なんだろう？」という感じで。

藤森　独学の落とし穴か（笑）。

山口　若冲や蕭白にしても、モノクロの絵を描いたときに、黒の散らし方がどこか違うんですね。

藤森　蕭白なんかめちゃくちゃに撒き散らしたって感じだもんね。

山口　バルール（色価）が正確に合ったモノクロの絵は白黒写真ぽくなるんです。でも山水画だと、ひとつの岩が最暗部から一番明るいところまでをもっている描き方を平気でやっちゃう。一方で蕭白は、ヤケになって描いているようでいて、岩は岩の、家は家の、人は人の暗さにぎちっとおさまっている。多分、そういうところが外国人ウケするんだと思います。

藤森　要するに基本的なリアリズムに近いという。

山口　ええ。そうやって原理をみていくと、雪舟(せっしゅう)のほうがよっぽど謎で、「なんでここにこんな暗さを?!」という描き方をしていて。

藤森　雪舟の岩なんて、どの岩が前でどれが後ろかわかんないもんね。

山口　ええ全く。ですから、謎の多い雪舟のほうが奥深いですね。

藤森　時代が経つにしたがってその絵は補正されていくわけだ。

山口　明治期の日本画家・橋本雅邦(がほう)の山水画を見るとそういう原理がもう少し明解で。西欧人の明暗の意識が入り込んで見えるときがあります。……ってまた全然関係ないですね、閑谷学校と。

藤森　いーのいーの。学校ですから、ここは(笑)。

センセイと画伯のヘタウマ論

藤森　備前焼の瓦も統一感がありながら、色が微妙に変化していてきれいだったね。あれに夕日の茜色がさした日にはすばらしい。

山口　統一感といえば、青山墓地を抜けて表参道に行く途中の家屋のうち、全然関係な

い六、七軒が、全部モスグリーン色で塗られているんです。商家あり住宅ありですけれ
ども、妙にものすごい統一感が出ていまして。あれを見て以来「東京の景観には統一感
が……」というときには、外壁を全部同じ色に塗れば直ると思ってるんですけど。

藤森　そうそう、僕の友達の建築家・石山修武、早稲田大学の大先生が、伊豆・松崎町
の仕事を若い頃やってて、町長に「隣が統一感がないボロボロの漁村だから何とかし
て」と言われた。彼はどうしたかというと、「一番高価そうな色を町中の建物の屋根に
塗るべし」と、なぜかウコン色を塗った。その結果、異様な町になって、僕らは「うん
こ色だ〜」ってからかったけど（笑）。あの町どうなったかなぁ。

山口　エエ、選択を間違ったんでしょうか。

藤森　色って、あとから塗ると、女の子が母親の化粧品でぺたぺた化粧したようなぎこ
ちない感じになる。だから、雑多な景観の一部分でやるのがいいんだと思う。表参道全
域がモスグリーン色になったら、ねぇ。

山口　たしかに。全部は……。

藤森　そういえば、山口さんはどんなやきものがお好み？

山口　僕は染付とか有田焼みたいに、白い肌に青く描いてあるのが一番好きです。様子
がよくて、ぼてっとしてないやつですね。

藤森　（納得の表情の藤森センセイ）同じ染付でも、わが家の愛用は砥部焼。なんといっても割れないから。ほかが割れても最後まで残る（笑）。実用以外では、信楽焼や伊賀焼みたいな自然釉がかかったのが好み。現代のやきものでも、妙に作家化してヘタウマを平気でやる人がいるけど、ちゃんとトレーニングしない人の作為くらい嫌なものはない。作為自体は悪くはないんだけど、やるなら山口さんクラスまでトレーニングしないと。

山口　いえ、あの……（胸に手をあてる山口画伯）。

藤森　長谷川等伯が利休像を描くくらいまでいかないと！

山口　うっ……（悶絶する山口画伯）。

藤森　そのぐらいまでしないと、だめですよ、本当に！

山口　………（絶句する山口画伯）。遅々として進まず、精進しているところでございます。

藤森　山口さんが認めるヘタウマは？

山口　ええと……、東大の学生さんには逸材を見る気がします。建築学科の三年生で「こういう線を引いてみたい！」と思うような線を引ける子がいて。

藤森　教えに行ったことがあるの？

山口　今、実技の授業に教えに行っていまして。

藤森（ふじもり）　お！（敬礼するセンセイ）そんなこととはつゆ知らず（笑）。東大建築学科の自在画（じざい）（定規などを使わずに自由に描く画）の授業は、時代を代表する一流の人しか呼ばないのが辰野金吾先生以来の大方針。しかも明治の頃、辰野先生は藝大系が大嫌いで対立してたんですよ。いつから？

山口　もう四年目になります。

藤森　いてますが。

山口　もう四年目になります。二時限あって、庭に出て建物を描いたり、医学部にいるヤギを描きに行ったり。あと「ナイスな街角」と題した路上観察的自由発表もあります。

藤森　いわゆるうまい人もいる？

山口　ええ。画材に不慣れだったり描法が拙いだけで、観察力のある人が多い気がします。レベルはまちまちなので、その人の長所を見つける授業方針ですね。

藤森　漫画みたいなのを描く学生もいるわけ？

山口　マンガっぽい、達者さ下手さとありますが、どちらもマンガ的な部分が観察を阻害している感はあります。ちゃんと観ていて描けない子が一番いい線を引きますね。

藤森　じゃあ、東大建築学科はヘタウマの倉庫？　宝庫？

山口　「なんでこんな線で描けるのか……」という子が毎年何人かはいて。だからあまり指導したくないんです。へたにいじっちゃいけない、と。

藤森　想像を絶する線なんだ（笑）。

＊1　沸池　古代中国の学校に設けられた半円形や長方形の池。

旧閑谷学校アンケート

――脱線しまくりの**講義もひと区切り**。画伯、ご回答にある「これ以上なく文字通り」とは？

山口　閑かな谷で閑谷学校だな、と。

藤森　もし江戸時代に来たとしたら、本当に閑寂な感じだったと思いますよ。講堂から四書五経を読む声が聞こえて、森の緑と美しい川があって、観光客がいない！　茶店もない！

山口　茶店はないですよね（笑）。

藤森　アイスの看板もない！

山口　ぶっかけ醬油アイス……。

藤森　あれ、何をかけるんだろう？

山口　醬油アイスっていうのはあるんです。醬油のしょっぱさがわからない程度にほんのり薄まると黒糖味っぽくなって。でも、「ぶっかけ」っていうのは全くわかりません……。

Q1　今回見た建物の中で一番印象深かったモノ・コトは？

障子と草頭窓のコントラスト、

Q2　今回の見学で印象深かったことは？

石塀と洋池という土木構造物
の建築には無いパワー

石塀
洋池

Q3　ずばり、旧閑谷学校を一言で表すと？

素朴美.

名前　藤森照信

Q1　今回見た建物の中で一番印象深かったモノ・コトは？

各材が美しく調和していたこと.
古びすぎていない事、

Q2　今回の見学で印象深かったことは？

くつ下、（大切にしないと残らない）

Q3　ずばり、旧閑谷学校を一言で表すと？

これ以上なく文字通り、

名前　山口晃

旧閑谷学校

岡山県備前市閑谷 784
☎ 0869-67-1427

江戸前期、岡山藩主池田光政が文治政策の
一環として創設。講堂を中心に、孔子を祀る
聖廟、池田光政を祀る廟（閑谷神社）文庫な
どの建築群が、裏山を背に石塀に囲まれて建
つ。講堂・石塀は元禄 14 年（1701）、聖廟は
貞享元年（1684）の建築。郷校の遺構として
はわが国唯一で、講堂は国宝、聖廟・閑谷神
社・石塀は重要文化財。

箱木千年家

兵庫県神戸市の箱木千年家は
現存最古とされる室町期の民家。
昭和後期のダム建設による水没を免れて、
現在は湖畔に母屋と離れが移築復元されている。
「キリンでも歩いていそうだよね」と
センセイがおっしゃるように、
ここはアフリカ？　ここは何時代？　の佇まい。
そんな古民家に目を凝らすと、
そこには人間と「無意識」の切っても
切れない関係が見えてきた。

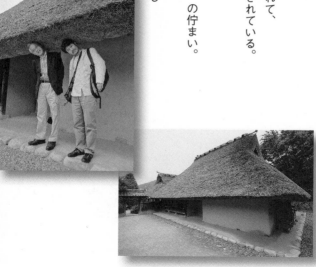

無意識の建築、それが民家

藤森　今日見た箱木千年家は、日本の民家の原型。室町時代頃の建築ですけど、安土桃山時代にはすでに「千年家」って呼ばれていた。千年家 = 古い、の意味だったんでしょう。千年家は日本に三つあって、二つしか現存してないんです。しかも全部兵庫県にある。

山口　どうしてまた……。

藤森　あの辺は意外と都に近かったから、富もある。箱木千年家はその土地の地侍の家だった。地付きの勢力を誇るからこそ、柱のない土壁や低い軒っていう、保守的で伝統的な世界を無意識のうちに守っていたんでしょう。ちなみに、もうひとつ残っている千年家は姓が「ふるい」っていうんですよ（笑）。

山口　すごい姓ですね……。

藤森　古くからいる古井さん。みんなが「おまえんち古いなぁ」って言ってただけだろ！　っていう（笑）。

日本建築
集中講義

作・山口晃

さて、今回は
『箱木家住宅
（神戸市北区）』
を訪ねる。

前日入りで翌朝、神戸市内からの出発して、タクシ2台に分乗して、長いトンネルを通り山のむこう側へ。

明日は8:00 お発
ですので遅れま
せんよう…

めずらしく
きっぱりと
仰る。

ハイ…

のんびりした景色のなか目的地に到着。

見事に閉まっている

あっ…

絶対ネタだな…

山口　じゃあ当時からすでに「千年家 古民家」の意味合いだったと。

藤森　そう。もっと古い家があったら「万年家」って言われてたでしょうね。それから「千一年家」とか（笑）。日本では民家が建築史の中でも重要な位置を占めてきたけど、そもそも日本建築史って、世界建築史とは構造的な違いがあるんです。

山口　とおっしゃいますと？

藤森　特にヨーロッパでは、建築史といえば基本的に教会建築のこと。ゴシック聖堂とかギリシャ神殿とか。王宮は別として、民家や住宅は建築として扱われていないので

研究者もやらないし、教会史の陰に隠れてほぼ無視されているといってもいい。一方で、日本の建築史の場合は世界でも例外的で、宗教建築と住宅建築が二本立てででくる。日本の住宅建築は、縄文時代に根ざした竪穴系の土間住まいと、弥生時代に由来する高床系の床住まいとに系譜が大別されるんです。たとえば、寝殿造、書院造、茶室は高床系の様式で、箱木千年家は竪穴式の流れをくむ民家です。

山口　ヨーロッパでは民家の研究はどこがやっているんですか？

藤森　民俗学の人たち。その構造は、最初は日本も似ていて、日本の民家を初めて研究

路上観察に。

そのうち開くだろうと、先生は早速

いつの間に…

地勢も観察してくるようである。

かと思うと…

この玉葱の長くのびた所が倒してあるでしょ

こうすると味がよくなるって事らしいんだけど、

はい

実はデマなの

へ！？

そんな事をしていても開く気配はさっぱりない！

休みだったら小ネタどころじゃな…

ほっほっほ

渾身の大ネタですよ…

ちょっと楽しみになってくる。

したのは民俗学者の柳田國男（一八七五～一九六二）。その柳田が今和次郎（一八八八～一九七三）という早稲田大学の建築家をともなって、初めて民家探訪に出かけた。民家に目覚めた今は民家研究をライフワークとして、「民家」っていう言葉を作って『日本の民家』という本を出すんです。で、話を戻すと、箱木千年家はアフリカの原住民の家と美学は一緒。つまりそれだけ古いってことだし、まだ日本的なものが成立してないってことです。

山口　どこが日本の家なのかわからなかったです。

藤森　民家の一番大きな特徴は、人間の無意識の領域で造られた建築であること、なんですよ。

山口　無意識、ですか？

藤森　意識の領域で造られた建築は、時代の思想とともに変化していくんです。寺とか神社とかがそう。でも、民家は無意識で造られているから時代の思想の変化の影響を受

箱木千年家の入口にはとなりのトトロ、じゃなくてデカタヌキが。おまけにお腹には「千年家」の3文字がしっかり。

竪穴式住居的名残がそこここに

藤森　箱木千年家は、縄文時代の竪穴式住居の習慣がずっと伝わってる、日本最古の好例です。竪穴式住居が成立したのは一万年前、最盛期は五千年前。だから骨格は縄文のまま。よく残ったもんですよ。それまで竪穴式住居と日本の民家ってなんとなく似てるのに、それをつなぐ確たる証拠がなかったんだけど、この家の解体調査と発掘によって、それが証明されたんです。その特徴のひとつが、軒の低さ。

けにくい。だから古いかたちのままずーっと続くんです。じゃあ民家の背景に何があるかっていうと、習慣です。習慣って普段意識しませんよね。たとえば、自分がどっちの足から歩き出すかなんて、いちいち考えないでしょ。

山口　そうですね、意識しても左から出ているか……。

藤森　私も行進のときだけ。あれも、明治以降、戦争で軍隊を組むにあたって、「習慣で歩かれては列が乱れて困る」って訓練された名残。だから今でも運動会の行進では左足から歩くんですよ。

山口　低かったですねぇ。

藤森　軒が頭の高さより低いって、異様なことだよね。そんなのちょっと直せばいいと思うでしょ。

山口　えぇ。なんかこう、くぐりたかったんでしょうか。

藤森　でも無意識だから、「こういうもんだ」と思って直さない。次のポイントは土壁。土壁には柱がない。つまり、外観の主要な要素が柱じゃなくて土壁なんですよ。しかも内側の柱と土壁とが異様に近い位置にある。この壁は、竪穴式住居の屋根が持ち上がった段階で、軒先と地面の間の隙間を塞ぐ目的のいい加減な壁だった。竪穴式住居が進化するにつれて、掘られていた穴が浅くなり、平地化して土間となってくる。で、それにともなって屋根の端が地面から持ち上がった分、そこから風雨が入ってきますよね。そこで内外を仕切るため、軒の下に木の枝を差して土を塗ったのが、いわゆる木舞壁。

山口　ほかにもあるんですか。

藤森　それ以外にも、柱が礎石のない掘っ立て柱だったり、小屋組は何本かの丸太を三角状に組んだ合掌造りになっていたり、竪穴式住居の名残が根深く残っているんです。これは防寒のために、屋根に樹皮を葺いた上に土を盛り、その土が流れないように芝草を植えたものだけど、それが消えたあと、なぜあと、「無意識」を表わす名残が芝棟。

か屋根のてっぺんにだけ草を植えるようになる。雪国以外の日本中の民家に全国的にあったやり方。明治の日本家屋の写真を見るとみんな生えています。ただ、これも先祖代々「こういうもんだ」と思ってるから、直す理由が見つからないし、なぜ屋根のてっ

これが日本の民家の原型。
アフリカ原住民の家と美学は
一緒ですよ。（藤森）

ぺんに草を植えるのかやってる本人たちも知らない。世界的に見ると、芝棟はフランスのノルマンディー地方に限って今も残ってて、ノルマンディー地方の人たちも理由もわからずそれに住んでいる。

山口　無意識って……。

藤森　強いもんですよ。人類が昔から下腹部だけは隠すのもそうで、確たる理由はない。「習慣やモラルに理由はない！　人間とはそういうものだ」と言うしかないんですよ。

千年家はその繰り返しで七、八千年生き延びるんだから。ご先祖様の会話でもあったでしょうね。息子が「父ちゃん、なんでウチは軒が低いの?」って訊くと、父ちゃんは……。

山口　「そういうもんだ」と（笑）。

茅葺ってタイヘン

藤森　茅葺も立派でしたね。「日本昔ばなし」といえば、茅葺民家があって、御蔵があれば長者の家、のイメージがあるように、日本人にとっては茅葺屋根が国民的アイデンティティーでしょ。

山口　茅葺っていうと、どの程度もつんですか?

藤森　厚く葺いて、屋内で火をガンガン焚いて、大マジメにやって、八十年が限界。今は材質が悪くなっているからせいぜい三十年っていわれてる。茅葺は一気に取り替えないで、腐ったところだけ部分的に差し替えていくんです。

山口　大変そうですね。

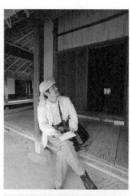

▲この光景を前に「今日の山口さん、イギリスの調査団がアフリカの家を調査に来たみたい」とセンセイ。
▼室内の大半は土間。右手は台所。

藤森 いやいや、茅葺の何が大変って、茅を集めること！ ヨーロッパの茅葺は厚さ十五センチくらいだけど、日本は厚さが三十センチ以上あるから二、三倍は集めなきゃいけない。大した腕は必要ないんだけど、かさが多いから集めるのに人手がとにかくかかる。だから昔の民家って、村の人たちが共同で造ってたんです。以前テレビ番組で、小学生相手に二日間で縄文住居を造ったの。小学生でも石器を使えば柱なんてボンボン切れる。石器は鉄器の四倍時間がかかるだけだから。だけど茅は刈っても刈っても終わらない。しょうがないから、その日の夕方、校長先生が一所懸命刈ってくれてなんとか翌日に間に合いましたけど（笑）。それくらい茅は大変。その上、ヨーロッパよりも湿度

が高い分、茅が腐りやすい。おまけに茅って断面が丸いから、こんなもので雨を避けよ
うとするなんて、並べた鉛筆の上から水を流すようなもんだよね。

山口　それなのになぜ茅を使うんですか？

藤森　それは茅しかとれなかったから。茅は毎年とれるけど、檜皮（ひわだ）は一回剝ぐと十年は
剝（む）けない上に、百年以上経った古木からでないととれない。しかも剝ぐのは表面の角質の
部分だけ。そうしないと枯れちゃうから。もうエステの名人みたいな感じ（笑）。素人
じゃできない大変な作業なんですよ。だから日本でたくさんとるには茅しかない。南国
ではヤシの葉がとてもいい葺き材ですけどね。ヤシの葉って横長で平べったくて、うま
く編むと水漏れしないシートができる。この間モルジブで移動小屋を展示品として造っ

軒先に面した囲炉裏の間。
午前中でもこの暗さ。

たら、現地の人がヤシの葉で編んだ葺き材
を持ってきてくれたの。それがもう、プラ
スチックの波板みたいにピッチリ漏れない
ようにできてる。

山口　へぇ。

藤森　「なんで、こんなにしっかりできて
るの？」って訊いたら、ヤシの葉だけは今

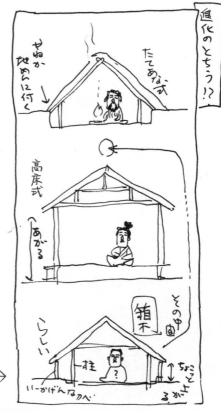

進化のとちゅう!?

たてあな式

やぬが ひめに行く

高床式

あがる

その他

箱不

らしい

柱

ちょっと ふかい よ

い一かげんなかべ

でも腕のいい職人がちゃんといて、大変高度な技術で編むことができるんだって。　理由は、外国人向けのコテージのため。モルジブって新婚旅行のメッカでしょ。外国から観光客がモルジブに泊まりに来て、寝たときに天井にヤシの葉が見える

山口画伯のスケッチブックで、住居進化論を講義中。「画伯のスケッチブックに寄せ書きだね」とニヤリのセンセイ。

と「モルジブだ……」となる。で、盛り上がるわけです（笑）。

山口　それはまた……（笑）。

藤森　これが現代建築じゃ盛り上がらないっていうんで、モルジブの伝統技術のうちヤシの葉葺きだけはちゃんと残っているんだって。日本の屋根材としては、檜皮葺→茅葺→瓦葺の順の進化だと思いますよ。檜皮葺は京都御所、茅葺は伊勢神宮、瓦葺は法隆寺に、それぞれ今でも使われている。京都御所の屋根が檜皮葺って大変興味深いことなん

で、建物わきの小屋には、秘築前の写真と模型士が、あれ、全然ちがう？

モケイ。かなりつくりこまれている。

土かべの「つ」の字もない。ニラに分け……

秘築前

勾配がちがう？

梁の高さがちがうので、ラインが一直線ではない。

「復元」

あの強烈な土かべは一体どういう復元されたのか…

先生、このままとしやかる根拠。フクゲンはどのような根拠で…

それは山口画伯と一緒でしょうな

はっ、はっは

妄想！？

模型と写真と実物と、どれが本物かまったくわからなくてですね（笑）。（山口）

です。天皇がもっとも原始的な住まいに住んでいることになる。神の住まいである伊勢神宮は茅葺ですから、屋根葺き材としては京都御所の檜皮葺より時代は新しいことになる。

山口　ほぉー。

藤森　不思議だよね。無意識がゆえですよ。天皇家が造る寺・法隆寺は全部瓦葺なのに、

天皇家の私的な住まいは昔から檜皮葺。じゃあ、なぜ家を瓦で葺かないのか。それは……。

山口　そういうもんだ、と。

藤森　そういうこと（笑）。だから住宅は「そういうもんだ」の世界。神社や寺院のような宗教建築は「こうあるべきだ」の世界だから、時代とともにどんどん変わるんです。

　　ああ、復元って一体?!

藤森　山口さんははじめての千年家でしたっけ？　どうでした？

山口　いやはや、復元って難しいんですね。最初はすごく感動しながら現物を見ていたんですけど、もともと二棟なのかと思ったら、移築に際してバッサリ分けたとか、昭和五十年代の写真では入口がちょっと違うところに開いているのとかがわかってくると──

「ああ！　復元って一体?!」と混乱して。復元は、何を頼りに復元していくんですか？

藤森　無意識の世界ですから、山口さんははじめての千年家でしたっけ？

藤森　部材だけじゃなくて古い資料とかさまざまなものから。無意識の世界です。古い痕跡が残っちゃうんです、古い痕跡が。たとえば、軒の出方はどうやって調べるかというと、

雨落ちの跡があると、軒の角度がわかっているから、軒の出と高さがわかるんですよ。そこに合わせて復元するという考古学的方法ですけどね。

山口　じゃあ、復元といっても、土壁には感動してもいいんですね。

藤森　（自信たっぷりに）いいのよぉ～‼

山口　よかった……。

藤森　復元って、住んでいた人からしてみれば自分の無意識の世界が現れてしまった感じ。いわばフロイトに分析された人間状態です。

山口　なるほど……。

藤森　「オレの家の底にはこんなものが潜んでいたのかぁ。オレってアブナイ人だなあ」みたいな（笑）。（と、山口画伯を見るセンセイ）

山口　いやぁ……（と、遠くを見る山口画伯）。そういえば、千年家に入ったときに少しカビ臭かったのは火を焚かなくなったからですかね。

藤森　だと思いますよ。今は住んでないからね。火を焚くといぶされた鰹節（かつおぶし）みたいになって、古材でも残るんですよ。

山口　いぶすといえば、スーパーケムラーという文化財保護用の燻蒸（くんじょう）機（き）がありまして。バァーッと発煙して虫を殺して、材を長持ちさせるのをわざわざやるためのものので。

移築前の箱木千年家。この佇まいは、
たしかに「日本昔ばなし」を彷彿させる。

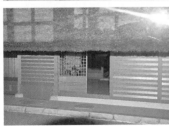

▲復元模型の隣りには解体修理時の
写真が。
▼復元模型では、障子の破れ加減ま
で大マジメに再現されている。

藤森　囲炉裏（いろり）がもうないからか！

山口　ええ。藝大に勤めていた頃によく文化財雑誌が回覧されてきまして、巻末の提供のコーナーに「スーパーケムラー2発売！」とか書いてあってですね。この匂いだと、千年家ではやってるのかしらん……？　と思いまして。

藤森　ボロボロの材があったでしょ。あれはいわば囲炉裏のおかげで燻製状態になって炭化したものですよ。

山口　火を焚くとき換気はどうやってたんですか。

藤森　竪穴式住居はすき間だらけだから。いくら戸締まりをしても空気はどんどん抜けていく。それに、てっぺんに煙抜きをつけてますから。燻蒸だけでなくむしろ意外と大事だったのは、蚊対策だったんじゃないかな。

山口　蚊ですか?

藤森　うん。縄文時代、今より温暖だったからマラリア蚊がいた可能性があって。その場合、蚊を避けるための方法は、煙を焚くしかない。私は自家用縄文住居を造ったことがあるんだけど、室内で焚いてた火が途絶えた途端に蚊がブワァーと来る。

山口　うわ。

藤森　で、ちょっとでも煙が出ているあいだは来ない。だから常時火を焚いていた可能性があるでしょうね。

山口　そういえば、知り合いに生業(なりわい)がアーチストという方がいまして、自分の住宅として竪穴式住居を造ろうとしたら、奥さんの大反対にあって頓挫したと聞いたことがあります。

藤森　実際問題、それは住めないですよ。暗いし、寒いし。穴を掘れば造れるけど、湿気の問題があるし、虫がガンガン来ますよ。

山口　ああ、それはちょっと……。

藤森　虫って結構こわくて、人間の耳に入ると鼓膜を破るんですよ。アフリカでは虫が耳に入らないように、耳を片手でふさぎながら、横になって寝てる部族もいますから。

山口　遠慮してくれないんですね、人の耳でも。

藤森　虫からしてみれば、どんどん入っていったら「なんかヘンな膜があるな」って、破っていく。山口さんが子どもの頃って、ノミはまだいた？

山口　いや、いなかったですね。

藤森　僕らが子どもの頃はガンガンいたから。蚊は？……って今でもいるか（笑）。

ああ懐かしき、子ども時代

藤森　それにしても、寝室もすごかったね。なかなか目が慣れない暗さで。

山口　ええ。

藤森　千年家は、狭くて窓のない真っ暗い寝室で寝るんですよ。もちろん夜になれば、部屋の周りも真っ暗ですけど（笑）。人間って不思議なもので、寝るときは住宅のもっ

とも古い形式の場所で寝るんです。それは無意識の世界に入れるように。動物が穴ぐらで眠るのと同じで。

僕は小学二年まで江戸時代に造られたああいう民家に住んでいたから、懐かしかった。学校から帰ってきて土間に入ると目が慣れるまでしばらくじーっとして、それからかばんを放りなげて、遊びに行きましたから。

山口　そうでしたか！　僕の家は土間もないような狭い長屋でしたけど、縁側以外はどこにいても暗かったので、暗いところから明るいところを見ると、今でも妙に落ち着きます。

藤森　あと、軒先に座って、茅が見えて庭が見えるのって妙に懐かしかった。子どもの頃、雨の日は退屈して、茅の先から落ちる雨粒を、どれが先に落ちるか見てて。「次はこれ、次はこれ」とかって当てっこしておもしろかったですよ。

山口　やはり目が観察に向かっていらしたんですね……。僕は雨粒を『スターウォーズ』の射撃シーンかなんかになぞらえて、避ける遊びをしてました。軒の雨だれの落ちてくるラインに顔を入れると、ピュッ！　ピュッ！　ピュッ！　と雨だれが落ちてくるんです。それを隕石を避けるように、ヒュッ！　ヒュッ！　ヒュッ！　と動いて。それは退屈しないどころか、

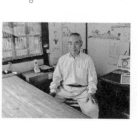

「80のしわくちゃですわ」とおっしゃる、当主の箱木眞人さん。何をおっしゃいますやら、十分お若いです。

むしろものすごいスリルが味わえるんです（一座大爆笑）。

藤森　たまにペチョッとか当たったりして（笑）。

山口　「あー！」とか言って（笑）。

藤森　さすが山口さん。僕は見てるだけだった。

山口　センセイのほうが、より知的な感じですね。

藤森　山口さんもそういう体験があるんだぁ。一見なんとなくシティボーイ風だけどね。

山口　あっ、そんな、恐れ入ります……。いや、上州の普通の勤め人の小せがれでございますので、全く普通の暮らしをしておりました……。

藤森　その遊び、みんなやってた？

山口　いえ、多分僕だけかと……。

藤森　あはははは。私は普段は野山を駆けて遊んでたけど、路上で一番やってたのが、棒野球。農村でバットも球もないから、棒状の枝を折ってボールとバットにして打つっ

ていう。

山口　へぇ～。

藤森　結構歴史があって、親父たち戦前の頃は「棒ベース」って言ったって。

山口　ホームランはあるんですか？

箱木千年家アンケート

——アンケート用紙に向かうも、なぜか釈然としない山口画伯。その理由は……？

藤森　なるほどね。

山口　ええ。模型と写真と実物と、どれが本物か全然わからなくて（笑）。

藤森　あんなに変わってると僕も思わなかった。真面目に初めて見たけど、模型を。ああいう模型って、大体バカにして見ないから。

山口　さすが、センセイ……（笑）。

藤森　復元当時いろいろ言われたって話は聞いたことあるの。ただ復元したのが、法隆寺の調査と修理と復元をずっと手がけていた浅野清っていう有名な建築学者で、誰も文句は言えなかったらしい。普通あそこまで変わってたらさすがにねぇ。

山口　うーん、同業ですとねぇ……。

Q1　今回見た建物の中で一番印象深かったモノ・コトは？

・寝所の狭さと暗さ。
人は眠る時。原始の空間に帰るのだ。（妄庄）

欧州住居の伝統

Q2　今回の見学で印象深かったことは？

・欄間の位置に張られていた竹材。
うって

Q3　ずばり、箱木千年家を一言で表すと？

54年が私を見ている

名前　藤森照信

Q1　今回見た建物の中で一番印象深かったモノ・コトは？

トリニテー
復元

物袋前
モケイ

物袋後
写真

物袋後復え家屋

どいれが本当で
どいれに感動していいか
分からなかった

Q2　今回の見学で印象深かったことは？

死んだ 家
生きる人、

Q3　ずばり、箱木千年家を一言で表すと？

おたまじゃくしの足の生えたヤツ

名前　山口 晃

箱木千年家

兵庫県神戸市北区
山田町衝原字道南 1-4
☎ 078-581-1740

室町後期の建築とされる、国内最古級の民家。
主屋と離れの2棟からなり、低い軒、柱のな
い木舞壁、掘立柱、芝棟など、日本の民家の
古い姿を伝える。もとは山田川流域の台地に
建っていたが、ダム建設工事に伴って、昭和
52年 (1977) 頃、約70メートル離れた現在
地に移築された。当主箱木家は元来この地域
の地侍という。重要文化財。

第十回

角

屋

寛永十八年（一六四二）に開かれて以来、
京の六花街のひとつとしてにぎわった島原。
そこは、歌舞音曲の遊宴、
また和歌や俳諧の席が設けられるなど、
京都文化の中心的役割を
担うサロンだった。
今回はおもてなしの
建築を知るべく、
民家に書院造や数寄屋を
取り入れた揚屋建築へ。
小路の奥に開かれた門の奥へ！

協力＝公益財団法人
角屋保存会

本気度が違うおもてなし建築

山口　そもそもセンセイは今回どうして角屋を見ることにしたんですか？

藤森　いやぁ、見たかったから（笑）。

山口　あははははは。

藤森　前を通ったことはあるけど、一度も中に入ったことがなくてね。歳をとるとなごんでみたくて。六十五歳にしてはじめて見られてよかったよ。若い頃だったら、周りに言われるがままに「そうなんだ」と思ったかもしれない。だけど今は世界の建築史とか日本の建築史が一応頭にあるから、きちんとそこに位置づけて見ることができた。ただ私の建築史は「あまりに自由すぎる」と学会的には言われているけど（笑）。山口さんは何回か来てるんだっけ？

山口　僕は学生時代、古美術研修旅行というカリキュラムで来ました。まだ美術館になっていなくて、そのときは正面から入った記憶があります。ゆっくりスケッチもして。

藤森　私、角屋は写真で見てた。写真では派手めで、「江戸時代の遊郭」風に言われて

日本建築集中講義

作・山口晃

すみや版（なごみ版）

さて今回は「角屋」（京都市下京区）である。

山口　むしろ落ち着いた部分がすごく目につきました。でもだいたい僕の記憶は間違っていて、当時は青員の間がもっと小さかったような印象があって、今日見てみたら「あんなに立派だったかしらん」と。

藤森　今日、理事長の中川清生さんにすばらしい案内をしていただいて。最初に驚いたのが、仕上げと凝りように莫大な手間とお金がかかっていること。土壁に螺鈿（らでん）なんて聞いるのを聞いたことがあるけど、実際に見たら全然そんなことなかった。

珍しく・事前に先方から資料が届いたのだが—

そこで繰返し述べられるのは次の2文と笑。

『角屋は揚屋であり遊廓ではない!!』
『建物の意匠は過剰でもキッチュでもない!!』

先方の強い意思を感じる

こりゃ迂闊な感想書けないぞ…

「迂闊」にヒゲをつけた様な人間としては・戸惑うばかりだ。

どーしよ…

いたことない！ 普通、螺鈿は漆を塗った板の上に貝をはめて研ぎだすんだけど、角屋の螺鈿は「土壁にどう貼りつけるんだ?!」ってびっくりしましたね。以前、名古屋駅近くで安宿を探したら、一泊三千円くらいのがあったんですね。外は普通の民家なので泊まったら、部屋の部材は安物なのに妙に瀟洒を気取っていて。しかも部屋の随所に鏡が貼ってあって、「なぜそこに鏡が……」と。たぶん、もともと連れ込み宿だったのを、普通の

旅館に転用したんでしょうね。で、朝起きると自分と目が合うっていう。ヤですね……。

藤森　だから角屋は、いわゆる安っぽい遊興の場所じゃない。江戸時代当時の京都の職人芸の粋を結集したものであって、ただの建築じゃないことがよくわかったね。

絵と青貝の間

藤森　中川さんのご説明にあったように、揚屋とは遊女を抱えていた場所ではなくて、太夫とかそういう人たちが来て、歌舞音曲の遊宴をする場所。ただ、江戸の吉原みたいな遊郭と混同されたりして、大きな誤解を生じやすいんです。吉原は途中から、ただ遊ぶだけのいわゆる歓楽の場になったのに対して、京都の角屋は文化的サロンの状態をずっと保っていました。だって、岸駒とか岸岱とか、普通じゃ見られない一流の絵師たちの書画が山ほどあったりする。岸駒や岸岱、よそで見たことあります？

山口　四国の金刀比羅宮で岸岱を見たくらいですね。

藤森　彼らが実際に来て絵を描いていたんだと驚きました。おまけに長谷川等伯の三代

山口　トウコウ、ですか？

藤森　だって利休像描いてるから。

山口　（ドキリとする山口さん）恐れ入ります……。絵は概して立派に見えました。扇の間にあとから描き直したんだろうなという源氏絵がありまして。

藤森　わりと小さい絵でしたっけ。

山口　ええ。多分お客の服などでこすれて絵が薄くなった部分に、線で補筆した源氏の顔があってそれがとても印象に残っています。ほかの部分は輪郭線はボヤけているんですけど、そこだけ急に目鼻立ちだけ黒々とカッチリ描かれていて。「なんだろう、これ」と。

藤森　そういえば青貝の間といえば華頭窓があったでしょ。同じ華頭窓でも、閑谷学校（227頁）の時とは全然違ったね（笑）。

山口　窓のてっぺんがハジケちゃってましたね。

藤森　そうそう、ちょんまげみたいに見えた（笑）。

目等雲の絵がありましたよね。どうだった、現代の長谷川等晃画伯としては？

熱心に解説してくださるスーツ姿の男性が、角屋保存会の理事長、中川さん。

山口　ピュッとしぶきのようになってましたね。　閑谷学校とは対照的でしたね。

藤森　おもしろいよね、同じ華頭窓でも。

山口　ええ、片や精神修養、片やおもてなし……。

藤森　それと、ああいうものを見るときに大事なのは、お酒が入って見ること。僕は日本舞踊って「もっと早く踊ればいいのに」と思ってた。でも酔って見ると、あのくらいのスピードがちょうどいい。だからあの空間も、ほろ酔いで見ると、竜宮城みたいになるんじゃないかと。乙姫様とか鯛や平目が舞い踊って、鮮やかな色彩になって。そういう時代を味わいたかったですね。

山口　夢のようだったでしょうね。

藤森　円山応挙や与謝蕪村たちもあそこに来て楽しんでは絵を描き、「結構でございます」ってやってたんだよ。元禄の頃、長谷川等晃さんと来たらすばらしかっただろうね～。

山口　通されるならセンセイはどこがよかったですか？

藤森　もてなしされるなら、檜垣の間がいいね。青貝の間なら、青い眼の人がもてなしてくれたら理想的。

山口　青貝の間のベランダも、よかったですねぇ。

藤森　そうそう。洋ともつかず、中国ともつかず、不思議な感じで。

山口　戸を開けても閉めても、楽しめるんだと思いました。それぞれの部屋の襖は、案内用に全部開け放ってありましたけど、戸を閉めて見てみると陰影の違いがかえって際立つんでしょうね。全然違うと思うんですよ、襖で囲まれると。

藤森　戸を閉めたら、ツン♪テン♪シャン♪なんて聞こえてきちゃったりして。

山口　いいですね。できることとならば自分一人で見てみたいですが。

藤森＋山口　……（妄想する二人）。

藤森　でも、あそこには維新の志士たちや新撰組も行ったし、緊張しただろうね。

山口　青貝の間の柱には斬り込んだ疵がありましたし。

藤森　なたで斬ったみたいだった。さすがに刀が折れるか曲がるかしたでしょうね。新撰組があそこに飲酒目的だけで行ったとは思えない。

山口　近藤勇は何しに行ったんでしょうね？

藤森　そうねぇ。ところで山口さんはどこでもてなされたい？

山口　扇の間の隣の小部屋がいいですね。円山応挙筆の、馬を連れた中国風の絵があったところ。ただ、もてなされはしたいんですが、僕なんかが行ったら、窓のない通路っぽい部屋に通されると思うんです。

藤森　山口画伯なら、一筆描けばそれがもてなし代になるじゃない！

山口　そういうの、夢ですね……。ご依頼があれば喜んでお描きしますが。

藤森　でも、山口画伯の絵、時間かかるからなぁ（笑）。酔っぱらってスーッと描くわけにいかないよね。

山口　そ、そうですね。滞在中に仕上がるような絵でないと。

藤森　「山口画伯、一週間こん詰めて描いてるらしいぞ」「まだ三百人しか描けてなくて、もう二百人描かなきゃいけないんだって」とか言われてたりして（笑）。

山口　あぁ……。お酒なんか飲んでいられないですね、それ……（目が遠くなる山口さん）。

茶室が見たいな

山口　台所に板の間があって、「そこには酒樽を置いてたんです」といわれた途端に、妙に楽しくなりまして。ここにドカドカッとお酒が並んでたかと思うと……。

藤森　そういえばそうだね。昔はダダッとあっただろうに。

山口　ですから、飲食の要素が入ったときにどれだけ楽しかったか……。

藤森　たしかに。台所でガンガン料理をつくって、湯気がふわ～っと立って。それで「～の間へお銚子何本！」なんて。なんか、映画の『千と千尋の神隠し』のイメージだよね。湯婆婆みたいな人がいたりして。

山口　お客様に似た人がいたような……。それにしてもセンセイ、茶室にまたビビッときておられましたね。

藤森　完全に戸を開け放して縁台みたいな造りをしていたから、煎茶席かと思ったの。でも煎茶にしてたのはある時期だけみたいで。いずれにせよ、閉鎖的な利休の茶室とは相当違ってますよ。

山口　センセイが茶室をご覧になろうと「外に行けますか?」とおっしゃった時に、案内の方が少々渋っていらして。「センセイ、もうひと押し!」とひそかに応援していました。

藤森　見たかったの　(笑)。茶席から広庭がどう見えるか気になって。

山口　僕もです。

藤森　広庭も松があって独特の感じでしたよね。それを見ながらの清遊って感じで。

山口　清らかな遊び、ですね。

藤森　これだけ言っておくと、そのうち角屋の茶席にお招きいただけないかなあ、ねぇ (笑)。

山口　期待感が……。

究極の建築は布化する

藤森　今日は、角屋という楽しく時間を過ごすための建築を見て、「建築の本質とは何か」をはじめて真面目に考えさせられましたね。おもしろかったのが、外側の美学と内

側の美学が全然違うこと。

山口　なるほど。

藤森　だって、外観は格子が連なる普通の町家なのに、入口が武家の造りの長屋門になっていたり、屋内にも武者窓があったり、玄関に式台がついてたりして。武者窓も式台も武家の造りで、町人はやっちゃいけないし、公家もやらない。興味深かったのが、外観の町家の造り、屋内の武家風の造り、インテリアと、この三つが全然関係ないこと。

山口　えっ？

藤森　つまり外観とは別にインテリアだけ造られているんですよ。しかもインテリアは、西陣織や友禅染とか布の美学で造られている。青貝の間にしても、骨組みや構造材が一切見えなくて一体感があるでしょ。布は身を包むものですから、それがなじめばなじむほど、建築のインテリアの究極は布化する。そういう点では、角屋は元禄期にすでに、インテリアのもっとも心地よい状態は布で包むことだという理解に至っていた。つまり

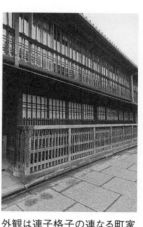

外観は連子格子の連なる町家風。内側にはめくるめく角屋ワールドが広がっている。

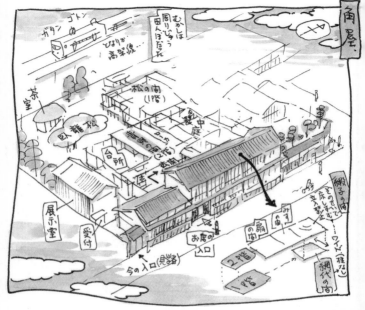

角屋

ガタン ゴトン
ぬ
ぴゅいぃ～ 高架線

むかしは周りじゅう
田んぼだった
んです…

茶室

臥龍松

展示室
受付

松の間
(1階)

中庭

中線

かっち

扇の間(2階)

台所

玄関

今の入口(見路)

お店の
入口

鳥
の間

みの間

綴子の間
みせのせいで床しめて
きえます

2階
ワイド(柱なし)

1階
網代の間

ドッキリ
スリリング！

二階『網代の間』
中央に柱が無い
せいで、すぐ上の
『綴子の間』の床が
下がって
しまって
いるそうだ。

28ケ

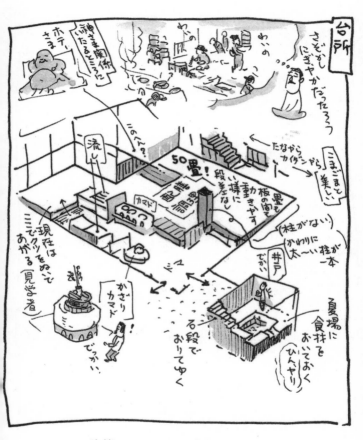

建築のインテリアの究極は布化、
角屋は心地よさの究極ですよ。
（藤森）

角屋は心地よいインテリアの究極です。

山口　その対極はありますか?

藤森　閑谷学校の講堂でしょうね。基本的に柱がガン! ガン! とあって、人の精神を直立させる。だから、木のインテリアの本質を知りたいと思ったら、ひとつは閑谷学校の講堂、ひとつは角屋でわかります。

山口　なるほど……。

藤森　角屋の天井が、閑谷学校の天井みたいだったらヤだよね(笑)。

山口　ははははは。

藤森　箱木千年家の天井(253頁)だったらもっとヤだよね(笑)。

山口　朝起きたら……うーん。

藤森　布といえば、二十世

角屋で一番高級とされる青貝の間。
床の間の上も下も横もゴージャス。
その秘密は……▼

土壁に螺鈿がキラキラ。一体どうや
って??

紀の建築家は、布や壁紙の類を
建築の内側に使うことを嫌がる。
例外的に村野藤吾だけは布に大
変こだわった。彼は布への関心
が強い人で、インテリアの名手
だった。彼の楽しみは、昼休み
にデパートの呉服売場へ行くこ
と。上がりこんでは最新の帯地
を出してもらって、それを撫で
ながら時間を過ごすくらい好き
だったらしい。

山口　へえぇ。

藤森　戦前の名作は山口県の宇
部市渡辺翁記念会館。外壁に茶
色いタイルを色違いで並べて、
正絹のようにキラキラとした

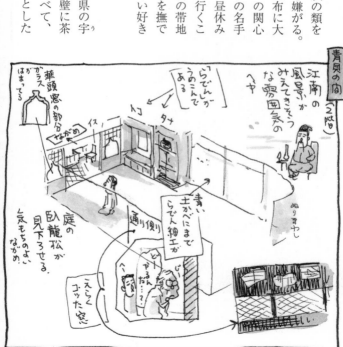

青貝の間

江南の風景が
みえてきそう
な雰囲気の
へや

「らでんが
うめこんで
ある

華頭窓の部分
ガラスが
はまってる

ながめ

青い
土かべにまで
らでん細工が

庭の
臥龍松が
見下ろせる
気持ちのよい
ながめ。

通り側

えらく
コッた窓

ぬりまわし

（２階）

上品で、
ちっともキッチュだとは
思いませんでしたね。（山口）

独特の質感を出してあって、彼が布の質感に興味を持ってたのがよくわかる。布を一番使ったのは、出光興産創業者の出光佐三の家。あと、八ヶ岳美術館はモダンな建物だけど、布をバァーっと天蓋のようにしてる。村野と同時代の建築家で、コンクリート建築で知られる丹下健三はインテリアが不得手で、あまりにうまくいかないんで、「村野藤吾のインテリアを見てこい!」って怒ったんだって。弟子たちは見に行ったものの、そんなこと突然言われた上に、普段コンクリートを主に使ってる頭で、材料をどう使っていいかわからないって帰ってきたって（笑）。で、話を戻すと、建築には、特にインテリアの装飾性を極めていく特性があるんです。

山口 どう極めていくんですか?

藤森 書院造が茶室に影響を受けて数寄屋になる。数寄屋は書院造に比べて、材の使い方や意匠が薄く細くなるのが最たる違いですけど、同様の現象が、じつはヨーロッパの建築においても起こってるんです。ロマネスク→ゴシック→最後に晩期ゴシックになるにつれて、石の仕上げが薄く布化して、骨組みを感じさせないものになっていく。つまり、石を薄く細くしていくと晩期ゴシックに、木の美学を薄く細くしていくと最後は数寄屋の極になる。要するに、人間が〝装飾性〟を極端まで突き詰めると、石造でも木造でも同じところに到達する。

山口　晩期ゴシックの建築はどんな感じなんですか。

藤森　華奢で繊細で、貴婦人のレースの下着って感じ。ヨーロッパには歴史を繰り返すルネサンス現象があるけど、いつも最後は華やかな布になって、建築は建築であることをやめる。そこで次に「もっと骨組みを！」という建築が出てくる。日本画ではルネサンス的な動きってあるの？

山口　大和絵復興っていうのはありましたね。

藤森　いつ頃？

山口　幕末にもありましたが、日本画だと、大正頃の松岡映丘はまさしく絵巻みたいな絵柄で、古い技術と描き方を復興しようとした人で。

藤森　その後に大きな影響を及ぼした人っている？

山口　どうでしょう……。大和絵くずし、琳派くずし風な売り

▲２階の入口にはこんな貼り紙。「酩酊状態」で入った人が過去にいたのだろうか……。
▼山口画伯お気に入りの青貝の間のベランダ。

絵なら今も見かけますが。技法的な面では、保存修復の方のほうがより多くを引き継いでいたりして。この頃厚塗りの日本画が多く見受けられるのは、「もっと骨組みを！」ということなんでしょうか。日本の場合、角屋のあとはどうなったんですか？

藤森　日本の場合は繰り返さずに、一度成立するとずーっと続くのが特徴。ヨーロッパの場合はリバイバル、いったん失われたものを復活させることで新しい力を得ようとする。じつは、そういうことが明確にいえるのは日本とヨーロッパだけで、ほかの多くの国は持続もしないし、復興もしない。ともあれ、伝統的なおもてなしの空間があるとしたら、おそらく角屋でできたものがサバイバル（継続）したものです。

山口　サバイバル角屋……。

藤森　日本の今の料亭の基本は全部角屋から来たものですよ。だって、天井は網代だし、仕切りは襖でしょ。角屋にも網代がいっぱいあったでしょ？　だから、京都の先斗町（ぽんとちょう）の料理屋さんに行ってみればわかりますよ。角屋をもっと薄めた「薄・角屋」になってるから（笑）。

山口　薄・角屋！

角屋アンケート

――講義のオチもついたところでアンケート。センセイからある提案が……。

藤森　今日はあと三十分で終えよう！

山口　お急ぎなんですか？

藤森　いや、早く終わらせて、角屋に戻って宴会したい（笑）。

山口　センセイ、お酒は飲まれるんですか？

藤森　僕は下戸。コップ一杯のビールですぐ寝ちゃう。それにしても角屋は中川さんの努力でちゃんと守られてたね。はじめて見ると、鮮度が高くていいもんだなあ。

山口　たしかに。はじめて見た時のほうが二回目に気づかなかったようなことまでちゃんと覚えていたりして。中川さん、いろんな意味で印象深い方でした

ね。

藤森　山口さん、「本気！」って？

山口　中川さんも本気！　造った職人も本気！　僕らも別の意味で本気で見て回りましたから（笑）。

Q 1　今回見た建物の中で一番印象深かったモノ・コトは？

・青貝の間

　　インテリアの空相

Q 2　今回の見学で印象深かったことは？

・華頭窓の面格子閣合接

Q 3　ずばり、角屋を一言で表すと？

・身体を包む建築

名前　藤森照信

Q1　今回見た建物の中で一番印象深かったモノ・コトは？

青貝の間のべランダ

Q2　今回の見学で印象深かったことは？

中川さん、及び其の論文、

Q3　ずばり、角屋を一言で表すと？

本気！

名前　山口晃

角屋もてなしの文化美術館

京都市下京区西新屋敷揚屋町 32
☎ 075-351-0024

江戸期の饗宴・もてなし文化の場として、民家に書院造や数寄屋造を取り入れた揚屋建築唯一の遺構。1 階は台所や大座敷など、2 階は青貝の間や扇の間などの座敷からなる。大座敷に面した広庭には茶席が配される。外観は格子が連なり、一般的な京町家の特徴を示すが、室内の装飾や意匠は独創的な形式。重要文化財。

第十一回 松本城

長野県松本市のシンボル・松本城。

北アルプスを背に白と黒の
コントラストが映える城は
姫路城・彦根城・犬山城と並ぶ
国宝城郭のひとつ。

安土桃山時代・文禄年間
（一五九二〜九六）に築城され、
徳川政権下で城主を
幾度も代えたものの、
明治以後は市民の情熱によって
守られ、今に至る。

その歴史ある名城が
今回のメイン、のはずが、
センセイの「そうだ」の鶴の一声で
一行はセンセイの故郷・茅野にも
足をのばすことに。

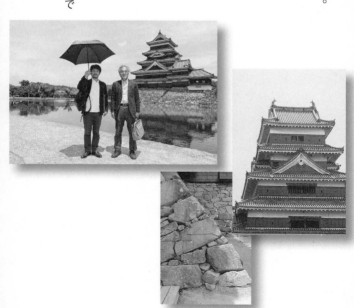

センセイはアブナイ城がお好き?

山口　今日はいつにもまして一瞬の見学でしたが……。センセイ、お城は本当はいかがですか?

藤森　いやぁ、実はあんまり（笑）。

山口　あれ?

藤森　砦のほうが好きだね。砦って造りかけの足場の延長みたいで、余分な柱が突き出たりして、山口さんの絵みたいでしょ。だから、城にもアブナイ感じがほしい（笑）。

山口　僕が描くと一部に菜園があったりとか、機能的でない部分が張り出してきますから。

藤森　櫓と櫓の渡りが少し宙に浮いてるのとかいいね。

山口　それは一気にステキになりますね。

藤森　籠城して石を投げたりするのは好きだけど、濠から石垣に登ろうとして上から石を投げられたらと思うとねぇ。

山口　そりゃそうですね、やられるほうを考えちゃうと……。

藤森　なんか、おもしろくないよね。

山口　そういえば以前「竹は嫌い」とおっしゃっていましたけど、城内の手すり（見学者用）に竹が使ってあったのはいかがでしたか?

藤森　あれは砦的だった（笑）。

山口　あ、やはり（笑）。

藤森　だけど戦国の武士たちは手すりなんか使わずに、鎧姿で猿のように走り回る人たちだから。それはさておき、城の美学ってなんとも困る。襖・障子・畳、つまり日本建築の代表的な素材美や垂直と水平の美学とかは、全部天守閣にはない。

山口　すっとばしちゃったんですかね。

藤森　もちろん、日本の技術で日本の職人や大名たちが造ったことは間違いないんだけど。しかも、室内の柱や軒を全部漆喰でくるんであるから、外から木の部分がどこにも見えなくてどうもヘン。

山口　なるほど。

藤森　その上実用性は乏しくて、城下町の一種のシンボルとして造られたのがほとんど。でも、どんな城であれ異常なファンがいっぱいいる。あれ、なんでだろう?　みんなな

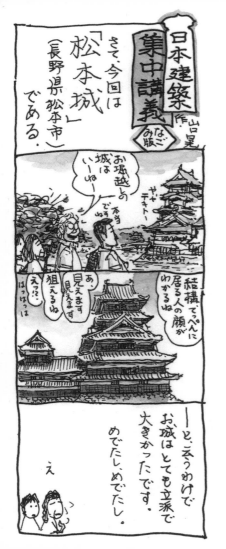

りたがるんだよね、一国一城の主に。城なんて全然役に立たないのに。

山口 ……（センセイ節炸裂）。

藤森 だってさ、造りはメチャクチャで、上に上がるにつれて狭くなるし、部屋の配置もバラバラだし。

山口 かといってイヤですね、バリアフリーの城って……。

木造建築なのに五層六階建て

山口 学生さんを松本城に連れていかれるときは、どんなお話を?

藤森 ガーンとした高さ、木造建築なのに五層六階建て。松本城は本気で戦争用に造られた城の中では現存最古のもの。城が実際に造られたのは安土桃山時代から江戸初期までですから。それから戦争はやらないし、それ以降建築的に何も変化しないまま終わるんですよ。たとえば姫路城は戦国時代の後に美しいシンボルとして大改築されたものだけど、松本城は関ヶ原の合戦以前に造られた、実用に徹した城。武骨で堅牢な感じなのは軍事建築だから。関ヶ原以降は徳川の安定政権になるから、もし本気の軍事建築として造ったら、その藩はお取り潰しです。

画伯は「いないいないばぁ」をしているわけではありません。城を見ようにも、まぶしいんだそうです。

山口　厳しいんですね。

藤森　だって、城を造る＝徳川幕府と戦うことを意味するから。しかも、幕府は城を造ることを許さなくなる。松本城みたいに六階建ての木造建築なんて普通はないよ。

山口　といいますと？

藤森　それ以前は二層建てはあったの。西本願寺飛雲閣とか慈照寺銀閣とか。二層目

は仏様を置くか、物見用で。ところが突然五層もある頑丈な建物が成立してしまった。五重塔は実際に使うのは一層目だけだし、人が入るもんじゃない（笑）。芯柱と木材の間を通り抜けるふうで、もう全く居住性とか考えてない感じでした。床も張ってなくて。でも城の場合、人が大勢入っても崩

山口 以前五重塔に入りましたら、

木造の六階建てで、しかも人が入って大丈夫な造りって珍しいですよ。（藤森）

藤森　大丈夫。人の重さなんてたかが知れてますから。戦時の建築だから正確さとかあんまり気にしてないし、勢いでガンガン造る。それに、そんなに合理的な発想はしないですよ、昔の日本の大工は。だから、梁の上に柱があるとか平気でやる。

山口　行き当たりばったりで造ったうかがうと新鮮ですね。

藤森　だから、大砲で撃たれると、弾が梁や柱にドンドン当たるたびに、揺れるし、傾くし、崩れるし。

山口　崩れるし。

藤森　威嚇に弱いんですね。

山口　淀君なんか大坂夏の陣のときにすごく嫌がったって。弾は基本的には門とか城を崩すためのものですよ。爆発はしない。鉄の重い弾が飛んでくるだけだから、弾が飛んできたら、避ければいいだけ。でも、精神的にはイヤだっていう（笑）。

藤森　あはははは……（と、遠くを見る画伯）。

山口　あれ、山口さん？

藤森　あ、ハイ、ここに何か飛んできたら困るなと思いまして。

信長が起こした城革命

藤森　城って日本建築史に突然現れる。だから、連続的な変化で「城」が成立したとはとても思えない。

山口　その先駆けといいますと。

藤森　織田信長が独創的に造った安土城。その構想の基が、西欧の教会ではないかという説もあるの。向こうの都市図は商人や宣教師たちが持ってきてたから。「じゃあ、オレも造ろう」と。

山口　教会に負けまいと……。

藤森　安土城って、今でも石垣とかが残っていて、当時の姿がしのばれるんだよ。

山口　ええ、そうなんですか。

藤森　立地は結構な丘ですから、登るだけでも大変。しかも普通、城って敵の侵入を防ぐために道を曲げて造られるでしょ。それが安土城は大手門から相当高い山腹までまっすぐな道を上がっていって、「もうこれ以上登るのは無理」ってところでやっと道がく

▲二人は何をしているでしょう？
正解は「しとみ戸を開けるアクション」でした。
▼城に入ろうとすると、なんと侍が?!　センセイいわく「ああいうのが警備員だといいよね」。

ねり出す。しかも、まっすぐな道の両脇に秀吉や重臣たちの屋敷、くねったところに天皇の御座所があって、その上に信長の居城がある。山や丘の上に都市の中心的建物をダーン！　と造る習慣は世界的にも例が少ないんです。ヨーロッパでも教会はだいたい街なかに建ってる。城を建てるとしても格別高くする必要はないし。だからそういう意味でも大変珍しい。

山口　殿様は普段から城を使ってたんですか。

藤森　普段は天守閣の下の御殿や遠くの別邸で生活してたみたい。自分ン家の前半分で行政やるのはやっぱりイヤだよね（笑）。でも例外的に、信長は天守閣に住んでた。だ

から天守閣を造って、天皇の上になろうとしたのは間違いない。だって、立地からして御座所より高い場所にガーン！　と建てているんだから。

山口　うーむ。

藤森　教会のことを天主堂と呼んだんです。それと天守閣が共通しているのではという説もある。

山口　ははぁ、音が。

藤森　信長は天守閣を自分の精神世界の中枢かつ象徴にして、上にいろんな神様や仏様を飾って、そこに自分が立つイメージだったでしょうね。日本の都市のシンボル＝城で、ヨーロッパの都市のシンボル＝教会。それは大きな違いで、日本の近世都市の風景は信長が創ったといえる。それまではお寺が都市のシンボルでしたから。

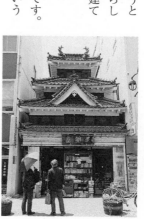

城のようで城でない。これ、じつは本屋さんです。

日本は城で、西欧は城壁で守る

藤森　城って実用に供されたことが極めて少ない。大坂城は大坂夏の陣で実用に供されるけど、あれは外濠を埋めたあとだからね。濠がある状態なら、攻城戦はおそらく無理。

山口　たしか、大坂城は冬の陣のときに外濠から中に入れなくて。大砲で威嚇した結果「和睦を！」となって。その条件が外濠を埋めることだったんですよね。

藤森　外濠を埋める、すなわち鎧を半分脱いだようなもんですよ。外濠の効果って大きくて、濠が浅くても泥沼だったら、泳ぐに泳げないし、立てばぬかるみに足をとられるし。それでウロウロしてたらもう、浮いてるスイカを撃つも同然（笑）。

山口　上から丸見えですもんね。

藤森　城攻めは兵糧攻めか水攻めか。水攻めなんて、水を引いて、あちこちに土手を築かないといけないから、崩れたらむしろ自分たちが危ない。

山口　あとは持久戦でしょうか。

藤森　熊本城も西南戦争のときに谷干城が百五十人足らずで、西郷隆盛率いる約二万人

の包囲軍に耐えた。城って、敵が二十倍いても大丈夫だといわれていて、百人いたら二千人の包囲に耐えられる計算になる。

藤森　しかも使うときは最期……。

山口　最終兵器。ヨーロッパにも城壁都市はありますけど、じつは十五世紀のルネッサンス以後、本当の攻城戦ってそんなにされていないの。

山口　そうなんですか？

藤森　もちろん敵が来たら戦うけど、大砲が発達してくるから。

山口　城塞の意味がなくなってくるんですね。

藤森　たとえばパリなんか、城壁の外に出城を造るけど、大砲がうんと離れた場所から撃てるようになると、出城なんてもう無用の長物。だから近代都市は戦争の対象外、って結論になるわけ。

山口　そうですよね。

藤森　つまり、近代都市とそれ以前の大きな差は、戦争を都市の力で何とかしようとしたかどうか。近代以前の都市の代表例が、日本なら城下町、ヨーロッパなら城壁都市。つまり、戦いの仕方自体が違ったから、ヨーロッパの場合、一番力を入れたのは城壁。で、城壁を破られたら全滅。城よりは城壁で守るんですよ。

山口　負けるとどうなるんですか。

藤森　トルコとか異民族との闘いの場合、まず数日間、勝ったほうがしたい放題になって、兵士たちはボーナス代わりに食料やら財宝やら人間やらをいろいろ奪う。で、売るの。そのあと奴隷市が立って、売れない人は殺されるか捨てられるか。

山口　ええええ。

藤森　一方日本の城は、堅牢な城壁がない。敷地の一番真ん中にバン！　と築城して、

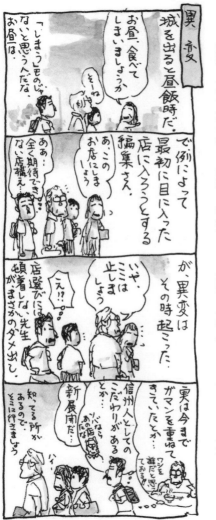

異変

城を出ると昼飯時だ。

お昼、食べてしまいましょうか

とーね

で例によって最初に目に入った店に入ろうとする編集さん。

あ、この お店にしましょう

ああ… 全く期待できない店構え…

が、異変はその時起こった。

いや、ここは止しましょう

え！？

店選びには頓着しない、まさかの、先生がダメ出し。

実は今までガマンを重ねてきていたとか… 信州人としてのこだわりがあるとか…

ジバなら あの店だと思ってるが…

ワシ 誰だと 思ってる？

新展開だ…

知ってる所があるので、そこに行きましょう

ハイ

最期になったら天守閣に上って火をつけて、城もろとも……。

山口　ああ、陥落ですね。

藤森　日本の場合、武士どうしで戦うから、本当に命が危ないのは一番上の立場の人だけ。武士も負けると上役は切腹するけど、下の人たちは勝者につくだけだから（笑）。

城は絶対に崩れない？

藤森　そういや地震で城が崩れたとも聞かないね。ヨーロッパの教会は風もなく崩壊した話が結構伝わってるのに。イスタンブールのアヤソフィアモスクは二度は落ちてますよ。

山口　そうなんですか?!

藤森　だって天井に石を積んでるんだから。で、最近世界ではじめて正確に実測をしたら、天井の真ん中が垂れてたって。

山口　そのうちまた、ガラガラッといく日が……。

藤森　ヨーロッパの場合、崩れると、また積み直すか、やめちゃうかのどちらか。「直

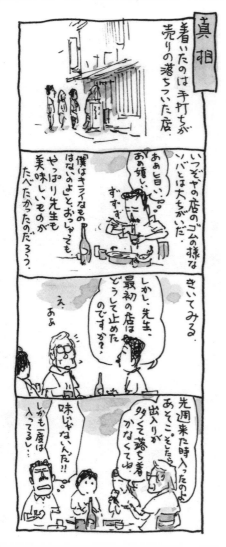

すのはもうやめよう」っていって。

山口　崩れちゃったんですね、心も一緒に……。

藤森　そうそう（笑）。でも城の場合、風もなく倒れたとも台風で崩れたとも聞かないからねぇ。だからピラミッドみたいに四角錐状にがっちり造るのは、いい加減な造りにしては材が大量だから、相当効果があったんでしょう。僕の先生の先生が姫路城をはじ

めて解体修理したら、一番大事な柱が梁の上に載ってたんだって。だけど途中で梁が折れてもほかの支えがあるから、なんとなく全体ではもってたって。

山口　やたら骨が多いんですね。城があまり残っていないのは、壊されちゃったんですか？

藤森　明治維新のときに廃藩置県があって、廃城令が出るの。城は武士のものだから、残そうという人はいないわけで。それはすごい気運ですよ。でも、松本城の場合は町人が働きかけて遺した。

山口　当時藩の数が約三百と聞きますけど、支藩もありましたしね。

藤森　全部残っていたらすごいよね。山口さんは結構城好き？

山口　ええ、わりと訪ねてまして。じつは、コンクリートでできた城も意外と好きですね。

藤森　え、どこが好きなの？

山口　ガッカリする感じ、でしょうか。エレベーターまであった日には、まわりの人が明らかにがっかりして。それも楽しくてですね。

藤森　ふーん。今、文化庁が証拠資料がない場合は城の復元を認めない。それも必ず古い工法でやれ、と。復元自体は写真と簡単な図面、あと平面図がいくつかあればできる。

山口　木造でいいんですか！

藤森　むしろ木造でないとダメ。今はコンクリートは認めてないし、大変お金がかかる。だって昔の技術って現代では一番高価な技術ですから。資料もあるし、江戸城復元、やればいいのに。

山口　振袖火事以来の姿が……。

藤森　江戸幕府が再建しなかったものを今やるのか、っていう（笑）。

山口　でも名古屋城はコンクリートですよね。

藤森　コンクリートを認めたのは名古屋城が最後かな。空襲で焼失して復元するにあたって克明な調査がされていたから、コンクリートでやらなければ、今頃木造で復元してたはず。たとえば京都御所は、平安時代に建立されたのが、江戸時代に再建された。それを今ではみんなオリジナルと思って見てる。それに比べれ

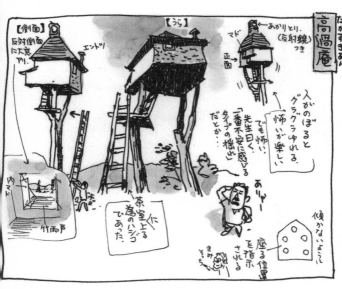

高過庵
たかすぎあん

【側面】
反対側面に大窓アリ。
エンドツ

【うら】
マド
正面

←あかりとり。
（反射鏡）
つき
マド

入がのぼるとグラグラゆれる。
でも怖い。
「一番不安に感じるタイプの揺れ」
だとか…。

先生曰く、
怖いが楽しい

ありゃー

茶室へ上るのハシゴであった。

ウマド
竹両戸

座る位置を指示される。

傾かないように

まけそち

ば、城は創建時と時代が近い。

だから名古屋城も確たる木造技術で復元しておくと、あと百年したらみんな本物だと思っちゃうよ。「名古屋城って、昔アメリカと戦ったときに一度燃えたんだって」なんて話になる（笑）。

山口　あはははははは。

藤森　しかも御殿の襖絵は空襲前に疎開して、本物が残ってる。木造で復元して、それをはめたら往時さながらですよ。ただ、今さらコンクリート城を壊すわけにもいかないし。あれは惜しいね。トヨタ

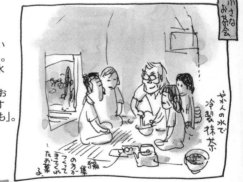

画伯「お茶っておいしいもんですねぇ」。
センセイ「ここは水もおいしいの」。
画伯「お茶と水がおいしいからなんですねぇ、もちろん腕も」。
ご満悦の二人。

ああ、揺れがだんだん
心地よくなってきますね。（山口）

山口　それぐらいかかるんですね、やっぱり。

藤森家の吹き矢教育

藤森　戦場にはいろいろおもしろいものがあっただろうね。そこらに落ちてるのを拾って帰ったりして（笑）。

山口　センセイは何か武器をつくられたことは？

藤森　弓は子どもの頃つくった。そんなに強い弓ではなかったけど、桑の繊維を弓の弦（つる）にして。飛んでも数十メートルくらいかなぁ。

山口　そんなに！

藤森　それよりは、吹き矢のほうが断然命中しますよ。ただ、よほど至近距離からじゃないとダメで。そーっと近づかないと獲物が逃げる。吹き矢といえば、今住んでるうちの庭にヒヨドリがよく来てたの。獲れたら焼鳥でもやろうと思ったんだけど、「子どもに教育しなくっちゃ」と思い直して、園芸用のポールを筒にして、竹串と紙とで吹き矢

が協力してくれたら、今から再建できますよ。

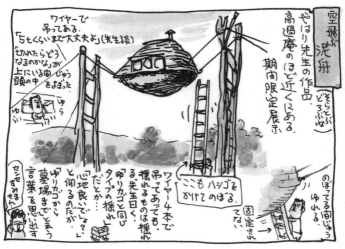

空飛ぶ泥舟
（そらとぶどろぶね）

やはり先生の作品。
高過庵のほど近くにある。
期間限定展示

ワイヤーで
吊ってある。
「ちょっとくらいまで大丈夫よ」（先生談）

「切れたらどうなるのかな」が
上にいる間じゅう
頭の中をよぎった。

ゆら
ゆら

ワイヤー4本で
吊ってあっても、
揺れるものは揺れる。
先生曰く
「ゆりカゴと同じ
タイプの揺れ」
だとか…

「心地良いでしょ？」
と仰るのだが…

「ゆりカゴから
墓場まで」という
言葉を思い出す

センセイすみません

ここも ハシゴを
かけてのぼる。

固定されてない

のぼってる間じゅう
ゆれる。

フジモリテーマパーク

さらに近くには
先生の初作品、
「神長官守矢
資料館」
がある。

江戸時代の絵記録を
もとに再現した
「御頭祭」の展示
が迫力ある。

トドメは先生の
御実家。この一帯
フジモリテーマパーク
である。

兎の串刺し

他にも鹿の生首が
ズラーッと並んで
いたり…。

ささっちゃった？

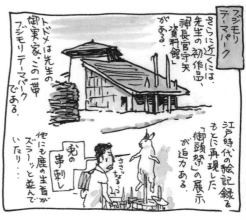

をつくってピッと吹いたの。そしたら、きれいに命中して。

山口　おおっ！

藤森　それがどうも胸骨に当たっちゃったらしくて、ヒヨドリもよくわからなかったみたい。きょとん、とした後、飛び去ってしまって。

山口　それはまた（笑）。鳥は胸骨が意外と発達してますから、プロテクターになってたんですね。

藤森　あれくらいじゃダメだったみたい。しかもそのヒヨドリ、翌日から庭に来てるんだから（笑）。

山口　矢の先にカラシとかを塗るとよかったとか。

藤森　でも「成果はあった！」と思って、嬉々として、その顛末（てんまつ）を新聞に書いたの。そしたらさ、すぐに野鳥の会の人から抗議が来ちゃって。

山口　いやはや……（笑）。

藤森　野鳥の会の人が「"教育のため"って、何を教えようとしたんだ！」って言うから、「狩猟の仕方と、縄文時代から人間の奥にある野性の感覚を伝えようとしたんだ‼」って反論したけどね。

山口　その狩猟経験を糧に、息子さんは来るべき食糧難の時代を過ごしていくわけです

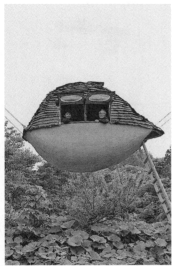

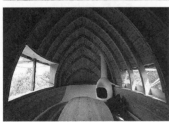

▲揺れがおさまったところで茶室「空飛ぶ泥舟」をパシャリ。男の子の秘密基地みたい。
▼そして、中はこんな感じ。右奥の白い洞穴のようなのが囲炉裏。

藤森　息子もいるけど、吹き矢をやって見せた時の相手は娘なのよ。

山口　えっ、娘さん……でしたか。

ね……。

松本城アンケート

—　「一応、松本城リピーター」の画伯。ひそかにこんなご意見がある様子。

藤森　どうでした、松本城？

山口　観光に小さく小さく力を入れてる感じがむしろいらないなと。

藤森　そうそう、小さくね（笑）。

山口　少しさびれてるくらいが好きなもんですから。城のはす向かいにある、コンクリートの和様建築の資料館も結構好きでして。大体カビ臭いんです。

藤森　近くの城みたいな本屋さんは？

山口　あれは出来がいいので、あまり惹かれないですね。どこかに破綻があるとすごくうれしい性分でして。

藤森　（センセイ爆笑）山口さんって、子どもの頃からそういう性格なの？

山口　イエ、徐々にねじ曲がって参りまして。最初はもっとまっすぐでした。

324

Q1 今回見た建物の中で一番印象深かったモノ・コトは？

城の中で見る鉄砲の展示. 刀の展示だと
面白くなれったにちがいない.

Q2 今回の見学で印象深かったことは？

壕を幸きにした天守閣最上層の廊様下本.
姫路城もこのような情かばもう分れること.
攻城戦も白兵戦と同じで、地形の戦もが
よく分ったのだ。

Q3 ずばり、松本城を一言で表すと？

青年の城.
城の青色期.

名前　藤木照信

Q1　今回見た建物の中で一番印象深かったモノ・コトは？

柱の太さ、雑多を、

見学用の手すり、
（竹製）

一苗白い

鉄砲コレクション
更に充実していた。
（前回見た長距離射撃用の
鏡が無くて残念）
また見たい！

Q2　今回の見学で印象深かったことは？

お昼ごはんが
おいしうございました！

Q3　ずばり、松本城を一言で表すと？

無用が長置

名前　山口　晃

松本城

長野県松本市丸の内 4-1
☎ 0263-32-2902

戦国時代から幕末まで継続して使われた、信
州を代表する近世城郭。五層六階の城郭では
現存最古。安土桃山時代、当初は深志城と呼
ばれた。「松本城」と改めたのちの文禄2年
(1593)、天守・御殿・櫓などが造営された。
関ヶ原の戦い以後は城主が転々と代わり、明
治以降は市民の手によって守られてきた。天守
は国宝。

タンポポハウス探訪

――折にふれて
藤森建築を巡ってきた一行。
高過庵の次はセンセイの
自邸に突撃！

●タンポポハウス
藤森センセイの自邸。1995年作。鉄平石で
葺いた屋根にタンポポを植え、植物と建築の
一体化をめざした作品。

藤森　タンポポハウス探訪？　いいですよ。家内も山口さんのファンなので。

山口　えっ！　いいんですか?!

藤森　あの噂の「カミさん」と一緒にぜひ。

——かくして、山口夫妻のタンポポハウス探訪が実現したのであった。

*

藤森奥様　今日は山口さんだけでなく奥様にもお目にかかれてうれしいです。実際はこんなにかわいらしい方でいらっしゃるのね〜。もっと小さい方だと思っていました。

山口カミさん　漫画だと二等身くらいなので……。

山口　実際に会った人が「なるほど」と言う場合と、「なーんだ」と言う場合があるんです。

山口カミさん　どちらを言われても微妙ですよね……。

藤森　わはははは。はじめてのタンポポハウスはどうでした？

山口　センセイの建築は矩庵（くあん）（63頁）や高過庵（たかすぎあん）（316頁）など見ていたので、いい意

味で驚かなくて、「また先生の家に帰ってきた」みたいなうれしさもありますね。

藤森　ピラミッドをイメージしたので、こぢんまりしていて意外でした。すごく大きいと思っていたので、

藤森奥様　もう、藤森は妄想癖があるので……（笑）。

藤森　窓の外を眺めていると、通り過ぎる人がみんなじーっと見てますよね。「何だろう、この建物は……」という顔で。

山口　今でも、夜空の下で見ると、「何だろ……この家」と自分で思うことあるもん。

藤森　えっ、ご自分でも？

山口　なんか、新興宗教の建物みたいに濃い。

藤森　この一角だけ、違う感じですよね……。

山口カミさん　しかもこれを建てる前はプレハブ住宅だったので、なおのこと落差が……。

藤森奥様　（一同爆笑）

藤森奥様　タンポポハウスといっても、じつは、恨みつらみのタンポポなんです。

山口・山口カミさん　えっ?!

藤森奥様　最初はニホンタンポポを屋根に植えたんですけど、猛暑であっというまに消滅。だけど綿毛が飛んで今度は庭一面に咲いちゃって。春先に家を見に来る人が「なるほど、タンポポハウスだからか」と言うんだけど、こちらの意図からすれば全然「なるほど」じゃないんです。それで今度は高温・乾燥に強いポーチュラカを植えることにしたんです。

藤森　それがさ、あの屋根に上るのは危ないっていうんで庭師が植えてくれなくて。植えるのも草取りも自分でしなきゃいけないから大変で。

藤森奥様　頭にヘルメットかぶって、腰に命綱つけてね。

藤森　しかもせっかく植えたら「私のイメージじゃない」って言われるし。あと、雨が降っても壁面に水がうまく行きわたらないので、雨の日に傘をさして、壁面にホースで水まきしなきゃいけなかったりして。

山口・山口カミさん　それはまた……（笑）。

藤森奥様　こちらも老化で手入れが追いつかず、さすがに今は本人も放棄してます（笑）。

山口　……なるほど、「恨みつらみの」とは……。

藤森　ニラハウスのニラは今でも生えるんだよ。……。でも、あっちも持ち主（赤瀬川原

平さん）の老化で、全然手入れが追いつかない。

藤森奥様　あちらもあんな状態なら、こちらもこんな状態で。

藤森　もうこんなに頑張った建築は造れないね。

山口　屋根のタンポポといい、手入れといい、言ってしまえば、大失敗していらっしゃるわけですよね。なのに、このすがすがしさったら！　失敗しているのに、藤森センセイの在り方としては大正解というか、かえって痛快ですよね。

藤森　私の建築は、庭を管理するのが大変なの。でも、私としてはもう一度やりかえて、何とかしてもう一花咲かせたい（笑）。

三溪園

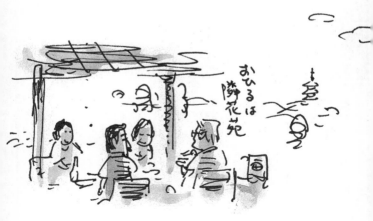

おひるは
隣花苑

中華街、洋館、ベイブリッジ……
等々で知られるハイカラな港町・横浜。
その東南部に位置する三溪園が、
今回の見学先。今から約百年前、
生糸貿易で財を成した敏腕実業家にして
数寄者（すきもの）の原三溪（一八六八～一九三九）が、
数寄屋・茶室・仏殿・塔・門など
日本の古建築を数多く
移築・公開した地。
いざ、古建築のテーマパークへ！

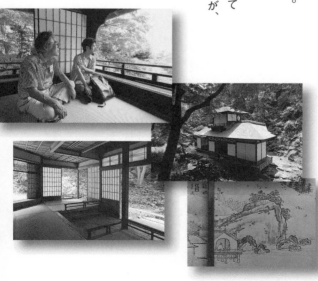

数寄屋と雅のただならぬカンケイ

藤森　山口さん、三渓園って知ってた？

山口　名前だけですね。横浜トリエンナーレという現代アートの国際展があって、そのときに誰かの展示会場になってたんです。ひょっとしたらそれで聞いたのかもしれません。

藤森　内容は知ってた？

山口　イエ、全く存じませんでした。

藤森　こんなにいっぱいすごいもんがあると思ってた？

山口　イエ、全く思ってませんでした。

藤森　そうなんだよね。三渓園って意外と知られてないの。横浜は日本での外来文化の発祥地だから、洋館とか中華街ばっかり知られてて。それに比べると三渓園は知名度がまだまだなんですよ。日本の数寄屋の中でもレベルの高いものがこんなに揃っているところはほかにない。おまけに臨春閣(りんしゅんかく)は、桂離宮と並ぶ数寄屋の代表作ですから。

山口　そうなんですか。

藤森　それに数寄屋って壊れやすいので、よほどしかるべくいつも手をかけてないと残らない。

山口　数寄屋の保存はむずかしいんですか？

藤森　材が細い上、庭を一緒に造らなくちゃいけないからね。手間もかかるし、面積も必要。だから数寄屋を移すって、茶室を移すより大変なんですよ。臨春閣も、紀州徳川家が造った別荘が大阪に移されて、それを原三溪が購入したって話だけど。三溪が茶人として自覚的に数寄屋ばっかり集めていたのかも。　数寄屋の宝庫という点では、「東の

安定…

いつも通りの、
チームワーク
健在。車で
三溪園に向う

正門に到着！
駅前より格段
に涼しい…〔笑〕

広報の方
の案内で
いざ見学。

こもこも
あり得。

日なたは
さすがに暑いが、
建物に入ると屋根
が立派なせいか涼しい。

まずまず
白雲邸

桂離宮」といえるでしょうね。

山口　なるほど。

藤森　西の桂離宮より、園内をいろいろ拝観できたり使える点では、東の桂離宮のほうがいいね。

山口　茶室も、臨春閣と聴秋閣以外は全部貸し出してるとおっしゃってましたね。

藤森　重要文化財を貸し出すなんて懐が深くなきゃできない。

山口　三溪園の建物は、どれも連想を誘う建物でしたね。室内にいながら外の景色が気持ちよく見えて。大臣の眺めでしたね。

藤森　数寄屋は外を眺めるための建物。対して茶室っていうのは千利休の段階では室内への閉鎖性が基本だった。利休の直弟子たちも外が見える茶室は造ってない。それが小堀遠州以降になると、だんだん外を見るようになる。それが屋敷になったのが数寄屋ですから。

山口　じゃあ、庭と数寄屋って常にセットになってるんですね。

藤森　だって、数寄屋から外を眺めて、塀とか見えたらねぇ……。で、理想はそこから田畑が見える。

山口　天皇の数寄屋ですね。

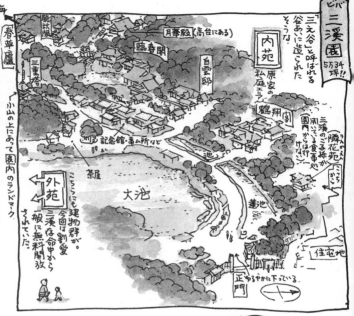

数寄屋って、意外と雅の世界が
関わっていたのかもしれない。（藤森）

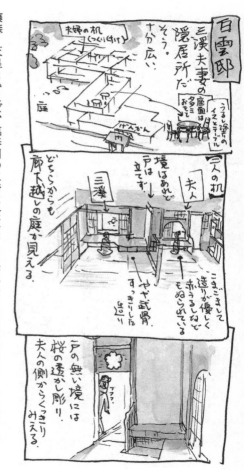

藤森 天皇といえば、臨春閣の二階に公家たちに書かせた和歌を貼ったり、襖絵も山水画じゃなくて大和絵風だったり、欄間に雅楽を象徴する笙をあしらったりしてたでしょ。今日ああいうのを見て、数寄屋の根本には雅の世界が関係してたのかなと気づいたんですよ。

山口 とおっしゃいますと？

藤森　臨春閣の二階から月を眺めると、月がちょうど三重塔の上に出るように造られていっていってたでしょ。武家は太陽がガーン！と出てるほうが好きで、月を眺めて「いとをかし」っていう趣味では決してない。数寄屋自体は平安の王朝美学とは関係なく、

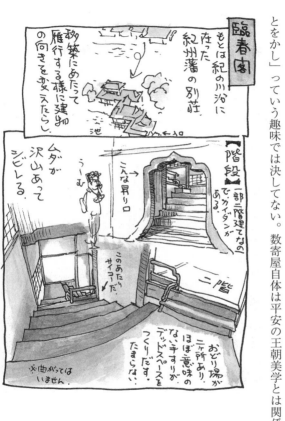

【臨春閣】
もとは紀の川沿いに在った紀州藩の別荘。移築にあたって雁行する様に建物の向きを変えたらしい。

→←入口
池

【階段】一部二階建てなのでカイダンがある。

これな昇り口
うーむ

二階

このあたりサイコーだ。

ムダが沢山あってシビれる。

おどり場が二ケ所あり。ほぼ意味のない手すりが、デッドスペースをつくりだす。たまらない。

※曲がってはいません。

三四日

三重の塔が程よく見える。風がわたってよい心地。

▲臨春閣の横にカワセミが。このカワセミを目当てに毎日通う写真愛好家がいるらしい。
▶この日は35度を超す猛暑日。画伯もこの通り扇子を手放せない様子。

書院造が茶室の影響を受けて生まれたものだけど、桂離宮や修学院離宮が数寄屋として造られているあたり、意外と王朝的なものとして考えられていたかもしれない。臨春閣なんか明らかに王朝風ですから。当たり前だけど、桂離宮は、和歌を貼るとか雅楽のシンボルをつけるとか王朝風にはしないですよね。王朝の本家が、わざわざ自ら王朝風に造る必要はないわけで。

山口　含蓄がありますね……。

藤森　桂離宮からすれば「王朝風？　そりゃどういう意味だ！」って（笑）。

素晴らしきかな案内人

藤森　今日の案内は一番よかったね！　今までの説明歴のなかで（笑）。

山口　何の邪魔にもならない上に、どんどん情報が入ってきました。

藤森　あのよさは何だろうねぇ？

山口　まず、ゆっくり見せてくれるんです。

藤森　そっか！　（膝を打つセンセイ）

山口　それで、何かを見てると「そこは○○です」と、ポソッと言ってくださるんです。

藤森　何か考えてるところにそっと知識を差し出すっていうのがミソなんだ。今までのガイドさんの多くは見る前に……。

山口　「そこ見てください！　これは……」って。

藤森　修学院離宮のときなんか護送船団みたいな感じでね（笑）。お客様扱いが足りな

かったんだ。じつは私ね、臨春閣を説明付きで見たのは初めてなの。

山口　えっ？

藤森　普段の見学時は一応建築史の専門家として行くから、「先生に向かって説明しよう」という人はいないので、たいてい「勝手に見てください」って放っておかれる（笑）。ガイドをしてくれた吉川利一さんって、広報の方なんだ。

山口　おもしろいことも途中ポロっとおっしゃってましたよね。

藤森　そうそう。　関東大震災以降は蒐集がままならなくなって、三溪は絵と書を趣味としたとかね。

山口　センセイが「上手なの？」と訊いたら、吉川さんが「上手といいますか……、支援されていた画家たちは『三溪先生の絵は清らかで』」と。

藤森　「清らか」って言い方、いいね（笑）。どういう意味だろう。

山口　余計なことをしてないってことですかね。

藤森　いい説明がつくのはいいもんだねぇ。おもてなしの心があって。吉川さん、来てほしかったのかな？　僕たちに。

山口　やっぱり、求められているところに来るもんですよね。センセイがゴロンと横になられたのも、むしろ喜んでらしたんじゃないですかね。

藤森　「うわぁ〜これが！」って（笑）。

山口　「ついに出た！」と（笑）。

藤森　「これが『日本建築集中講義』の取材っちゅうもんだ」って（笑）。

聴秋閣が「カワイイ」理由

藤森　それと今日は、念願の聴秋閣をのんびり見られてよかった。

山口　徳川家光と春日局のゆかりの建物だという。

藤森　あれは船を意識していたって。たしかに、全体を見たときに屋形船の形なんですよね。当時将軍が乗る御座船は「安宅丸（あたけまる）」という軍船で、座敷も屋根もちゃんとついてる。望楼がちょこっと載ってる感じとか、全体が細長になってる感じは屋形船が日常的だった時代の建築だと思いますね。で、ふもとにせせらぎが流れてて。しかも楼閣の窓を開けて吹きさらしの感じも屋形船的。あそこにいるとなんとなくプカプカ漂う感じがする。室内は異例中の異例で大変珍しいんですよ。

山口　どの辺りがですか？

藤森　まず、玄関の靴脱ぎ。普通四半敷（しはんじき）という禅宗建築のやり方で石や瓦を敷くところを、板を使ってた。船の中に石や瓦を積むのもヘンなことだから、その辺も船を意識してるんですよ。

山口　ほほう。

藤森　二階の望楼は小上がりが台目畳二枚だから、四分の三畳が二枚。待庵の畳二枚より狭い。そこに二人だけど狭く感じなかった。

山口　内側にいることすら意識しませんでしたね。

藤森　どんな狭い場所でも、まわりが広ければ全然狭く感じないんだよ。座は中でも、目は完全に外を向いているから。聴秋閣は純粋

聴秋閣

流れに張り出している。

小さな流れのほとりに佇む小さな二階がキュートな建物

岩を渡ってゆく。

よじ

小ぶりだがしっかりした造り

長押がまめまめしてある

反対側から見ると、ちょっととがった屋形船みたい。先のとがった間取りをしている。

ムフフ、

二階へは、奇妙な屈折をみせる急なカイダンを昇る

ほんとにこんなグニャリ具合

中は二畳大。

眺めがよいのでちっともセマく感じない。

はい

聴秋閣の中に進むにつれて、
見えるものが
どんどん小さくなりまして。
（山口）

な数寄屋とはいいづらい。

山口　どうしてですか？

藤森　一番の理由は、床の間の構え。床・違棚・付書院の三点セットはいいとして、書院造を象徴する長押がまわってた。長押っていうのは柱の上についてて、格式を示すもの。おまけに長押には釘隠しまで打ってあって。長押があるから、書院造っぽいじゃな

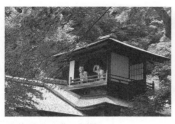

聴秋閣の二階の望楼から
「絶景かな」と二人。

「寝てるんじゃないの！　撮
影のためだよ」とセンセイ。
天井を撮るため床にゴロン。

山口　ということは書院造ではないんですか。

藤森　数寄屋でもやらないような数寄屋的な崩しをしてるから、様式の分類からいくと書院造でもない。

山口　どっちなんでしょう……。

藤森　「書院のオモチャ」みたいな数寄屋化した書院（笑）。書院とはちゃんとした床の間があって、長押がまわって、柱が四角いのが特徴。片や数寄屋は格式をはずすから、長押をまわさない。柱も四角くなくて、細く隅に皮のついてた部分が残るのが特徴です。

山口　うーむ。

藤森　あれが関東大震災で壊れなかったっていうからねえ。揺れへの支えもないけど、みんな障子だし、材がうんと軽いから崩れないんじゃないかな。

山口　あと、進むにしたがって見えるものがどんどん小さくなって。楽しかったですねぇ……。

い。

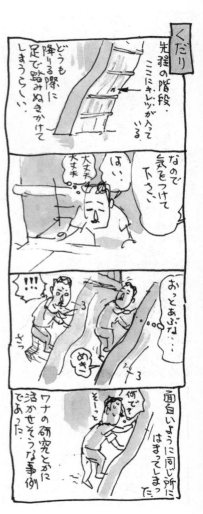

藤森　聴秋閣ってカワイイ感じだったね。今まで「瀟洒」は感じても、和風建築で「カワイイ」ってのは感じたことなかった。

山口　どうしてカワイイと思われたんですか？

藤森　それは、一応格式をもった造りをしているにもかかわらず、全体のスケールがちっちゃい。つまり、ちゃんとした形を造りながら、柱も床の間も縮尺をちっちゃく造るとカワイくなるのかなぁと思った。

山口　ミニチュア化ですね。

藤森　今までそういう手法を建築で意識したことがなかった。これはこれから使えるワザだな。自分の建物を「カワイイ」って言う人がいて、腹が立ってた。カワイイなんてオレのこの顔見てから言え！　っての。

複製だっていいじゃない

藤森　そうだ、襖絵は全部複製でしたけど、見どころは多かった？　山口さん、まじまじと見てたね。

山口　ちょっと前までは見分けがついたんですけどね。今日のはまったく。「そこまで目が落ちたか」とショックでした。東京国立博物館の奥に円山応挙の襖絵がはまっている建物があって、そこは一発で複製画（コピー）だとわかるんですが。三溪園のは十五年ほど前のものとおっしゃってたのに……。

藤森　精巧な上に本物の金箔を散らしてるらしいから、わかりっこないよね。

山口　窓を開けて、自然光を入れて見せてもらえればわかるんでしょうけど、ほの暗いところで見るとわかりませんでしたね。

藤森　向こうの腕が上がったんでしょう（笑）。でも、そういう点では結婚詐欺と同じで、やるからには最後までバレないようにしてほしい。あれだって、騙されたなりに恋愛生活を送れるんですから。

山口　はぁ……。

藤森　だから中途半端な模写とかよりも、ものすごくレベルの高い複写を見せてくれたほうがいい。今日の襖絵も、ガイドさんが最後まで言わなければ、山口さんどうなってたかな？

山口　信じてたと思います（笑）。

藤森　だよね（笑）。最後に真相を言われたりして。こうなったら、長谷川等伯の「松林図屏風」のコピーに金粉を蒔くのもおもしろいかな。

山口　……台無しな感じがいいですね。

藤森　はっはっは。そういえば、僕の構想段階にある建築に「車の茶室」っていうのがあるんです。

山口　車の茶室、ですか？

藤森　本物の車を茶室化して、街を走って好きなところでお茶を飲む。今まで自家用車でそれができればと思ってたけど、船形の聴秋閣を見てたら、バスでやれば、と思った

の。「建築が走っている」ように見えるのが大事！　デザインは和風にしないだろうけ

ど、フロントガラスは障子でね。

山口　しょ、障子ですか。

藤森　フロントガラスの障子をあけて「さあ、出発！」ってなかなかいいでしょ？　運

転手は僕で、車掌は山口さん（笑）。

山口　それは楽しいことに。

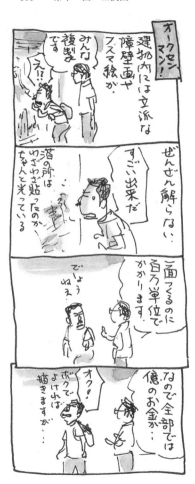

藤森　妄想がまた膨らむなぁ。

山口　茶室車に屋形バス……。二台連なって、屋形バスで料理を食べたあとに、茶室車に移動して。

藤森　いいねぇ。妄想ってずっと持ち続けると結構実現するよ。

山口　……僕の場合、普段が妄想ですから、それが当たり前になってきまして。

藤森　それにしても山口さんの絵はあんなに描き込むのは大変でしょう。昔の大作は工房制作だったのに、山口さんは一人で描いてるんでしょ？

山口　ハイ。たまにカミさんが無理やり駆り出されて。輪郭線は僕が描いて、色塗りをしてもらったりします。「ケバかったから、もう少しシックに」っていうと、そうしてくれるんですよね。あれは僕以外にはできないと思ってたんですけど、わりとできるんだなって。

藤森　それ、あまり言わないほうがいいんじゃ?!

山口　ですから、いささか自信をなくしまして。「これ、誰でもできるんだな」と思って。

藤森　奥さんは人を描くことも？

山口　さすがに色塗りだけですね。ただ、困ったのは、きものとかあまりわかってなくて。着流しなのに帯の上と下で色が違うとか、そういうことをするんです。

藤森　それもすごいね（笑）。スカートだね。

山口　どんな傾奇（かぶき）モンだっていう。

藤森　さすがに傾奇者でもそこまではしてなかったんじゃ……。

山口　そうなるとまたひとつゲンカですよ。「おまえ、何だと思ってんだ、きものを」と

こちらが言うと……。

藤森　彼女は「買ってくれもしないのに」って？

月華殿

床の間に何やら白い花が
活けてあるっていうより
置いてある。

誰かその置き文（ぶみ）
と言った風趣。

月華殿には金毛窟（きんもうくつ）と言
う茶室がくっついている。

「置台目」だそうで、
さすがにちょっと
息苦しい。

許すと

月華殿
さすがに
平が眉くね
届くと狭いん
だな

う〜ん、
はぁ……

山口　イエ、「頼んでおいて、なんだその言い草は！」と返されまして。

藤森　そりゃ大変だ（笑）。

おかりよければ

他にも
平等院の古材が
使われていると云う
蓮華院、や

ありヤ

ポーォー堂！
の柱だったとか……
土間にドーンとある
ヤヤ唐突

有楽斎の作と伝え
られる茶室のある
春草廬　など

バシャ

先生反応

これでも三溪園の
半分にも満たない。
今回は内苑が主
だったので
次は外苑の建物も
見てみたいなぁ……

「喉が渇かれませんか？」
とＹさんが、事務所で
梅ジュースを御馳走下さる。

ここで採れた
梅で作りました

程よい酸味で見学疲れ
も吹きとぶ。
よい見学であった。

（後で写真を見たらノソースメガネでは
なかった）

あれ？

三溪園アンケート

——アンケート用紙を前に「今日はいいこと書けそうだなぁ」と、ご満悦のセンセイ。対して画伯の回答は……？

藤森　今日も脱線したねぇ。やっぱり心のゆとりが違うとね。山口さん、「テコドント」って？

山口　テコドントという恐竜がおりまして、恐竜の祖先型でわりとひ弱な肉食獣なんです。でも、これが進化の系統樹の要にいて、そこから展開する秘めた存在で。だから三溪園もかつての成果をひとところに集めて、海水浴で来た客を連れ込んでいいもん見せて、それを見た人がいろいろとそこから何か膨らませて、利口にして帰すみたいなところが似てるなと。

藤森　三溪の理想だよね、「そういう世になりたい」と。原三溪テコドント！

山口　すみません、締めによくわからないことを申しまして（笑）。

Q 1　今回見た建物の中で一番印象深かったモノ・コトは？

聴秋閣

屋形船建築

Q 2　今回の見学で印象深かったことは？

あれこれ見ながら自作についての
想像力（創造力）が活性化した。

Q 3　ずばり、三溪園を一言で表すと？

東の桂（離宮）

名前　藤森照信　

Q 1 今回見た建物の中で一番印象深かったモノ・コトは？

小さい部屋、小さくまとまる所
久しぶりにウキウキ、ワクワクした事。

Q 2 今回の見学で印象深かったことは？

案内人の丈も刀もを感じる。

Q 3 ずばり、三溪園を一言で表すと？

テコドント

名前　　山口晃.

三溪園

神奈川県横浜市中区
本牧三之谷 58-1
☎ 045-621-0634

近代の茶人にして実業家の原三溪（本名・富太
郎）が、日本各地の古建築を蒐集・移築して横
浜に営んだ広大な庭園。明治 35 年（1902）
から造成が始められ、大正 11 年（1922）に完
成。園内は私庭だった内苑と、外苑からなり、
臨春閣・聴秋閣ほか重要文化財 10 棟をはじめ、
寺院建築や書院・数寄屋など全 17 棟の古建
築を有する。

補講

西本願寺

講義の締めくくりは京都・西本願寺。

「悪人正機」を唱えた親鸞聖人を開祖とする、浄土真宗本願寺派の本山。

江戸初期の火災以後は大災害にあうこともなく、多くの文化財を伝えている。

さて、見学するのは能舞台だけ、のはずだったが……。

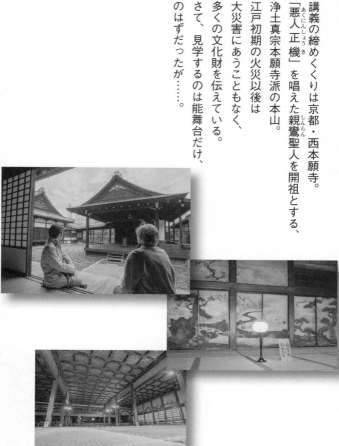

西本願寺で有終の美

藤森　いやー、今日は最後にふさわしい終わり方でしたね。

山口　もっと大きい声で言ったほうがいいですかね。「よかったです、ほんと！」

藤森　生まれてはじめてだよ。障壁画をのんびりじっくりいい環境で見たのは。

山口　えっ、生まれてはじめて、ですか？

藤森　普通、いい障壁画って美術館で見ることが多いじゃない。そうじゃなくて、建築の中の絵として見られて、人はいないし、おまけに照明は全部雪洞で。あれはよかった……（感慨深げなセンセイ）。寝ころぶ気、しなかったもん。

山口　はははははは。

藤森　白書院の上段が黒漆で塗られて重厚だったのもすばらしかった。あと、襖絵と天井画に包まれて荘厳な洞窟のようだったでしょ。三百年以上の歴史がジワジワジワッと感じられましたよ。山口さんもかなり見入ってましたね。

山口　ええ。大事ですね、監視の人がいないっていうのは。こちらが信用されている感

じがして、「しっかりしよう！」という気が起きますしね。

藤森　西本願寺にこんなすばらしい建築があるって知ってた？

山口　いえ、驚きました。

藤森　西本願寺ってお寺だから、書院とか能舞台なんてなさそうですけど、現存日本最古の能舞台もあるし、豪華さの美学は二つの書院で、薄くて軽いという美学は飛雲閣で見られる。そういう意味では日本建築のエッセンスが詰まった場所ですね。書院造とは、普通の家でいうと格式の高いお座敷。西本願寺でも謁見（えっけん）やいろんな用があるから、そういう用途に使われるのはやっぱり書院だった。

山口　あの、センセイ、書院造のおさらいを少々……。

藤森　そもそも日本の住宅の形式をさかのぼると、まず、平安時代に生まれた寝殿造（しんでん）がある。でも、寝殿造って開けると寒風吹きさらしで、閉めると真っ暗。障子もなければ畳もない。おまけに板の間で天井は張っていないので、熱は全部上にいくし、床下は吹き抜け。だから屋内でキャンプしてるようなもんですよ。一体どうしてたんだろうね、紫式部さんとか清少納言さんとかは（笑）。

山口　着ぶくれてたんですかね、十二単（じゅうにひとえ）で。

藤森　そんな状況だったのが、室町期になると「それじゃ住むにはあんまりだ」って、

いろいろな工夫がはじまるの。

山口　といいますと？

藤森　まず、障子・襖をはめる、天井を張る、畳を敷く。さらに、その四角く限られた部屋の正面に床の間をつける。床の間には、床と付書院と違棚っていう三点セットがつく。それが書院造の特徴です。　書院って本来中国では書斎のことだけど、日本では対面のためなんかの座敷をさす。

山口　西本願寺でも、ダライ・ラマやエリザベス女王の来訪といった特別なときに、白書院で謁見したとおっしゃってましたね。

藤森　その書院造が、もっとも豪快に花開いたのが安土桃山時代。なかでも一番豪華だった聚楽第でピークに達して、それが二条城とか西本願寺につながるわけ。

山口　なるほど。

藤森　今日、上段の間にこそ上がりませんでしたけど……いや、本当はちょっと上がりたいと思ったけど、あれに上がったらさすがに後ろから警棒が来るだろうなと（笑）。

山口　（笑）。

藤森　あれは、すごかったね。格式と美しさで、ぐーっと締めつけられる感じっていうかね。

山口　まさしく……。それに、照明があの高さだったおかげで、金箔が活きてました。上から照らすと暗く沈んでしまうんですが、横から照らすと光が反射して金箔部分が明

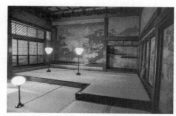

ダライ・ラマやエリザベス女王も訪れた書院。上段の障子の傍に座った日には、後光が差しそうなほど。

るくなって、絵にすうーっと奥行きが出るんです。

藤森　へえ、上から照らすと沈むんだ。

山口　ええ。反射率の違いで地のほうが暗くなって、図のほうが浮かんでくる分、空間がすごく浅くなるんですね。今日は、金箔でも金泥でもみんな絵の奥のほうからやわらかい光が差し込んでくるような効果を生んでいて圧倒されました。

藤森　「奥の深いところにきたなぁ」って感じはそれでか！　金もあれだけくすんで

——で、いつも通りのおでかけとなる。

四コマが限界ね？

本願寺とえへば、先頃まで修理が行われており、大きなお堂に囲いがしてあった。更に大きな素屋根がかかっていた。

京都駅から眺めると巨大さの割にのっぺりとした外観が妙な縮尺の狂いを生んでいた

今は片付けられてしまったが、あんなのぼっかりで作った寺院があったらさぞや壮観だろう……。

るのに派手さとか深さは失われないんだよねぇ。

山口　ええ。絵師が心得ているんですね。金箔をどこに貼ると絵が一番生きて、金がち

ゃんと意味ある映え方をするのかって。

藤森　暗い中で金が映えるのはなかなかいいもんだねぇ。「金曇（きんぐもり）」っていう日本語があ

るんです。普通金ってビカビカしちゃうでしょ。でも、そうじゃなくて、金の輝きがう

わぁーと奥行きをもたらして金の曇りっていう感じになる。今日、西本願寺を見て、あ

あいうのをいうんだと思った。

山口　ははぁ。そういえば、室内だと蠟燭（ろうそく）を焚くとてきめんに煤（すす）けてしまいますが、煙

や外気に触れないところはけっこう状態よく残っていたりします。どうなんでしょうか、

西本願寺の書院は。

藤森　あそこはあまり修理をしていないと思うのね。となると、あれだけよく残ってい

るのは、さほど使わなかったのも一因かもしれない。じつに管理が行き届いていて。傷

んでいるんじゃなくて、自然に風化したっていう感じで。

建築に描く絵

藤森　西本願寺には二つ書院があって、ひとつは謁見のための大広間・白書院、もうひとつは小さめの黒書院。今日あらためて気づいたけど、あの頃の書院造って壁面に全部描いてあるんだね。

山口　そうでしたねぇ。

藤森　廊下まで至るところに藤の花が描いてあった。それと、もうひとつ感動したのが、障壁画と建築が共存していること。完全に隅々まで描くと、完全に絵の空間になって、建築と絵が分離してしまう。それが、柱とか長押とか建築の基本を明らかにした上で、邪魔しないように絶妙に描いてある。これは建築的にみても屈指のことです。

枯山水の庭「虎溪の庭」。
植栽のツツジといいソテツといい、「中国なんですねぇ」と画伯。

山口　ほお。

藤森　というのも、ヨーロッパでも壁画はあるけど、柱がないぶん壁だかなんだかわからなくなって、絵がドドドドーッと目に迫ってきちゃう（笑）。

山口　あれも、近代以後の描き手になると、概してイリュージョンになってしまうんですよね。

藤森　建築との関係がとれなくなっちゃうんだ。

山口　はい。絵であると同時に壁でもあるわけですから、絵としてのイリュージョンのほかに壁としての平面性・物質性も大事になってくる。金などによる奥行きに対して、金自体や余白にのぞく紙の質感なんかが「壁」を主張できるような描き方になってるんですよね、当時の絵は。

藤森　大広間のひとつ、鴻（こう）の間でも、欄間と長押の下に部分的に描いてあるだけで、あ

とは描いてない。つまり、半分建築に添う描き方をしているんですよね。

山口　そういう描き方がされていると、目が慣れてきたり、金箔の効果が見えてくると、絵と建築とに目の行き来ができるようになるんです。だから絵画空間のもたらす開放感と、建築に囲まれる安心感との両方を感じられる。それが近代以降は絵にひたすら奥行きだけを求めてしまうから……。

藤森　近代は額に入った絵だけを単独で描くからねぇ。

山口　障壁画に余白なしで隅々まで描いてあると、絵としての広がりは出ますが、「妙に落ち着かない！」と。

藤森　そういう絵は額縁の中で見るくらいがちょうどいいんだ。今日ははじめて日本の柱と壁の建築、畳・襖がある中に絵が入ってきたときの快感に気づきましたね。それと、障壁画の基本的な寸法って畳を基本にしているけど、それは当然ながら建築と合ってることにも気づいたの。建築と障壁画との一体性って、ヨーロッパ建築のそれとはまるで

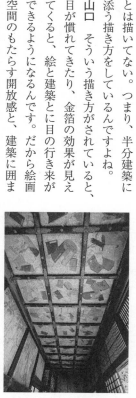

見上げて「おお！」東狭屋（ひがしさや）の間は「巻子・冊子・色紙散らし」など珍しい模様が天井を飾る。

違う。

山口　額に入った絵が描かれるようになるのは……。

藤森　ヨーロッパでもルネサンス以降ですよ。それまでは教会の壁が中心。教会の聖画は壁と天井に描くものでしたから。壁画といっても、いわば建築大の絵として描くから、

絵画空間のもたらす開放感と
建築に囲まれる安心感の
両方が感じられました。（山口）

山口　ひたすら奥行き、奥行き、広がり、広がりで……。

藤森　建築の中に宇宙を描いてる（笑）。建築と庭との一体感は屋外に出て眺めるより
も、障子を開けて室内から見たほうがいいんだよね。

山口　全部出ちゃうと、とりとめがなくなっちゃうんですよね。

近くて遠い能舞台

藤森　あの豪華な白書院の障子を一枚開けると、遠くに北能舞台が望めたのもすばらし
かったね。山口さん、能舞台はどうでした？

山口　舞台奥の松（の絵）の消えっぷりがよかったですね。

藤森　あ、幹が消えて葉っぱだけ残ってた（笑）。松っていうのは、ああいうところに
置くと効くねえ～。力強いし、緑は濃いし。

山口　ええ、なんか壁にめりこんだような感じで。

藤森　最初、前衛芸術かと思った（笑）。松の状態もあそこまでいくとね。

山口　修復も剝落止めがせいぜいなんでしょうね。下手にやるとかえって傷みそうです

から。　幹の部分がすっかり消えて、葉の部分だけが緑色の雲みたいに残ってましたね。

あと……センセイが能舞台の上にあった板を「板汚いなぁ」って言ったら、「あれは覆いです」って……ガイドさんが（笑）。

藤森　やけに安物っぽくて汚い板だと思ったら、単に舞台を覆ってるカバーだった（笑）。

そうして白書院に通されているが

とこまでの廊下も実に手がこんでいる。

見上げても老慮して高い技が描いてある。

白書院の派手ながら実に落ちつきある風情と云うのは見事で

絵の方は山川草木に人物や建物が加わり、さらに複雑な金の使われ方が随所にあり

写真で見るとギンギンで落ちつかぬが味わい深い。暗きがそこかしこにあり意外に落ちつく。

うーんいいな…

おちつく所が多いな…

照明が低く据えられている点も実に空間を心得ていて良い。

箔を使ったものは天井からの照明では良さを殺してしまうのだ。

書院は、格式と美しさで
ぐーっと締めつけられる
感じだったね。（藤森）

山口　妙に節が多くて、僕も「あれ、檜（ひのき）？」と思ったんです。

藤森　一応「檜舞台」っていう言葉は、能の舞台を指すようになってるの。そこから檜舞台とは能舞台を指すようになった。能の舞台は元をたどるとこの世じゃないものにつながっている。それと、今日うれしかったのはね、能舞台が本来持っていた聖なる性格を感じられたこと。

山口　と、おっしゃいますと？

藤森　たとえば、橋掛かりがまっすぐにもかかわらず、欄干（らんかん）だけ曲がってたでしょ。移築時は橋掛かりもちゃんとアーチ状の太鼓橋になっていたと思うけど、何らかの理由で、手すりだけを……。

山口　残してましたね。

藤森　昔の能舞台では、橋掛かりの横にちゃんと松を植えてたんですよ。橋掛かりって、同じような作りでも歌舞伎の花道とは意味合いが全然違います。能楽がおこなわれている舞台は、いわばこの世じゃない。だからこの世の人は絶対にそっちに行っちゃいけないわけ。だから白砂で舞台と客席が仕切られていて、客は白砂の手前にいなきゃいけないんです。

山口　ははぁ。　物理的にはたどりつけない距離があるところ、それをちゃんと造り出せ

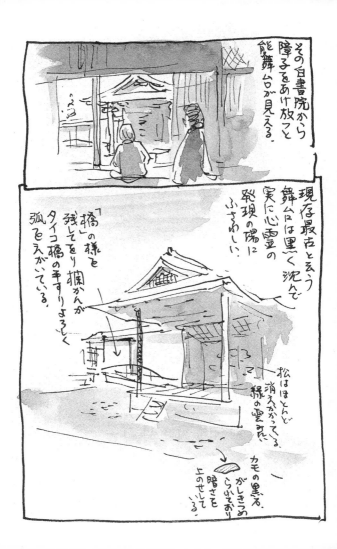

その白書院から障子をあけ放つと能舞台が見える。

現存最古と云う舞台は黒く沈んで実に心霊の発現の場にふさわしい。

「橋」の様を残してをり擱かんがタイコ橋の手すりよろしく弧をえがいている。

松はほとんど消えかかっている緑の雲みに

カモの黒々がしきつめらふそのており暗さを上のせして上のせている。

る精神構造と技術とがある空間を見たような気がしました。

藤森　舞台前の石もすごかったね。

山口　ハイ、掌（てのひら）くらいの大きさで。

藤森　あれは賀茂川の黒といって、黒楽茶碗の原料にも使われる石。洲浜に石を敷くのは、日本人の海洋的美学の表れだという人もいる。それからおもしろかったのが、屋根の葺き方。能舞台が檜皮葺で、飛雲閣も檜皮葺。要するに、一番格の高いのが檜皮。これはものすごく興味深い現象ですよ。だって、もっとも格が高いのが、樹の皮でしょ？で、最上格の建物を植物で葺いている例は、世界にまずありませんから。

山口　京都御所も、たしか……。

藤森　檜皮葺だし、二条城も天皇や将軍が通る一番重要な門は檜皮葺。普通はもっと丈夫な瓦でやるんですけど。あれはね、何か建築へのふかーい思いがあるんですよ。

山口　檜皮葺に……。

藤森　しかも、檜皮って不思議な材料で、ただの樹の皮だけど、すごく上品な感じがあるし、建物本体に色や金が入ったときに、おさえた地味さが出てくる。当然、檜の皮で造ってるんだから、檜の木造建築と相性がいいのは当たり前だけど（笑）

金の効果

藤森　金も不思議なもんで、何とでも合うんだよねぇ。漆とも合うし、派手なものとも地味なものとも合う。しかも深みもある。

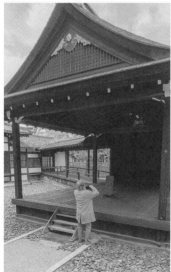

▲こちらは南能舞台。江戸時代に建てられ、古い能舞台のなかでは最大規模。
▼センセイ、北能舞台の秘密にズームイン！

山口　普通日本だと紙の上に貼るから、西洋みたいに光らないんです。それが西洋では、あれを磨いてツルツルのピカピカに光らせちゃうんです。

藤森　日本の場合は木造だから植物で建築を造るけど、その中で豪華さや派手さの表現を金で追求していく。そうすると、派手な造形を使いつつ、庭の緑の景観にもなじむわけ。

山口　ほかに金を有効に使った建築といいますと？

藤森　やっぱり金閣寺。金閣寺で一番おもしろいのは、二階の床と壁と軒の間に乱反射が起こるんです。金同士の乱反射の結果、大げさに言うと、空間に金色の雲がかかっている感じになる。あれはすごい。

山口　光の中に入っていく感じでしょうか。

藤森　そうそう。呼吸すると金の光が入ってきそうな感じ。室内すべてに金箔を貼った宮殿がロシアにあるの。たしかに見た目にはすごいんだけど、なんか深みがない。あと、チェコで室内が金箔貼りになった王宮を見たときもそう。室内だけで金箔貼りだと乱反射とか複雑なことが起こらなくて、かえって金満家（きんまんか）的性格が出ちゃって。金は室外で使うと乱反射を起こして幻想的効果を生むが、室内でなら限定的に使ったほうがいいんだと思った。山口さん、金箔を使って絵を描いたことはある？

山口　イエ。私はそういうちゃんとしたものは使わないような描き方をしておりまして。

藤森　そういう方針で？

山口　ええ。どうしても素材の強さに頼ってしまうので。今おっしゃっていたように、金の持つ不思議な効果というのがどこぞに出ちゃうんですね。あと、和紙に墨で描くと、チョコチョコッとやっても、いいように見えてしまったりですとか。

藤森　そういうのはイヤだってこと？。

山口　何と申しますか、油絵具という、近代に入ってきたものを日本の絵の画材の一部として消化していこうというのが、試してきたことでして。だから、なるべく使わないようにしようかと。

藤森　なるほどね。　金雲はどうやって描いてるの？

山口　イエローオーカーにニスを多めに混ぜてテカテカさせたりですとか。でも、今日の西本願寺のを見ますとやはり使いたくなりますね……。「ああ、光

カメラを構えるセンセイとマスク姿の画伯。一見アヤしい二人ですが、飛雲閣にうっとり。

るものでないとだめかしらん！」という思いにかられました。

藤森　本当は白金の光のほうがいいって聞くけど、ものすごく高いらしいね。

山口　同じ金でも、青金（あおきん）っていうのは安いんです（笑）。金箔屋さんに行くと正直に値段が違っていまして。

名案内人は藤森ファン

藤森　今日は案内もよかった。三溪園の時と並んで、二大案内人だね。今日の案内人は発言も控えめだったし。

山口　飛雲閣で何か言いたそうな背中をしながら「センセイのほうがお詳しい」とおっしゃって。

藤森　「センセイ」が「お詳しい」のはね、明治以降でございます（笑）。西本願寺の建物だと、明治の伝道院でございます（笑）。

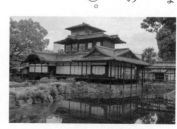

二人の視線の先には国宝・飛雲閣。「飛雲閣、見ます？」の一声で拝めた眼福。

山口　ガイドの方、お坊さんだったんですかね。名前を見るとお坊さんでしたよね。

藤森　そう（僧）です、って言ってたもん。

山口　藤森ファンでいらしたみたいですね。

藤森　お寺の人で僕の本をわざわざ読んでいる人ってはじめて。多分、近代の建築家の

伊東忠太が西本願寺伝道院を造ったからだと思いますよ。伊東は法主の大谷光瑞（おおたにこうずい）と仲がよくて、伝道院や東京の築地本願寺も手がけてる。山口さんが新聞小説「親鸞」の挿絵を描いたことも知っておられたでしょ。

山口　おそろしいですね。

藤森　そういえば、ほかの案内人は饒舌だったね。

山口　「不立文字」の禅宗とは違って、浄土真宗は喋りに重きを置くからあれだけ喋るんだそうですね。とにかくおもしろいこと言いつつ泣かせて信心を抱かせるっていう。

藤森　なるほど、浄土真宗の布教のやり方なんだ。だって、名調子だったでしょ（笑）。団体客に向かって「こうやって音がなる床は何と言うでしょう？」客「うぐいす張り（の床）！」って言ったら……。

山口　「ただ、きしんでるだけです」って（笑）。

藤森　いやーうまい！　完全に落語家の調子（笑）。

山口　上げて落としてまた上げて！（笑）

藤森　あれは浄土真宗の心の在り方なんだ。さすがは日本最大の仏教。

山口　途中、唐門を案内していた若い女性のガイドさんはまだカタい感じでしたね。

藤森　真面目そうな感じでね。

山口　それが歳を重ねると、あの方もだんだん名調子になってくるんですかね。

藤森　神田　紅のごとき講釈師振りになってたりして。

山口　うーむ……。

二人にとっての「究極」

藤森　そういえば、いずれやってみたいのが金と炭を使った建築。じつは「究極の建材」っていう関心が僕にはずっとあるのね。

山口　究極……！

藤森　「究極」＝イコール＝変化しない状態。自然界で変化しないものは二つあって、ひとつは炭。

山口　ほぉ。

藤森　炭は、熱と酸素がこないかぎり絶対に変性しませんから。縄文時代の炭も、人類が初めて火を使った三十万年前の炭も残っている。つまり、有機物の最後のかたちが炭なの。無機物、つまり鉱物のなれの果ての状態が土（笑）。それともうひとつ、特殊なもの以外に反応しない鉱物が金。だから、炭と土と金で建築を造ってみたいと思っているわけ。

山口　炭、土、金……。

藤森　できたら、信徒が三万人くらいいるような教団の、信徒が何十年もかけて毎日自

分の信仰の証としてその建築を造っていて、完成して働いていた信徒がすっと引くと、土と炭と金の建築がすっくと現れるっていう妄想をね。

山口　ははははは。

藤森　山口さんは究極的に描いてみたい願望ってあるの？

山口　究極は……、すごく大きいお寺に描いてみたい、と思う一方で、逆にいつまでも残るものを描いても迷惑かなとも思うもんですから、適度に風雪に洗われて「もうこれ、見えないし変えちゃおうか」とされちゃうぐらいのほうがいいかな、とも思ったりして。

藤森　今日の、能舞台の松みたいに「おや、なんかあるぞ」くらいで（笑）。

山口　墨ですね。というのも、扉が閉まらない場所で外気が思い切り入ってくるので、あまり顔料を使っては憚（はばか）られるかと。それで安定的な素材となると、和紙と墨が妥当かと思いまして。

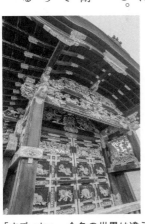

「すごいねぇ。金色の世界は違うねぇ」とセンセイも舌を巻いたほど絢爛豪華な国宝・唐門。

藤森　でも今度、隣の部屋も描いてもよいらしく、そっちは囲まれた部屋なので、色を使おうかと思案しております。

藤森　そのときには阿弥陀様の浄土を描くの？

山口　阿弥陀様が鳳凰堂にあるので、襖絵は宇治歴史絵巻を描くくらいがいいかしらん、と。

藤森　じゃあ、宇治川の戦いとか？

山口　そうですね。また嘘八百を描こうかと。パッと見はすごく格式のあるような「ありがたげ」な感じで。

藤森　で、よく見ると……馬オートバイに武将が乗ってたり（笑）。

山口　ええ。多分百年くらい後世の人が見ると、「ああ、昔もこの頃にはもうオートバイがあったんだね」なんて。

藤森　未来人はそう思うかもよ。「当時は馬も車もみんな地上を走ってたらしいよ」なんてねぇ。

山口　でもその頃には次の描き手も詰まってるでしょうから。ズタボロに朽ち果ててレプリカにもならずに、ポイッとされてたりして。

藤森　いや、「長谷川等伯は狩野派と戦い、山口等晃は日本画と戦った人らしいぞ」な

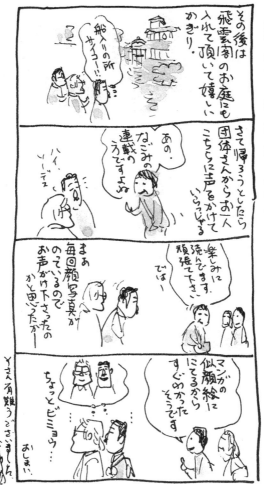

んて言われてるかも（笑）。

山口　いやー、かくありたし、ですね……。

西本願寺アンケート

――終わりよければすべてよし。いつにもまして幸運に恵まれた「棚ぼた」見学を振り返る二人。

藤森　今日は「棚ぼた」だったね。だってもともと能舞台だけ見よう、って話が……。

山口　「書院は見ますか?」「えっ!」「飛雲閣はどうですか?」「ええーっ!」

藤森　最後はまさかの飛雲閣まで(笑)。

山口　求められて行くって、大事ですね……。

藤森　山口さんの「変身サイボーグの中身」って?

山口　「変身サイボーグ」という、外が透明で中が機械のチャチな機械がありまして。透けて見えるのに中に触れられないのが、子どもの頃、かえってまぶ

しく見えて「取り出したい！」という気分になるんです。　能舞台は大したもの
である上に、さらにあちら側っていう心的距離があって、あれはまさに、と。
……って、もうちょっといい喩えがしたいんですが。

Q1　今回見た建物の中で一番印象深かったモノ・コトは？

書院造の力強くて派手でしかも風格のある空間を、初めて ゆっくら味わうことができた。

Q2　今回の見学で印象深かったことは？

本願寺の案内のお坊さんの説明の技。

Q3　ずばり、西本願寺を一言で表すと？

美の

日本建築の集まった

書院　　能舞台　　飛雲閣　　庭

名前　藤本照信

Q1　今回見た建物の中で一番印象深かったモノ・コトは？

畳の　金の活かし方、

図でできた画空間の他に、全く別の光る所と光らない所による

空間づくりがなされている。

Q2　今回の見学で印象深かったことは？

たるぼた式⊕

　↳能舞台→書院→飛雲閣

Q3　ずばり、西本願寺を一言で表すと？

・変身サイボーグの中身

・ありがとうございます!!

　（今時、レプリカでできてる本物。照明も模様からもしくは目立え）

名前　山口　晃

西本願寺

京都市下京区堀川通花屋町下
☎ 075-371-5181
北能舞台は天正9年（1581）建立。正面は入
母屋造、背面は切妻造。現存最古の能舞台と
して、全国で唯一の国宝。徳川家康から譲ら
れて本願寺に寄進された。南能舞台は元禄7
年（1694）の建築。宗教的施設の御影堂や阿
弥陀堂の背後に建つ白書院・黒書院・鴻の間
などは書院建築としての成熟した形態を示す。
平成6年（1994）、世界文化遺産に登録。北
能舞台・書院建築群・御影堂・阿弥陀堂は国
宝。南能舞台は重要文化財。

百年前の日本の住まい

平野家住宅

日本最初の住宅作家が
設計した大正時代の
家を訪問。
こだわりの意匠のほかにも
家らしからぬ
仕掛けがあって……。

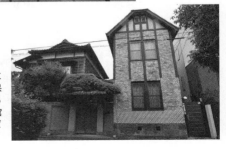

●平野家住宅
（東京都文京区）
大正から昭和初期に
活躍した建築家・保
岡勝也の設計による
和洋折衷住宅。和館
洋館、茶室や蔵など
が残されている。

日本建築の行き着いたかたち

藤森　保岡（勝也）さんが設計した住宅が見られるとは思わなかったよ。木造を残すのって結構大変で、法隆寺とか記念碑的なものは残るけど、住宅は大変なんです。

山口　百年前の日本の暮らしが垣間見えるお宅でしたね。

藤森　実際に見てみないともうわからないよね。こんなに日常が変わっちゃう国って、世界中にもそんなにない。平野家住宅でおそらく一番古いのは茶室。京都・本願寺の法主だった大谷光瑞が東京の別荘のようにして家を建てた最初の頃に作ったものだと思います。その次が木造二階建ての洋館で大正三年には建っていた。一番でかい本体が大正十一年築。

山口　木造二階建ての和館ですね。

藤森　そう。蔵はいつ建てられたものかよくわからなかった。平野家住宅のようにいろんな時代のものが一カ所に集積するというのは、日本建築の特徴なの。木造は建て替えも移築も簡単。木造ゆえの取り替え可能さがこんなかたちで表れていて、

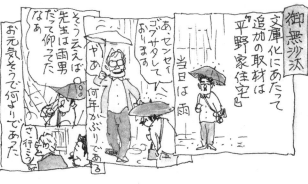

文庫化にあたって追加の取材は「平野家住宅」

当日は雨

やあ　何年かぶりである

あ、センセイ　ゴブサタしております

さ、行こう

そう云えば先生は雨男だって仰ってたなぁ

お元気そうで何よりであった

いろいろな時代のものがぐじょっとあるっていうのが面白かったね。

山口　茶室は敷地内の別の場所にあったって仰ってましたね。

藤森　和館の横に洋館があったでしょ。あれも日本の特徴。ヨーロッパでも新しいものが入ってくる時期はあって、例えばイギリスにルネサンスなんかが入ってくると、伝統的な家と混ぜて新しい家を作る。インドでもマレーシアでも中国でもそう。でも日本では、新しいものは伝統的な家の横にちょこっと置く（笑）。

山口　ははは。

藤森　ふだんは和館で生活して、お客様が来ると洋館でちょっとおしゃれにして過ごすんです。平野家の所有になる前、中央公論社初代社長の麻田駒之助宅だった頃は、洋館で雑誌の「中央公論」と「婦人公論」の編集をしてたってね。外部を受け入れる場所が洋館だった。

山口　洋館ができる前は、座敷でお客様をお迎えしたんですね。

藤森　そうそう。私も座敷のある家で過ごしたけど、座敷は日常的には使わなかった。お客様が来るときだけ使って、家族はお正月やハレの日だけ。あ、でも病気のときは座敷に寝かされたな。

山口　どうして座敷に？

藤森　今思うとお医者さんが来るからじゃないかな。日本の家はハレとケを分けていて、お医者さんが来るときは日常じゃなかった。

山口　あぁ、それで。

藤森　日本建築には書院造、数寄屋造、茶室っていう三つがあって、寝殿造っていうのもあるけど、これは普通の人が住むところじゃない。この三つに洋館まで付いている平野家住宅は日本人の住まいの行き着いたかたちだね。

山口　最近は見られなくなりましたね。

藤森　生活部分の和館は中廊下式という形式で、廊下を挟んで南側に家族の部屋と

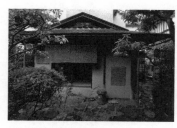

築年不詳の茶室。

座敷、北側に女中部屋やお風呂や台所があった。中廊下で南北かつ階層をわけて、入り口に洋館をつくる。戦前までに、地方の中学の校長先生とか会社の課長クラスくらいまでの家がそうなった。

山口　中廊下式は明治になってからですか。

藤森　そう。でも最初はもっと家の中に階層性を持たせなきゃいけなくて離してたの。こっちが主人の家、こっちは使用人の家って。岩崎家なんかがそうですよ。

山口　ほぉ。

藤森　それがひっついて、一つの家の中で北と南に分かれた。でも戦後は、そういうのは封建的だということで反対運動が起こって、洋館と和館というやり方も消えてしまった。今はもうほとんど残ってないね。

山口　小雨の降るお庭の眺めも良かったですね。

藤森　いいよね。私もね、雨の日にぼーっと庭を見て植物を眺めるのが好き。

山口　「見晴らしがいい」というのは、お庭が持てないので高台から見晴らすしかないという発想ですけど、

洋館1階の応接間。天井の照明や造作も建築当時のまま。

- -

庭があるとこんなに広々感じるんだなと思いました。

藤森　そうだね、そんなに奥行きがなくてもね。

山口　なんかこう、すーっと目が吸い込まれて、気が晴れるようでした。

日本で最初の住宅作家

山口　設計者の保岡勝也さんはどんな方だったんですか？

藤森　ふふっ。私のなかの保岡さんは独特なところがあって、ちょっと変わった経歴の人なんだけど……。

山口　というのは？

藤森　大正期の三菱地所の技師長なんです。当時の東大の建築学科を出た人にとってのエリートコースを歩んだ最高の建築家のひとり。丸の内の近代的なオフィス街の開発をしていたけど、ゆえあって三菱を辞めて住宅作家になった（笑）。

山口　一体どんなゆえが……。

藤森　どうやら組織に合わないキャラクターだったらしい。当時、一般の住宅を作

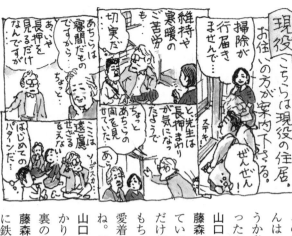

るのは建築家の仕事として認められてなくて、保岡さんは「日本で最初の住宅作家」と言われている、というか私がそう呼んだ。辞めた後どうしていたかは謎だったんだけど、今は少しずつ明らかになっている。

山口　えっ、パイオニアなんですよね？

藤森　住宅を良くするために立派な本をいくつも書いていて、結構保岡さんの影響って広がってるんですよ。だけどほとんど住宅は残っていないと思っていた。でもちゃんと残っていたし、図面も見られた。ちょっと愛着も湧いたね。やっぱいろんな工夫をしてるんだよね。ほんとにさぁ、ランプはあきれたよねぇ（笑）。

山口　最初、お家の方が「動かせる」と仰る意味がわかりませんでした。そしたら座敷の吊りランプが天井裏の仕掛けで、上げ下げ自在だという……（笑）。

藤森　保岡さんは技術への関心が強くて、日本で最初に鉄筋コンクリートに取り組んだ一人です。現在の静

嘉堂文庫（かどう）の元になった岩崎家の宝物を入れるお蔵は、彼が日本でも相当早い時期にコンクリートで作った。新しい技術への関心は平野家住宅にも表れていて、あの自動？　じゃなくて引っぱる照明？　（笑）

山口　（思い出し笑いする山口画伯）なんというか、加減がないんですね。「住宅はこのくらいでいいだろう」っていう。

藤森　ああそうか、加減が。

山口　持てるものを全部入れてしまって……。

藤森　たしかにねぇ。あんなことやるなんていいのに。山口さん、動かしてみてどうだった？

山口　今日はズリズリズリって感じでしたけど、昔は材も柔軟でもっと自在に動いたんだと思います。

藤森　でもさ、山口さんが本当にやるとは思わなかったねぇ。おれは立場上、万が一、壊すとね……やっぱ建築の先生だからさ（笑）。

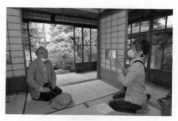

和館1階。縁側のガラスの枠は縦長。「日本美術のプロポーションは基本的に横。ふつう、ガラスは横に長い。縦にするって、保岡さん、自分の新しさを試みてるな」とセンセイ。

山口　いやあ、やってよかったです。昔、東博（東京国立博物館）の茶室で、二人して遠慮して触り損ねたことがあったので。

藤森　（爆笑）そうだよね。（小堀）遠州が好んだ茶入れがあって、東博の工芸担当の先生が見せてくれたとき、おれはさあ、やっぱ手に持ちたいと思った。まず山口さんが行くだろうと思ってたら行かなくて（笑）。

山口　そこは先生だろうな、そしたら行っちゃおうと思ってたんですけど。二人の真ん中にフライが落ちていく感じでしたね。今日はそのときの雪辱をと思いまして。

藤森　もうひとつ珍しかったのは、二階の座敷。座敷って一番パブリックな場所で書院造を基本にしてるけど、平野家住宅の場合、格式ばった書院造をものすごく良くしてるんですよ。長押とか天井の桟を細くするとか、ちょっと丸い要素を加えるとか。それとあの欄間！　青い山があって月と太陽があって松もある。大和絵ふうの欄間っていうのを生まれて初めて見ました。

山口　知り合いの絵描きに頼んだって仰ってまし

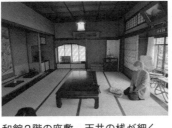

和館2階の座敷。天井の桟が細く、丸みを帯びた長押が柔らかい印象。庭の緑が映える。

ね。

藤森 普通、欄間は大工さんか欄間彫刻の専門家に頼むんです。そもそも日本建築ってあんまり絵画的なところはない。縦と横の線で作って、畳はめて、襖入れて、障子入れて。床の間に絵は掛けるけど、襖入れて、絵画的な要素が入るのは欄間と襖絵だけ。日本画家は襖絵は描くけれど、欄間まで含めてやったというのは初めてです。

山口 ちょうど大正期には、大和絵を復興する動きがあったんです。松岡映丘(1881—1938)とかがいた頃に。

藤森 ああそうか、近代教育を受けた人たちの間で大和絵が再評価されたんだ。

山口 鬱々とした大和絵を明るい色ですかーんと塗り替えるような時期が大正時代にありまして。前田青邨でも画学生の頃は色ににごりがあるんですけれど、あるときからす

【簡略図】

おそるおそる吊りランプを動かす山口画伯。この天井裏に見えない仕掛けが?!

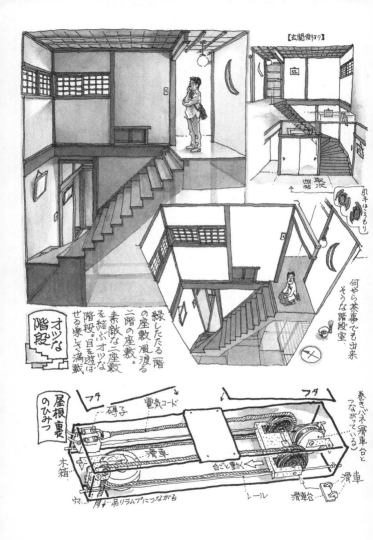

【玄関倶リヨリ】

座

引手はこうもり

何やら茶亭でも出来そうな階段室

緑したたる一階の座敷風渡る二階の座敷。素敵な一階の座敷を結ぶオッな階段。目を遊ばせる楽しさ満載

オッな
階段

屋根裏のひみつ

フタ

電気コード

碍子

巻きバネ滑車台とつながっている

フタ

木箱

滑車

台ごと動く

滑車

滑車台

吊りランプにつながる

レール

藤森　かーんと色が抜ける。日本画中でうわぁっと色が溢れて、色の組み立て自体が変わってくるような時代がありました。あの欄間もそういう時代の新しい大和絵っていう感じがしました。

山口　なるほどね。

藤森　平明で明るい気持ちの良さがあるんだ。

山口　山の丸さとか。

藤森　そうそうそう。完成時はもっと色鮮やかだったんだろうね。欄間はちゃんと大和絵風の松林で、その松葉が下の襖で落ち葉になる。そういうことを保岡さんは自分の楽しみとしてやっていたんだと思うと、ちょっと救われた気がした。

山口　救われた、というのは？

藤森　保岡さんは積極的に住宅作家になったわけじゃないし、仕方なくなったわけだけど、それなりに喜びを見つけていたんだなって。私の中では保岡さんのイメージってけっこうマイナスだった。

山口　ほぉ。

藤森　それが減じて、保岡さんの人生に少し共鳴を……。

山口　ということは、……プラスまではいってない？

藤森　（爆笑）

山口　そんなにマイナスだったんですか……。

藤森　（笑いすぎて涙目になるセンセイ）ははは。それはまあ、いいじゃないの。

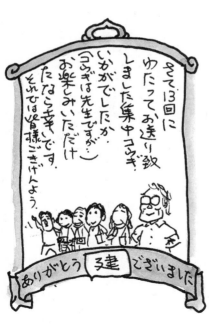

講義で取り上げた日本建築を建築年代順に並べると……

飛鳥時代	第一回	法隆寺 寺院
奈良時代		
平安時代	第四回	投入堂 寺院
鎌倉時代		
南北朝・室町時代	第九回	箱木千年家 民家
桃山時代	第二回	日吉大社 神社
	第六回	待庵 茶室

時代	回	建築
	第十一回	松本城 〈城郭〉
江戸時代	補講	西本願寺の建築群 〈能舞台・書院造・数寄屋〉
	第七回	修学院離宮 〈数寄屋・浄土式庭園〉
	第十二回	三溪園の建築群 〈書院造・数寄屋・茶室〉
	第八回	旧閑谷学校 〈学校建築〉
明治時代	第十回	角屋 〈揚屋建築〉
	第三回	旧岩崎家住宅 〈洋館・和館〉
大正時代		
昭和時代	第五回	聴竹居 〈住宅〉

あとがき

日本建築について、それも法隆寺以後の伝統的建築について一般読者向けに連載をするのは実は初めてだった。なぜなら、私の専門は日本の明治以後の近代建築だからだ。

でも、いい相手となら初体験も無事済むだろう、と楽観してスタートしたが、幸い山口さんは私がコンビを組むには絶好の相手であることが、初回の法隆寺で分かった。

文と絵に記録された言動に嘘偽りは無く、私は根っからのツッコミタイプだからボケとしかウマが合わない。

これまで私がコンビ的状態になったボケタイプとしては赤瀬川原平さんがいる。山口さんは赤瀬川さんに負けず劣らないが、少し違い、赤瀬川さんのボケには老人力が加味されているのに対し、山口さんには青年力が注入されているらしく、ボケたあとすぐイジケたりイコジになったり、発言の尾っぽがこっちや周囲に向かって小さく勃起する。その具合がなかなかいいのである。

赤瀬川さんとのボケとツッコミは、茫洋と拡散して分かったような分からぬような境

地に至るが、山口さんとはテンポよく元気に進み、テニスでもしてるみたいで私には新鮮な初体験となった。

山口画伯についても二つのことが分かって、嬉しかった。

一つは、画力に劣らぬ知力の人でもあること。日本の絵だけでなくヨーロッパの絵の歴史や見方についても基礎があり、それも美術史家とは違い、絵筆の先を通して学んだ基礎があり、古今東西の絵について時間をかけて所論を聞いてみたい欲望にかられた。

赤瀬川さんのする画論と同じように、言葉が画面の絵具に触れながら、しかしちょっと浮いた辺りで絵の魅力を分かり易く教えてくれるに違いない。

疑う人は、山口さんの近著『ヘンな日本美術史』(平成二十四年祥伝社刊)を読んでてください。

もう一つ、ファンなら先刻承知かもしれないが、〝油絵具という材料と技法で日本の伝統に挑戦する〟のがテーマだということ。明治以後の日本美術の進んだ道を逆走する山口画伯なのである。

　　　　　　藤森照信

あとがき

楽しい上に為になる仕事と云うのは在るもので、此の日本建築集中講義が正に其んな仕事でした。大して予習もせずに現地に赴くと、先生の早足に追いすがりつつ、専門的ながらも平易な言葉による解説を伺い、その後場所を移して食事などとりながら、収録分の更に詳しいお話を伺うと云った所が、毎回のあらましです。

私はただの与太郎の如く、「へえ」とか「ほお」とか目からウロコを落としつつ、たまに「あっはっは」と笑っているばかりで、単なる質問者の用も為しませんでした。

本文中で、何か気の利いた質問をしてゐるとしたら、それは本当は編集の方が仰った事で、私の「へえ」と「ほお」しかないセリフを憐れんでの差替えでしょう。

其んな私ではありましたが、先生はひとしきり解説されると、こちらに水をむけて下さり、それを面白そうに聞きながら「あぁそう！」とか「わっはっは」などと返して下さるのです。

そうするともう此の与太郎は、好い心持ちになってしまって、すっかり先生のお相手

が務まった様な気になって帰途につく訳です。

今回、本になるので本文の校正を読み返してみたのですが、やはり表紙の名前が同じ大きさであるのが申し訳なくなる程の、添え物っぷりでした。その添え物の与太郎が、我がおツムを卑しむ事もなく、「ああ楽しいな」「興味深いな」だけで十数回の取材を過ごせてしまう。――藤森先生と云うのは、そう云うお人柄なのです。後書きですので少々歯の浮く事を申したかもしれませんが、皆さんも先生とお話しされてみればお解りになるところです。

本文ではネタにしてしまった編集の方々ですが、実に朗らかで余人をもって替え難い存在でした。「まいったなあ」と云う事態が程良くおこる辺り、此の珍道中にぴったりで、次の機会があれば亦た御一緒頂きたいものです。

お助け下さった皆様、お読み下さった皆様、誠に有難う存じます。そして先生、本当に有難うございました。御免下さい。

山口晃

撮影　　　二村春臣　白石ちえこ　中央公論新社写真部

編集協力　長田実穂（ミヅマアートギャラリー）

初出　　　月刊『なごみ』連載（二〇一二年一月号〜一二月号）

　　　　　「百年前の日本の住まい　平野家住宅」は文庫語り下ろし

単行本　　『藤森照信×山口晃　日本建築集中講義』二〇一三年八月　淡交社刊

中公文庫

日本建築集中講義
（にほんけんちくしゅうちゅうこうぎ）

2021年8月25日　初版発行

著　者　藤森照信（ふじもりてるのぶ）
　　　　山口　晃（やまぐちあきら）

発行者　松田陽三

発行所　中央公論新社
　　　　〒100-8152　東京都千代田区大手町1-7-1
　　　　電話　販売 03-5299-1730　編集 03-5299-1890
　　　　URL http://www.chuko.co.jp/

DTP　　平面惑星
印　刷　三晃印刷
製　本　小泉製本

中公文庫既刊より

各書目の下段の数字はISBNコードです。978−4−12が省略してあります。